傅谨 著

戏在书外

戏剧文化随笔

北京大学出版社
PEKING UNIVERSITY PRESS

图书在版编目（CIP）数据

戏在书外：戏剧文化随笔/傅谨著. —北京：北京大学出版社，2014.6
（写意文丛）
ISBN 978-7-301-24177-6

Ⅰ.①戏… Ⅱ.①傅… Ⅲ.①戏剧评论－中国－文集　②随笔－作品集－中国－当代
Ⅳ.①J805.2-53　②I267.1

中国版本图书馆CIP数据核字（2014）第086441号

书　　名：	戏在书外：戏剧文化随笔
著作责任者：	傅　谨　著
责任编辑：	谭　燕
标准书号：	ISBN 978-7-301-24177-6/J · 0579
出版发行：	北京大学出版社
地　　址：	北京市海淀区成府路205号　100871
网　　址：	http://www.pup.cn　新浪官方微博：@北京大学出版社
电子信箱：	pkuwsz@126.com
电　　话：	邮购部 62752015　发行部 62750672　编辑部 62752022　出版部 62754962
印　刷　者：	北京汇林印务有限公司
经　销　者：	新华书店
	720毫米×1020毫米　16开本　14.5印张　128千字
	2014年6月第1版　2014年6月第1次印刷
定　　价：	30.00元

未经许可，不得以任何方式复制或抄袭本书之部分或全部内容。
版权所有，侵权必究
举报电话：010-62752024　电子信箱：fd@pup.pku.edu.cn

目 录

第一部分 草根的力量 /1
　　感受草根阶层的精神脉动 /2
　　"路头戏"的感性阅读 /11
　　生活在别处 /27
　　让"映山红"重归民间 /42

第二部分 传统的命运 /51
　　文人与艺人：谁有权改革京剧？ /52
　　戏剧命运与传统面面观 /64
　　我们如何失去了瓯剧——跨国传媒时代的传统艺术 /83
　　夕阳回望——稀有剧种的命运与前景 /97
　　站在文明与野蛮边缘——从浙江昆剧团访台说起 /110

第三部分 文明的传承 /121
　　向"创新"泼一瓢冷水——一个保守主义者的自言自语 /122
　　拒绝"原创"的N个理由 /137
　　"音乐"和"民乐" /147

我们何以走向世界却迷失自我——中国艺术三个成功传播
　　个案的解读　/ 154

第四部分　**舞台的觉悟**　/ 169

男旦之惑　/ 170

刚与柔：京剧中的中国女性　/ 172

身体对文学的反抗——解读李玉声的 16 条短信　/ 178

"变脸"迷思的终结　/ 194

易卜生的灵魂飘在中国上空　/ 200

全本《长生殿》与上昆的意义　/ 211

后　记　/ 225

Part 1

第一部分

草根的力量

戏在书外
戏剧文化随笔

感受草根阶层的精神脉动

 浙江台州市的路桥市场远近闻名,不过本地人最喜欢去的是这座古镇的路北街。这是一条狭窄的老街,沿街满是密密麻麻的店铺,除了日常品以外,还有7家出售戏剧服装道具的专门商店。2000年5月6日,我要求台州市文化局丁琦娅副局长和路桥文化市场管理办公室卢向东主任陪我去看看。和店主们交谈的结果颇出乎我们的意料,台州市一共有80家左右戏班,戏班的老板和演员们都经常到这里来采购戏剧用品,但是这些店铺的主营对象却不是戏班,而是寺

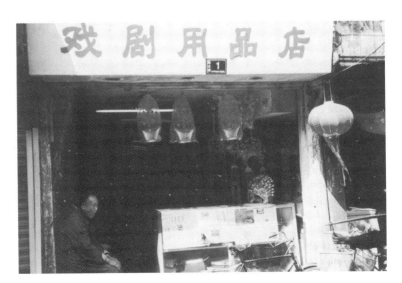

浙江台州路北街上的戏剧用品店铺

第一部分
草根的力量

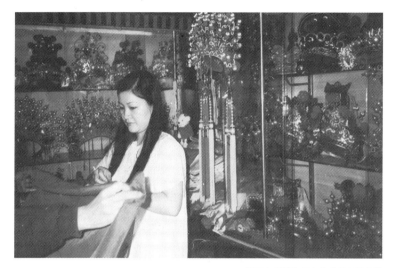

浙江台州路北街上的戏剧用品店铺

庙。每家店铺都摆满了演戏用的行头和乐器，服饰主要是供新建寺庙的神祇——或者用当地人习惯的称呼叫"老爷"——穿戴的，购置乐器的也多数是各个村庄的老年协会，买去在寺庙开张、开光或者为"老爷"做寿时使用。这里规模最大的商店老板郑菊兰坦诚地说，她的生意80%都是庙里的，如果靠在戏班身上，生意早就垮台了。

店主们说得不错，台州这里并没有专门为日益发达的寺庙供应必需品的商店，戏剧用品商店恰好补了这个缺漏。戏剧用品商店能够成为寺庙的供应中心，原因是寺庙所需的那些物品，比如神祇身上的服装和头饰，包括他们手中的道具，与传统戏剧演出中舞台人物的穿戴及道具基本上是同一的，戏里用的东西庙里也能用，至于丝竹乐器更是没有丝毫区别。

戏在书外
戏剧文化随笔

路北街的戏剧用品商店构成一个有趣的隐喻,它暗示了台州民间戏剧与当地民众的信仰之间存在某种同构关系。确实,台州戏剧的繁荣景象以及当地民众对戏剧的热爱,并不能仅仅从艺术的层面予以理解,它与普通民众精神信仰之间的关系,一点也不比它与艺术之间的关系少。正因为此,对台州戏班经过长期的田野作业与研究所撰写的拙著《草根的力量》于今年5月由广西人民出版社出版后,《博览群书》杂志专门约请北京多位从事文化批评和社会学研究的知名专家,希望以拙著的出版为契机,对长期以来受到忽视的草根阶层的精神生活展开讨论,他们的关注面当然会远远超出戏剧的范畴。

我本人从事的是美学和戏剧学研究,本该止于为专门从事文化批评和社会学研究的学者们提供台州戏班这样一个客观存在的文本,我相信他们能对这个文本作出更精彩更合理的解读。不过我也非常愿意借此机会,将我从事民间戏班田野考察过程中的那些真切感受,尤其是尚未在《草根的力量》书中充分表达出来的感受写在这里,供同行及读者分享。

戏剧在中国起源的时间并不早,按照目前我们所能够掌握的可信资料,中国广阔范围内成型的、具有一定规模和相对独立的戏剧活动是在两宋年间出现的,在此之前,各地与巫傩相关、与歌舞相伴的前戏剧活动虽然存在,但它们都还不能算是一种独立的艺术样式。值得特别指出的是,戏剧在两宋年间一出现,很快就成为中国民众精神与文化娱乐生活中最主要的一项活动,因而它能迅速勃发;同时,在中国戏剧第一次呈现出它的成熟形态的两宋年间,它就是

第一部分
草根的力量

以高度商业化的自然状态存在着的,这样的状态保证了它与普通民众之间始终保持着一种非常之密切的互动关系。好,现在我才说到了正题,我绕那么一个大圈子从宋代讲起,只是为了说明一个在我看来非常之重要的现象——中国戏剧一直是以其自然形态存在的,正缘于它在普通民众的精神生活与文化娱乐中始终占据着重要地位,它才会非常之纯粹地在民间存在并一代又一代地接续着这一传统。

然而,从20世纪40年代末开始,它遭遇了一波从未遇到过的挑战。我说中国传统戏剧从未遇到过什么真正意义上的挑战,是指在它以往上千年的历史进程中,虽然与主流意识形态之间总是存在某种程度上的龃龉,虽然每个朝代多多少少总是会出现一些有关戏剧的禁令,然而这些禁令的实际效用是非常之可疑的。以最近的年代为例,民国年间从中央政府到地方政府,都曾经颁布过许多戏剧方面的禁令,比如说南京一直禁演扬剧和锡剧,天津禁演过评剧,湖南禁演花鼓,等等。然而就像我们所知道的那样,这些剧种并没有因为禁令而消失,喜欢这些剧种的民众,总是能找到欣赏的机会。但是从20世纪40年代末以来,事情发生了变化,1950年前后在全国渐次开展的"戏改"把相当多的民间戏班改造成了国办的或准国办的政府剧团,使得政府意志能够非常直接地成为剧团的实际行为,因此,政府的意志以及主流意识形态与现实的戏剧演出之间首次达到了某种程度上的统一。在这个过程中,一般民众在戏剧欣赏方面的爱好,不再是决定着戏班演出何种剧目以及用何种样式演出的首要因素,而戏剧与公众之间也就越来越显疏离。当然,即使是在这

样的语境里,民间戏班也并没有绝迹,尤其是在远离政权中心的乡村依然存在,不过这种存在还是没有逃脱"文革"对传统戏剧的彻底扫荡,因此,如果我们说已经持续了上千年的民间戏剧活动传统在当代中国戛然中断,这一点也不夸张。

然而,"文革"结束后民众对戏剧的需求与爱好却以一种报复性的热情迸发出来。在台州的考察越是深入,我越是为这样一个现象感慨——在那里,民间戏剧演出的复苏程度远远超过人们的想象。我非常之惊讶地看到,这样的复苏不仅仅是指民间戏班仍然在演出千百年来中国普通百姓喜爱的那些传统剧目,而且还指戏班本身曾经在"社会主义改造"过程中被抛弃了的那些行业规范、组成形式、

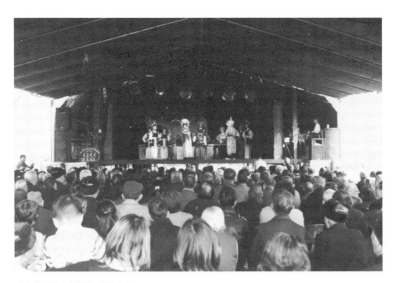

观众踊跃的台州民间戏剧演出

第一部分
草根的力量

戏班班主和演职员们的相互关系、戏班的运作方式的恢复，等等。纵然经历了"文革"这样的中断，民间戏班原有的那些颇具特色的自然形态，却能够在很短的时间里得以重建。与民间戏班的演出活动同时恢复的还有民间祭祀，它们与戏剧形成一个有趣的共生体，而在历史上它们的共生关系并不像现在这么密切。

在那里我想得最多的问题就是，民间戏剧以及与之共生的祭祀活动何以能够那么迅速而顽强地同时复苏。它与主流意识形态之间存在着明显差异，甚至经常出现直接的冲突，也很难从政府那里获得多少资源，但是它们仍然存在并且发展，那么，它们生存与发展的动力从何而来？

我在民间戏班的生存以及发展的背后感触到一种力量。我希望通过对台州民间戏班现状的记录，让读者也感触到这种力量。这种力量来自于草根阶层对于"自己的"精神生活和"自己的"娱乐取向的追求与向往，我的意思是，在此前一个相当长的历史时期，中国普通民众所拥有的、延续了千百年的精神生活与文化娱乐方式受到了抑制，他们只能按照某种给定了的方式生活，只能欣赏那些被别人认为是对他们"有益"的艺术作品，他们丧失了选择权，他们在精神生活领域的话语权被剥夺了。没有人问过他们是否愿意看那些只为体现官方意志和讨好当政者而创作演出的戏剧，没有人问过他们是否真的愿意接受强行灌输给他们的那些教条。但是我感觉到草根阶层并没有真正放弃天赋的权力。我把近几十年中国戏剧陷入窘境理解为民众以消极的方式来抵御这些被给定的精神生活与文化

娱乐，而且他们并不满足于这种无奈的拒斥，一有机会，他们内在的精神追求和向往就要以某种形式表达出来，在我看来，台州戏班的存在就是这种表达的特殊形式之一。

我感受到精神需求在草根阶层的现实生活中有多么重要。我并不认为芸芸众生只关心物质生活，只有掌握了某些专门知识、沉溺于高深的哲学或曰玄学领域探索的先知才关心生活的精神层面，能将众生从世俗的日常物质生活中提升到超物质的精神世界。至少从台州戏班活动所涉及的民间生活角度看，普通民众对于精神生活以及信仰的渴望程度，以及他们心甘情愿为此努力为此付出的信念决不能轻视。如前所述，长期以来，民众被一些牢牢掌握着话语霸权的、自以为是的伪知识分子们训诫，他们被告知他们长期以来所尊奉的神灵并不存在，同时只能接受某种与他们的知识背景、文化传统以及他们的日常生活无关的、外来的信仰。然而令人欣喜的是，只要强权一有松懈，外来的信仰迅速分崩离析，那并不是由于草根阶层没有信仰和不需要信仰，而是由于他们不需要那种不属于自己的信仰。反之，对于那种千百年来就像流淌在民族的血液里那样融化在民间情感记忆之中的信仰，台州的民众已经通过戏剧活动，充分表达了他们的态度。传统戏剧在这里成为草根阶层群体情感记忆的有效载体和外在形式。一种外来的、被给予的信仰，尤其是一种脱离人们日常生活的理论，无法内化为民众真实的精神追求，这一点并不需要我来证明；而草根阶层所追寻的那些看似并无实际价值的精神与信仰活动对民间社会的整合作用，我还无法揭示并给予足够

评价。我只是从中体验到中国民间古老信仰仍然拥有的非常之强的生命力,而这种生命力的深厚文化基础,远远不是足以否定神灵之实体存在的科学知识所能够摧毁的。

我在台州戏班的存在与发展过程中,还感受到一种奇妙的秩序。民间戏班的内部构成、运作方式具有十分符合戏剧市场特性的惊人的内在合理性,反观20世纪50年代以来通过改制建立的诸多国办或准国办剧团,以及改革开放以来国家推动剧团体制改革的所有措施,在这一民间自然生成的规范与秩序面前都相形见绌。这些正在逐渐建立的秩序与规范的来源,并不仅仅是台州戏班目前这一代班主与演职员们的智慧,它与中国传统的戏班构成和运作方式之间具有天然的内在联系。由于戏班在其发展史上经历了一个重要的中断,由于外在社会结构的变化,台州戏班近年得以重建的秩序和规范与传统戏班相比出现了一定程度上的变化,但是所有这些变化都围绕一个轴心:它必须是一种戏班内部成员以及与戏班演出相关的村民们都能够从内心深处认同的变化。我想这里呈现出的就是历史与现实之间的一个交集,关键在于历史与现实的这种交汇,是通过戏班与每个演出地民众的互动而自然形成的。它说明一个足够自洽的文化共同体,只要拥有最起码的自主性,就必定会自然形成某种切合现实的、具有伦理道德内涵的秩序和规范。这些规范看似偶然,按照功能学派的理论,它们都体现出某种超验的智慧。它的意义也不限于戏剧领域,实际上我怀疑在文化生活乃至经济生活领域,在所有与最广大的民众相关的领域,规范和秩序都是可能自然生成的,或

者说，都可能在接续传统的基础上重建。

草根阶层永远是社会的弱势群体。但我很想重复拙著引言里的一段话，在书中我写道："草根阶层的精神需求与信仰是一种如同水一样既柔且刚的力量，面对强权它似乎很容易被摧毁，但事实上它真的就像白居易那首名诗所写的那样——野火烧不尽，春风吹又生。它总是能找到合适的机会，倔强地重新回到它的原生地，回到我们的生活。"现在我还是这样想。

(《博览群书》2001年第8期)

第一部分
草根的力量

"路头戏"的感性阅读

我因一个偶然的机会开始接触浙江台州地区的民间戏班,多年后这些戏班成了我的研究对象,因此有了《草根的力量》。研究民间戏班的乐趣,迥然不同于研究国营大剧团,民间戏班不仅因其拥有独特的草根特性,足以让我们直接触摸到普通民众真实的艺术观念、欣赏趣味以及文化价值观,而且,细细品味民间戏班以路头戏为主的演出形式,不难从中感受到某种特殊魅力。

一 路头戏的消失与重现

中国戏剧起源于勾栏瓦舍的商业性演出,从戏剧诞生的第一天起,它就是民间演艺的产物。生于民间长于民间的戏班在各地流动演出,形成了中国戏剧典型的路头戏演出形制。

路头戏,又称"幕表戏"、"提纲戏"。在教科书及一般人的想象中,戏剧演出是由演员在舞台上按作家写就的固定剧本演出的,但至少看中国戏剧的传统与现实,与此相异的演出形式可能更为普遍,完全按照固定剧本演出,只是在20世纪50年代后的国营剧团才成为定例。多数民间戏班演出时并没有剧本或并不需要完全按剧本演出,演出的依据只是一个简单的提纲。一些较正规的戏班,演出前把本场演出的剧目提纲(或称"幕表")贴在后台,幕表内容主要是

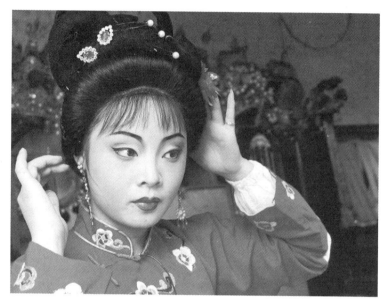

民间剧团的演员在化妆

这部戏的场次、先后出场角色、大概情节、所用砌末，等等。演员在舞台上演出时只需要掌握这个简单的幕表，具体的对白和唱词则可以由演员自己视剧情发展自由发挥。农村多数戏班流动性大，舞台条件差，他们演出时所依据的幕表，都由演员自己记录，或者干脆记在脑子里。一些经验丰富又肯用功的演员，往往能记住两三百部戏的幕表，随时可以背诵无误。

我们目前还找不到比较可靠的证据说明宋元年间戏班演出的具体情况，但是从当时有关戏班演出的零星资料以及存世的宋元剧本的情况推测，他们的表演可能很少完全依据固定剧本。至于明清年

第一部分
草根的力量

间,路头戏肯定是最为常见的演出样式。这样的情形一直延续到20世纪50年代初,此时政府开展大规模的戏改运动,在很大程度上改变了戏班多年以来习以为常的路头戏演出形制。"改戏"是戏改"改人、改制、改戏"的重要部分,而"改戏"的主要内容,就是让戏班艺人将演出剧目送交审查,凡有违主流意识形态的剧目,除确定禁演外均需经修改后上演,经由此变,路头戏的生存空间受到强力挤压,终至奄奄一息。

当然,路头戏在中国戏剧舞台上渐渐失去其地位,并不完全是缘于这种依赖于演员现场发挥的成分很多、内容灵活多变的演出方式不利于剧本审查,它之所以是一个意味深长的事件,更是由于在戏改过程中,这种演出方法被视为低级的、落后的、缺乏艺术性的演出方法。路头戏完全不符合新文人所信奉的西方戏剧理论,因此这种演出方式受到广泛批评,并且渐渐被经过"社会主义改造"之后的国家剧团丢弃。国家剧团普遍接受了从苏俄引进的导演制,即每上演一个新剧目之前都必须按照导演的意图,根据固定的剧本,经过长期的排练,形成相对固定的舞台表演格局,每次演出必须严格遵照这一既定模式。路头戏这种中国底层民众最为熟悉的戏剧化地表达情感的方式,由此被强行坠入忘川;随着新的演出制度的引进,传统剧目即使能重现舞台,也多数被加以"推陈出新"的改造,从形式到内涵都发生了质的变化。

民间戏班把这种新的演出格局称为演剧本戏,以与他们平时演出的路头戏相区别。经历了完全丧失话语权的半个世纪,无论是戏

班还是观众本身,都接受了剧本戏的艺术价值高于路头戏的观念,然而,剧本戏与一般民众欣赏趣味、价值观念的隔阂,并未因此消除。艺术史家们可以很轻描淡写地将路头戏不可避免的文辞粗糙与表演的随意性,解释为它被那些经过新文人以及戏改干部们修饰后的剧本戏淘汰的原因,但我实在不能不指出,路头戏在一个相当长的时期内几乎完全被剧本戏替代,完全不是缘于艺术领域内的公平竞争,在1950年前后的那个历史时期,无论是一般的戏班还是普通观众,都没有自主选择的权利——这种选择是由一批自以为有资格作为他们代表的新文人越俎代庖完成的,在这里,戏班以及一般观众堪称"沉默的大多数"的典范,只是被动地接受了路头戏被驱逐出戏剧舞台的既成事实。

近二十年民间戏班以及路头戏的复苏,最好不过地证明了这一点。民间对路头戏的情感记忆虽然无从表达,但毕竟仍然积淀于集体无意识之中,并没有因精英文化以及主流意识形态对剧本戏一边倒的支持而消解,而草根阶层的精神信仰与心理需求,并不能寄托于根据另一些人的观念趣味构筑的戏剧之城。只要民众拥有自己部分选择的权力,他们就会用自己的方式,清晰地表达他们与创作剧本戏的精英文人精神领域的疏离,因此,一旦民间戏班因改革开放而重新出现,路头戏的复苏就是历史的必然。

从1994年开始,我对浙江台州境内70多个戏班,做了近8年的田野调查,接触到大量民间戏班和他们日常演出的路头戏。在我看来,正视路头戏,重新评价它的构成以及价值,是当代中国戏剧

第一部分
草根的力量

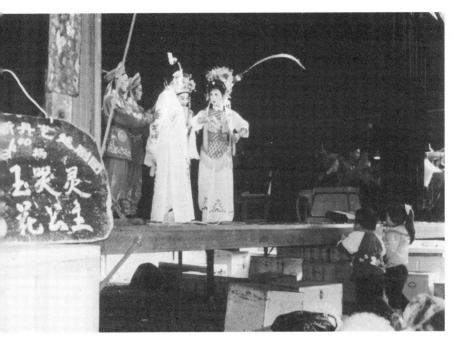

浙江温岭的民间剧团新丹艺越剧团在演出

研究的重要课题；从事当代文艺研究的专家学者也应该多少意识到路头戏这种独特的戏剧样式的存在，假如能与民众一起分享路头戏的感性内涵，也许会使人们对当代中国戏剧现状有更真切的认知。而且它还涉及到更深层的问题——最近几十年，或者更准确地说是最近一百多年，那些致力于引进西方理论的知识分子们对本土艺术的改造究竟应该如何评价，还需在更开阔的历史背景下思索。

二　路头戏的价值考量

路头戏的问题之所以需要认真讨论，是因为一直到今天，民间戏班演出的路头戏，或者完全被戏剧研究者们忽略遗忘了，或者仍然被看作是落后、低级、粗糙的，需要加以改造与矫正。民间歌谣有人收集，民间工艺有人搜求，民间建筑保存完好的小村镇也成为旅游热点，但是，与它们同时存在的民间戏班的路头戏，还在边缘默默无闻。几百年来，中国的民间戏班就一直通过路头戏，与欣赏者一同书写着他们的精神与心态史。这样的书写，今天仍在继续，然而这样的书写始终是自生自灭的，它们被载入文字形态的历史的机遇，小到可以忽略不计。但路头戏的存在以及它的魅力，并不因此而消失。一位不知名的民间戏班演员演路头戏时这样唱道："为人可比一张弓，朝朝暮暮称英雄；有朝一日功圆满，扳起弓来两头空。"像这样意象独特、令人回味且充溢着民间智慧的唱段，在路头戏演出中随处可以听到，然而它却成了路头戏之当代命运的谶语。

传统的路头戏的情节发展与人物关系都不太复杂，容易为观众所把握，因此拥有稳定的观众群。各地戏班演唱的路头戏，所用的唱词道白也切近当地的方言口语，较易为一般观众接受。因此，共通的母题在路头戏里总是反复出现，以至于在很多经典场合，演员都可以通过许多相关剧目中的人物自况，以丰富观众的感受。以下是男女主人公分离数年后重新团聚，倾诉分离之苦时所用的一段典型的对唱：

旦：我可比果报禄里刁刘氏，千刀万剐四门游；
　　我可比翠平山上潘巧云，刺死石秀命归阴；
　　我可比买臣之妻崔氏女，马前滴水喷如珠；
　　我可比宋江杀死阎婆惜，活捉三郎命归西；
　　我可比潘氏金莲容貌好，与同武松绞成刀；
　　我可比唐朝武则天，水性杨花命归西；
生：你可比二度梅里陈杏元，奸臣残害献和番；
　　你可比平贵之妻王宝钏，苦受寒窑十八年；
　　你可比合同纸里田素珍，为了清明受苦辛；
　　你可比破肚验尸柳金婵，冤枉破肚实可怜；
　　你可比双合桃里谭必川，盗来核桃救颜谭；
　　你可比司马相如卓文君，你是个大贤大德好夫人；
　　你可比洞恶报里郭氏女，为了桂荣入庵门；
　　你可比唐僧取经西天到，脱了兰衫穿乌袍；
　　你可比当初孟丽君，女扮男装做公卿；
　　你可比当初孟姜女，千里迢迢送棉衣。

但是，如果说路头戏只是因为其情节简单、唱词道白俚俗，符合文化程度不高的观众的审美喜好，那就太简单化了。中国戏剧之所以能够渗透到最广大民众的日常生活之中，成为最为大众化的文化娱乐形式，正是由于它通过对某些精选的历史事件的反复叙述，构成民众共同拥有的一个系统的知识谱系；而经由这一知识共同体体现的价值观念、伦理道德，能够获得最大多数观众的认同。

与一般观众心理层面上的契合,还不足以体现路头戏的全部意义。路头戏大量运用民众熟悉的叙述模式与情感表现手法,也是引起观众共鸣的关键,在欣赏戏班的路头戏演出时,民众并不需要费力地分辨那些用他们所不熟悉的语言写成的唱词道白,戏里既有与音乐相结合的明白晓畅的韵文,也有地方土语中最富机智的插科打诨,这才是他们需要和喜欢的戏剧。关键更在于路头戏是一种极具张力的戏剧样式。由于路头戏的唱词道白是由演员自己创造的,在舞台上的表演手法也要靠演员自己揣摩,因此它就给了演员以非常大的创造空间。如果说按照剧本演戏,演员在很大程度上只是剧本以及导演意图的体现者甚至傀儡,那么,即使是一个最差的民间戏班演员,在表演路头戏时也要充分发挥他的创造力和主观能动性,他必须是一位创造者,而且在整个演出过程中,他将始终是创造者。

路头戏给戏剧演员发挥自己的创造性提供了极其开阔的空间。演员每天都必须面对新的挑战,都可以在舞台上有即兴的发挥,这就使中国戏剧具有惊人的活力。这样的即兴创作也使得演员有可能在他们与观众直接的交流与互动之中,不断地完善自己的剧目、唱腔与表演手法,给戏剧发展提供了无限的可能性,使戏剧表演始终处于不间断的、自由的创造过程之中。而路头戏的消失,使得演员这样一个在舞台上始终与观众进行着最直接的交流的群体,在很大程度上被排斥在戏剧创作活动之外,被排斥在剧本的唱词、道白的创作之外,被排斥在音乐与唱腔的设计之外,被排斥在舞台人物的

第一部分
草根的力量

相互关系，甚至包括各自在舞台上所处空间位置的安排工作之外，最终还经常被排斥在演员身段动作的设计之外。

假如我们着眼于演员的创造性这个层面，讨论路头戏演出的价值，无疑要给它以很高的评价。路头戏的演出实在是最能体现中国戏剧"演员中心制"特点的演出形式，路头戏唱得好坏，全靠演员，因此这是最能考验演员，并且体现出演员能力强弱的演唱形式。同时它也是最能检验演员之间相互配合的默契程度的演唱形式，演员们普遍强调对手的重要性，尤其需要主角之间、主角与配角之间形成良好的默契，只有这样，才能获得演出的成功。不用说，戏班唱路头戏，演员和乐队之间的配合同样非常之重要。在路头戏的演唱过程中演员十分自由，可以随时根据剧情删减或增加唱念，与对手之间的交流，包括身段动作的交流，也可以随机应变，因此，每次演出都不会与上一次演出完全相同，这就给乐队与演员之间的相互配合提出了很高的要求。在舞台上演员是主体，乐队必须随演员的表演而变化，无论是文场还是武场，都是为了给演员做好伴奏与衬托，因而必须时刻注意着舞台上演员的动作与变化，紧跟舞台进程。至于演员在演唱时，有些地方可能只唱两句四句，有些地方一开腔就可能唱上几十句，甚至同一个剧目，也会因演员情绪的好坏或时间的早晚，某天会多唱些，某天可能少唱些，这些都需要乐队根据舞台上演员当时的情绪以及所唱的词句，细加揣摩，才能衬托得天衣无缝，珠联璧合。

三　路头戏的创造与传播

　　民间创作具有很大的随机性，路头戏也是如此。我们几乎可以肯定，路头戏演员们经常使用的多数唱段，都不是由这些演员们独立创造的。多数习惯于演出路头戏的演员，随时能很流利地上演两三百个剧目，如此繁多的剧目，当然远远超出了任何人的创造能力。

　　路头戏的演出，固然有许多即兴的内容，但是实际上演员并不需要在演唱每出路头戏时，都从头至尾自己独立地创作所有词句。那些演出较频繁的剧目，尤其是那些关键的核心场次、核心唱段，往往会有现成的词句可以搬用，也有现成的手法可以借鉴。演员所用的唱段，并不是完全由他们创造的，其中许多唱词可以借鉴其他剧目，可以借鉴文人的创作，还可以借鉴其他演员在该剧中的唱段。演员们总是在长期的演出过程中，从前辈同仁那里继承接受一些现成的核心唱段，以及一些最常用的对话模式。每个善于表演路头戏的演员，都会背诵许多赋子，它是一些可以在多部戏的相同情境套用的唱词或念白。这些赋子是演员艺能的重要组成部分，其中最常见的是以序数构成排比句赋子。路头戏生于民间长于民间，它是民间智慧的结晶，其中最能体现民间智慧的，无外乎路头戏演员常用的赋子，这些赋子在语言运用方面，集中了我国传统艺术之精华。

　　台州民间戏班里有位小花脸演员经常扮演出游的花花公子，她说她最喜欢使用以下这段唱词：

> 家院领头前面走,学生骑马望四周;
> 春日春山春水流,春堤春草放春牛。
> 春花开在春园内,春鸟停在春树头。
> 宦门公子春心动,风流浪子小春游。
> 千般美景看不尽,转过西街明月楼。

在民间戏班的演出中,我们还能遇到诸多构思精巧的有趣的赋子,最常见的街坊赋子是这样的:

> 一本万利开典当,二龙抢珠珠宝藏,
> 山珍海味南货店,四季发财水果行,
> 五颜六色绸缎店,六六顺风开米行,
> 七巧玲珑江西碗,八仙楼上是茶坊,
> 九曲桥畔中药房,十字街头闹嚷嚷。

我们看到,在这里,第三句本应以"三"开头,却被用成谐音的"山"。这是赋子里相当多见的通用方法。杭州是戏剧人物经常出没的城市,而在杭州游玩时必定要到西湖,因此演员们可以使用西湖赋子:

> 一亩亭台尉迟恭,二郎庙内塑秦琼,
> 三天竺独坐关夫子,四眼井石秀遇杨雄,
> 五云山上多财宝,六和塔倒影在江中,

　　　　七巧孤山紫云洞，八角凉亭巧玲珑，
　　　　九曲桥畔齐观鱼，十上玉皇观高峰。

　　除了这些用以点明具体场景的赋子以外，人物上场时可以念表示自己身份与境况的赋子。乞丐上场，可以唱念讨饭赋子：

　　　　一命生来真叫苦，两脚走得酸如醋，
　　　　三餐茶饭无有数，四季衣衫赤屁股，
　　　　五方投宿破庙宇，六亲勿认看我苦，
　　　　七窍勿通肚皮饿，八字头上戴磨箍，
　　　　究竟何日苦出头，实在只有去看阎王生死薄。

在这里，"九"和"十"被谐音字"究"和"实"代替了，而其中以"实"代"十"，是各种赋子里最多见的。

　　人犯被押上公堂审问时，可以使用公堂赋子，当然，只限于正面角色受到冤枉时所用：

　　　　一个老爷坐中堂，两边衙役如虎狼，
　　　　三句话儿未出口，四十大板将我打，
　　　　五内疼痛实难挡，六神无主像死样，
　　　　七手八脚推我醒，八字衙门赛阎王，
　　　　究竟我犯哪条罪，实在白布落染缸。

还有在特定场合使用的赋子，如难药赋子，多数时候，是在小旦装病拒婚时使用，声称自己的病只有找齐以下这些药才可以得救：

一要嫦娥青丝发，二要王母八宝羹，
三要九天河中鱼，四要禹公脑髓浆，
五要东海龙王筋，六要西天凤凰肠，
七要湖中千年雪，八要瓦上万年霜，
九要麒麟心头血，十要金鸡肝四两。

我个人最喜欢的赋子，则是著名的《十唱戏文》，它是这样唱的：

一字写起一点红，秦琼卖马到山东，
罗通盘肠来大战，程咬金官封定国公。
二字写起二条龙，唐皇亲征好威风，
白袍小将薛仁贵，边关元帅尉迟恭。
三字写起步步高，三国英雄算马超，
手下兵马千把万，一统山河有功劳。
四字写起肚里空，诸葛亮用计借东风，
鲁肃做事真懵懂，气得周瑜吐鲜红。
五字写起蛮方正，清官要算是包拯，
执法如山不徇私，日断阳来夜断阴。
六字写起摆得平，鲤鱼精真心爱张珍，
金笼软戒多势利，欺贫爱富要赖婚。

> 七字写起有钩头，一本倭袍尽风流，
> 十恶不赦刁刘氏，药杀亲夫四门游。
> 八字写起分两旁，阎婆惜勾搭张三郎，
> 宋江一怒杀淫妇，逼上梁山做大王。
> 九字一撇加几钩，八仙过海去拜寿，
> 王母娘娘摆盛宴，东方朔把蟠桃偷。
> 十字横直两相配，文必正送花上楼台，
> 为了小姐霍定金，撇掉状元当奴才。

当然，赋子的表现手法是十分丰富多彩的。长衫丑一般都扮演不学无术的花花公子，上场时可以先念一段这样的引子：

> 我的出身有来头，爹娘生我真勿（方言，意为"不"）愁，
> 田也有，地也有，隔田隔地九千九。
> 我格（方言，意为"的"）住，走马楼，八字墙门鹰爪手；
> 我格穿，真讲究，勿是缎来就是绸，
> 我格吃，算头面，勿是鱼，总是肉，老鸭母鸡炖板油；
> 我格走，真风流，勿是马，就是船，三板轿子抬着走。
> 书房有书僮，上楼有丫头，
> 夜里有妻子，你看风流不风流。

其中虽然不避俚俗，但也不无一种质朴的妩媚。

掌握大量赋子，足以使路头戏的演员的舞台表演保持在一个较

第一部分
草根的力量

高的水平,而且这些赋子制作精细,历经长期的舞台检验,多数都包含着非常令观众感兴趣的戏剧成分。

演员们平时使用的赋子,多数都所来有自。但由于路头戏本质上具有的自由和开放的特征,使得演员们不必要刻板地按照固定的方式演出,这就给路头戏以及演员们所用的赋子的不断丰富化和精致化提供了充分条件。在表演过程中,因场景与人物关系的不同,甚至由于演出地的不同,每个演员都有可能对同一部戏的唱词、道白和动作,乃至对剧情做出或大或小的改动。而这样的改动假如能够得到观众以及其他演员的首肯,那么就有可能被同行们袭用。即使是新创的赋子,只要适合,也会很快被其他演员模仿接受而传播开来。由于民间戏班的演员具有很强的流动性,个别演员的新创造会随演员的流动很快得以传播,渐渐取代原有的表演模式。

路头戏的发展,正是经由无数路头戏演员无数次演出时一点点微小的创造积累而成的,在这个意义上说,它的创造与积累过程,典型地体现出民间文学艺术的共通的特征。这些无名氏通过自己的创造,与观众一起构筑了一个相对独立而封闭的、完整的话语空间,人们为同一个故事激动,为同一些人的命运悲欢。这是戏班的演员与他们的观众每天共同创造的戏剧,它们始终活在中国,活在中国的民间。

最后,当我把民间戏班路头戏的自由创造视为民间写作时,无法掩饰我心存的疑虑。这不是由于戏班的创造不具有足够的民间性,而是由于真正意义上的民间写作,除了必须是主流意识形态之外的

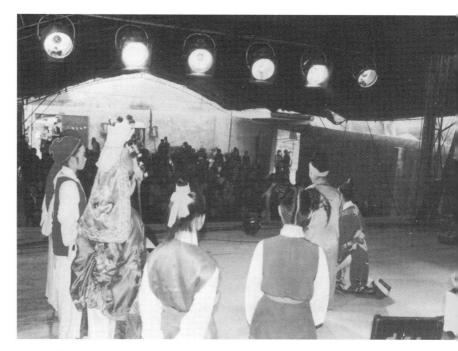

民间戏剧演出中,演员与观众共筑起一个独立完整的话语空间

独立存在,还必须是自外于精英文化的独立存在,而民间戏班的创造太符合这样的表述,以至于假如我们把路头戏看成民间写作的范本,就不得不把近年里大大小小的文学杂志标榜的所谓"民间写作"剔除出这个词语包含的范围。我们能这样定义"民间写作"吗?

(《读书》2002 年第 4 期)

生活在别处

刘晓真是冯双白和我带的研究生,她的硕士论文以山东商河鼓子秧歌为题,研究鼓子秧歌晚近几十年传承与变迁的历程以及出现的问题。她在做这篇论文时有一个很细腻独到的发现,如同她的论文里指出的那样,就在鼓子秧歌的影响越来越大,在国内各种舞蹈与民间艺术大赛中频频获奖,而整个社会的文化艺术活动也因为这些民间艺术的加入而愈显繁荣的同时,在那些最能代表商河地区鼓子秧歌表演水平的村庄,人们跳秧歌的热情却在下降。那些被频频邀请参加各种民间艺术大赛,经常获得各种荣誉,并且有机会在各类庙会和企业庆典之类的活动中从事有偿表演的村庄秧歌队,似乎不再拥有从前每逢正月十五串村走户表演的"心气",或者说,他们跳秧歌的动力,渐渐离开了正月时节在自己的村庄以及邻村营造一种热闹气氛的自娱自乐的需求,变得更趋近于以"民间艺术"的身份获取实际的经济利益——从前跳秧歌是不收钱的,现在许多跳秧歌的能手,却变得非常在乎收费的高低,即使是代表地方政府参加各种赛事,也需要保证每个参与者的收益。刘晓真认为,虽然从表面上看起来,鼓子秧歌仍然存在并且愈显红火,然而商河鼓子秧歌的文化功能,已经悄悄地发生了"从乡俗仪礼到民间艺术"的重要变化。

我相信这样的描述与剖析很符合商河鼓子秧歌的现状,而且

如果深究这一变化的语境就会发现，即使是秧歌队开始意识到要获取经济回报这样简单的事实，其原因也远远不止于人们经济意识的觉醒。其实中国社会随处都可以找到许多类似现象，而正是这许许多多人们习焉不察的变化，比起接踵而起的高楼、林立的工厂以及家用电器乃至手机和互联网的普及，更深刻地记录着我们生活的变化。

在这样的变化背后，有一个因素是不能不特别加以注意的，那就是"民间艺术"这个特定词汇的出现，以及对民间艺术的重视与发掘。中国的民间有太多的艺术活动或者包含了艺术内涵的活动，20世纪50年代以来，大量经过发掘整理与改编的"民间艺术"，进入国家组织的文化艺术活动中，成为政府主导的文化建设的重要内容。但是，真正能够像鼓子秧歌那样受重视，并且从20世纪50年代初就以"民间艺术"的名义得到很好发掘的活动形式却不算太多，尤其是像它那样能够进入北京舞蹈学院的民间舞教程里的民间舞蹈，实在是屈指可数。能够得到重视和发掘，是商河鼓子秧歌的幸运，然而这样的重视与发掘对鼓子秧歌本身的复杂影响，长期以来却为人们所忽略了。

民间艺术并不是今天才受到人们关注，早在汉代（一说始于秦王朝期间），中央政府设立的乐府之"采风"，其主要功能就在于收集民间歌谣。乐府关注民间歌谣，主要是偏重于通过这些歌谣察知民情，它恐怕并不承担整理、改编民间歌谣以"繁荣文化艺术事业"

第一部分
草根的力量

的功能。如果我们不考虑传说中孔子删编《诗经》以及冯梦龙编订《挂枝儿》《山歌》等零星的行为,严格地说,民间艺术活动真正大规模地受主流文化人的关注,要迟至20世纪,前有1918年以后北京大学的专家学者对民歌民谣以及民俗的搜集研究,继有如1930年代晏阳初领导的平民教育运动中搜集整理的《定县秧歌选》(此秧歌非彼秧歌,定县秧歌是戏剧,山东的鼓子秧歌是舞蹈)之类文献,更大规模的搜集与整理要推1950—1960年代,1952年前后、1956年至1957年上半年,以及1961年至1962年初,分别有过三波全国性的发掘整理民间艺术文化遗产的群众性运动,根据中央文化部的指令,各地都派出相当数量的文化干部,负责记录与整理民间艺术,

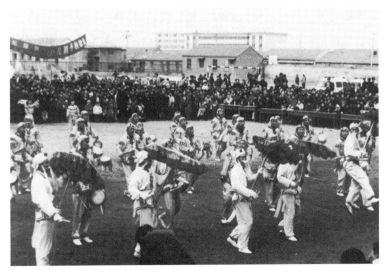

山东省商河县鼓子秧歌汇演现场,刘晓真摄

戏在书外
戏剧文化随笔

包括戏剧、曲艺、民歌、舞蹈等等，多年来虽有散落，这些文献到目前为止，基本上都还保存完好。因此，要说 1950—1960 年代是有史以来对民间艺术最为重视的年代，是有坚实的历史材料为依据的。然而，同样是对民间的关注，立场、方法与态度却有所不同，而以何种立场、方法与态度对待民间艺术，与乐府"采风"之间的异同，是我们需要特别讨论的。

我之所以特别谈到所谓"采风"，是由于从 20 世纪 50 年代以来，这个词又一次在很多场合被使用着，直到现在，有关部门仍然会不时组织一些作家、诗人或者画家去各地"采风"。虽然我本人在农村从事民间戏剧的田野考察时也经常被人们戏称为"采风"，但是，就像我几年前在一篇文章里特别强调和声明的那样，我坚持认为自己从事田野考察并不是去"采风"，更直接地说，我很讨厌"采风"这样的称谓——除了由于这个称呼多少有点与"官商"相类似的"官学"的口气，似乎我是以"官"的名义去体察"民"风"民"情（当然也有朋友提醒我，所谓"田野"考察的称呼也很不妥），还包括另外的意思。这意思就涉及到从事田野考察的目的，研究民间艺术的目的。我之所以拒绝"采风"这个称呼，是由于我觉得我并不是去那里"采"些什么，我不是像蜜蜂采集蜂蜜那样去民间"采集"我们所需要的养料的，当然我也不是为了创作而去"深入生活"，那倒是和"采风"的含义很贴切。

然而从 20 世纪 50 年代以来的一个相当长的时期内，由政府派往基层发掘与研究民间艺术的专家们，恰恰是抱着典型的"采风"的

第一部分
草根的力量

态度走向民间的。现在的中年人青少年时代都曾经大量接触与欣赏源于藏族、蒙古族、苗族或维吾尔族民间艺术的风格独特的音乐舞蹈表演,当时出现的一大批少数民族题材与风格的音乐舞蹈,就是"采风"的硕果。诸多少数民族的艺术之所以受到特别的注意,是由于相对于汉族这个主体而言它们是文化上的"民间",按照同样的文化逻辑,20世纪50年代汉族地区流传的民歌(包括牧歌、山歌和田歌等)和民间舞蹈等等,也由于经历同样的"采风",成为构成那个特别重视"民间"的时代文化整体的一部分。说这些作品是"采风"的硕果,不仅由于50年代以来流行的少数民族歌舞充分利用了对于汉族人而言相对比较陌生的、以前在中国艺术这个整体中处于边缘地位的非汉族艺术元素,使它们凸显出前所未有的"民间性",而且更因为这些音乐舞蹈作品均经过艺术家们的整理、加工和"提高"。也就是说,这些由于非汉族而被定义为"民间"的音乐舞蹈并不是原封不动地被搬到以汉族为主体的世界中来的,当局也不鼓励搜集整理者将它们原封不动地照搬过来,既需要根据在当时占据主流地位的政治和艺术观念对它们进行甄别,还需要对它们加以必要的改造,使之能够与主流社会的艺术话语相融汇。这期间各种"民间艺术"所受的改造是双重的。除了"官府"的改造——大量的符合新政权意识形态诉求的政治话语被嵌入到"民间艺术"中,这些"民间艺术"还被施以专业化的也即学院式的改造。在这里,"民间"一词同时成为"政府"和"学院"两个实体的相对物。我们现在称之为"民族音乐"(尤其是声乐界所谓的"民族唱法")和"民族舞蹈"的那些本源于民间的艺术,

就是经历这样的双重改造并且被定型化之后留下的身份可疑的所谓"民间艺术"。"采风"一词的风行，最典型地显示出分别源于"政府"和"学院"的两股掌握着话语霸权的力量的合谋，经由对民间艺术"采风"式的发掘、整理，它们一同完成了使"民间"的艺术得以有机地嵌入主流社会之中的改造。

这些经过改造的艺术似乎仍然是民间艺术，虽然经过不同程度的改造，至少它们还多少保留着明显的、足以指认的原始风格与元素，但是它们还是真正意义上的"民间艺术"吗？那些上山砍柴的儿童还会不会像他们以前那样信口开河地演唱这些经过了改造后的山歌，从这些山歌里，是不是还能够像它们的原始状态那样，足以让人们体察到歌唱者的情感与心灵？进一步说，那些经过改造的藏族、蒙古族、苗族或者维吾尔族的"民族歌曲"和"民族舞蹈"，还是不是他们民族自己的艺术，现在还有没有可能继续在他们的生活中被传唱和表演？更尖锐地说，"采风"的内在动力，是否正在于要将"民间"异化为"伪民间"的主体意识？

20世纪50年代以来这场政府组织的大规模地搜集整理民间音乐舞蹈的活动，至今还鲜有研究。只有很少个案受到过学者的关注，其中包括河北的定县秧歌——董晓萍和欧达伟两位著名学者从1992年开始通过对20世纪30年代记录的《定县秧歌选》进行回访调查，他们的精彩研究得出的结论是，尽管从20世纪50年代以来，政府组织了官办的秧歌剧团，受政府指派的文化人对这一地区流传多年的传统秧歌剧目做了从内容、音乐到表演的全方位的改造，还创作

第一部分
草根的力量

了一些新剧目,然而当这些戏剧活动重新回归民间,所有这些改造,包括新剧目都不受表演者与观众的认可,定县秧歌又回到了它的原始形态。因此他们指出:"六十年来,定县社会虽然发生了巨大变化,但秧歌戏不变。"(〔美〕欧达伟:《乡村戏曲表演与中国现代民众》,北京师范大学出版社2000年版,第16页)然而,并不是所有民间艺术都能像定县秧歌那样重新恢复它的原貌,或者说,定县秧歌的原貌只被保存在它的原生地,甚至就在它的原生地,它也会遇到各种各样的威胁。举例而言,假如定县秧歌不是在20世纪30年代而是在20世纪50年代被发掘与整理的,那么它的命运可能就会完全不同。

我们将如何理解20世纪50年代政府指派大量文化干部对民间艺术进行大规模发掘整理这一历史事件?无疑,那些身负特殊使命去民间发掘、记录、搜集、整理民间艺术的文化干部典型的"采风"心态,就是一个极佳的切入角度。我之所以使用"采风"这个词汇描述20世纪50年代的少数民族以及汉族民间艺术的搜集整理活动,不仅因为那些受命奔赴基层的文化干部们经常很自豪地使用这个词,而且更由于他们所做的搜集整理工作,确实带有很浓厚的官方色彩——对于文化干部们而言,他们之所以接近民间艺人,只是为了方便于记录和搜集民间艺术,更重要的是,对于这些文化干部而言,民间艺术始终只具有材料的意义,它们必须经历一个推陈出新的"艺术化"的整理过程,取其精华,去其糟粕,然后才能成其为艺术品。

客观地说,20世纪50年代有那么多少数民族的艺术被融入中国艺术的整体,即使它们无一例外地经历了各种各样的改造,有一点是毫无疑问的,那就是经由了这些改造,这些民族的艺术得到了前所未有的广泛传播,不仅使这些人数较少、活动地域局限的民族的艺术在更大程度上融入中华民族的艺术整体,并且进而更多地为世界所认识。当然,这种传播的前提,是它们已然在某种程度上被视为"艺术",而不再仅仅是这些民族日常生活中普遍可见的仪式或者极为平常的娱乐。

同样的现象也大量出现在汉族的民间艺术领域,如同鼓子秧歌进入舞蹈学院的教程这一事件,意味着鼓子秧歌的艺术价值得到了由另外的一批"文化人"构成的主流艺术界的认可一样,许多民间艺术经过文化人的改造以后在艺术界获得了很高的地位,这对于民间艺术以及艺人而言,无疑是一种荣誉,而且也经常为他们自己所津津乐道。然而,正是由于民间艺人们自觉不自觉地将他们的艺术被主流艺术界认可视为无上荣誉的现象,足以证明他们心目中暗含的价值观念——当然这种价值观是由文化人与民间艺人双方共同建构的——民间艺术自为地存在于民间时,即使它们千百年来一直得到民众自己的喜爱,如此直接与精彩地表达了他们的情感与内心世界,那也不足以证明它们的价值,只有当它们被文化人"发现",并且得到文化人的认可,才真正成其为艺术。换言之,民间艺人因为他们的艺术能够进入文化人的视野并且得到文化人首肯而感到兴奋、骄傲的现象,不仅仅证明了民间艺术与文化人创造的艺术同样有着

第一部分
草根的力量

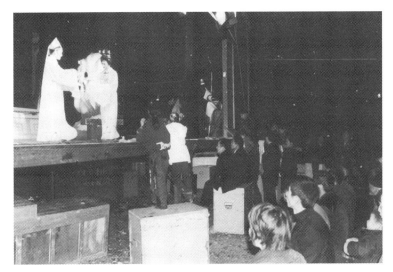

受到民众喜爱的民间戏剧演出

无可替代的价值，同时还包含了更复杂的内涵，意味着"民间"对自身原来的自在自为的存在合法性的质疑，意味着"民间"对与它相对应的那个高高在上的群体的臣伏，它将自身价值的裁决权，无条件地交给了与自身有异的那个群体。因此，文化人对"民间"地位的提升，不仅证明了"民间艺术"的身价，而且同时也反过来证明了文化人拥有甄别、裁决与判断民间所有那些早就存在并且为民众所喜爱的艺术活动是否确实拥有"艺术"价值的威权。

从历史境遇的角度看，民间艺术因为没有书写历史的权力，所以它们只能满足于被书写，于是，它们心甘情愿地甚至心情急切地希望成为被"采"的"风"。"采风"是如此强有力地影响着民间的艺人，

一旦民间艺术以"采风"的方式得到发掘，艺人们甚至会很快地放弃他们对这种原本属于自己的民间艺术的命名和定义权，更不用说它们的发展路向与衡量其优劣的标准。进而，民间原有的艺术价值观念被"采风"者的价值观念置换，他们开始自觉不自觉地按照这种新的价值观改变着自己，力图使自己变得更符合这种价值观，如此将自己从边缘挤向中心。如果说"采风"的结果，就是东方歌舞团那种极为典型的伪民族、伪民间的表演，那么，20世纪90年代后期的腾格尔和彝人制造组合，就是主动地将自己民族的传统艺术异化为被"采"之"风"的另一类典型。

虽然"采风"的高潮在20世纪50年代到60年代初已经告一段落，最近十多年里，民间与乡土艺术再一次开始风行。这种风行与旅游业的兴盛几乎融为一体。不仅依托于自然风光的旅游业在迅速发展，而且各地都出现了大量所谓的人文景观，既包括深圳、北京的民俗村民俗园之类仿真的"文化"旅游点，也包括上海周边的周庄、同里、乌镇、西塘，徽州的民居，山西的乔家大院等等。

旅游业的崛起，源于目的地在地理形态和文化形态上与旅游者日常生活空间的差异，因此，它使得更多在地域上以及在文化上远离中心的人文空间的价值观得到了重新确认，所以呈现出一种尊重文化多元价值观的表象，但需要强调的一点是，几乎所有的旅游点都经过精心的"开发"，而这种"开发"，正是一种新的"采风"。因此，旅游者看到的，事实上在多数场合只是一些按照旅游者的心理需求

第一部分
草根的力量

被精心包装的、貌似独特的文化商品,虽然这并不影响他们的经验的性质,也并没有偏离多数旅游者追逐体验的目标,但正是在那些地理和文化上的"边远地区"被开发成旅游目的地也即被商品化的过程中,那些原本为当地民众真实地拥有的生活已经不再具有完整性,它们成了被加上"文化"橱窗的供展览的稀罕物,它们的性质事实上已经被改变。而在所有这些旅游点被当作重要的视觉元素的民间艺术活动,同样如此。我在广西桂林一个新建的民俗旅游点看到激情的壮族歌舞,在惊异于那些青年男女们的奔放舞姿的同时我又怀疑,当他们离开自己生活的村寨来到这个旅游点,每当有游人到来他们就必须在这块固定的狭小地盘里起舞,将他们往常如同吃饭穿衣一样构成其日常生活之一部分的歌舞奉献给每一位游客以赚取报酬,这时的歌舞还是他们生活中的歌舞吗?更推而广之,我们在各地所谓"民俗村"里看到的少数民族生活,是否真的是他们的"生活"?如果不是,那么他们原来属于自己的生活,又能够在哪里找到?在他们的日常生活被开发成民俗的同时,他们真正意义上属于自己的生活,恐怕就同时遗失了。就像在徽州人眼里,外人趋之若鹜的古老民居并不是今天的他们真正喜欢的居住场所,乔家大院也已经不再是乔家人的家,游客在周庄、同里、乌镇、西塘等江浙小镇看到的民俗,根本不是这里的人们真正的生活场景,就像在无数旅游点游客参与的"民俗婚礼"都不是真正意义上的婚礼一样,桂林那些壮族青年男女只是在"扮演"跳着壮族歌舞的壮族人;在所有这些旅游点,原来生活在这块土地上的主人们不再有他们自己的生

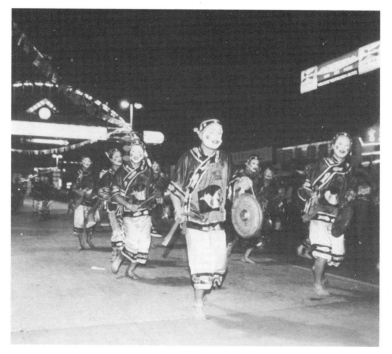

浙江温岭民间歌舞大奏鼓的演出

活,他们只是按照旅游开发者的设计"扮演"他们自己的生活。他们的生活已经不在这里。

无论是从经济的角度还是从文化传播的角度看,这些能够在各地民俗村民俗园表演的民族都是有幸的,除了表演能够以不菲的收入帮助他们的村庄甚至民族走出贫困,而且,在传媒时代,所有非主流的传统艺术或类艺术活动,只有当它们找到有效的商业传播手段时,才有可能避免急剧边缘化的厄运,避免成为少数因幸运地得

到新兴传媒关照而兴盛的文化现象的牺牲品。在它们的身边,数量更多的、更接近于民间原生态的艺术样式正面临衰亡的危机。正如怀特·戴维斯在《国家地理杂志》的全球文化特集中所说,每失去一种语言,"世界就一点一滴的失去原有的趣味性,我们牺牲的是人类的原始知识以及数千年来的智慧结晶"。民间艺术同样如此,而且由于艺术蕴含着人类情感与智慧的深层内涵,更值得珍惜。但是我们真的不能肯定那些原本属于民众自己的歌舞与风俗经过艺术家们的改造,或者被移植到民俗村、民俗园之中,究竟是它们的幸运还是不幸,因为所有的民间艺术,只有当它们在这些艺术的创造者们的日常生活中自然而然地存在时,才拥有真正意义上的民间性,才是人类"原始知识以及数千年来的智慧结晶"的丰富矿藏,一旦它们经受"采风"式的发掘,就像经过一番掠夺性开采,剩下的只有残骸。

回到刘晓真的论文,根据她的研究,虽然商河因鼓子秧歌而在1996年被文化部命名为"民间艺术之乡",但这种老百姓喜爱的独特的民间舞蹈早就发生了质的变化,现在他们中最有影响的村庄跳的秧歌是由文化馆的老师重新编排,并且在他们的直接指导下经过反复排练后推向社会的,事实上就连现在人们通称的"鼓子秧歌"这个名称也不是他们自己的。如同她的论文所说,从20世纪50年代以来,政府以及文化人对鼓子秧歌越来越深的介入,固然使得鼓子秧歌的地位不断得到提升,然而同时,鼓子秧歌原先所拥有的,尤

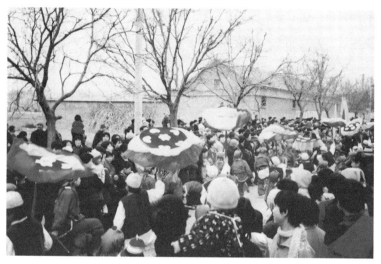

鼓子秧歌的"街筒子",刘晓真摄

其是它在当地所有民众生活中拥有的潜藏于精神与心灵深处的意义,却被另一种意义置换了。商河一带的民众本来有他们自己的、一直称之为"跑十五"的舞蹈,而这种民间艺术活动被命名为"鼓子秧歌",并且被定义为"北方汉族男性舞蹈"的过程,在某种意义上既是它被"采风"者发现且获得广泛的艺术与社会声誉的开端,同时又是这种独特的民间歌舞被抽离开它原先生存的精神土壤的开端。从这个时候起,鼓子秧歌在商河民众日常生活的意义开始发生变异,虽然他们仍然每年跳秧歌,然而以往被他们自己称为"跑十五"的活动的重要意义却日渐消失了,他们不再有每年临近正月十五时就开始准备走村串户跳秧歌的源于内心深处的无名冲动,在整个舞蹈的

进程中也就很难涌现出阵阵激情。这种活动曾经是如此深刻且具体地凝聚着他们作为一个亲密群体的情感,现在,却异化为功利指向非常之明确与现实的赢利性活动,或者是为了商业利益,或者是为了参加政府组织的种种会演以获得政治上的荣誉。于是,鼓子秧歌已经不再是他们灵魂的需要,不再是他们情感的纽带,甚至就在跳着同样的秧歌时,他们也已经不再活在自己的精神世界里。这个过程是如此清晰地向我们昭示着一个令人心痛的事实——商河百姓的日常生活正在渐渐成为世俗的碎片。或许就因为鼓子秧歌离开了他们的生活,或者更准确地说,是鼓子秧歌在他们生活中的意义的遗失,他们的生活不再具有完整性,最后,终将失去生活本身,成为寄居在这块无生命的土地上的匆匆过客。

(《读书》2003年第11期)

让"映山红"重归民间

中国第八届"映山红"民间戏剧节2005年10月在河南禹州举行，今年6月，戏剧节的5台获奖剧目赴北京演出。

"映山红"值得戏剧界尤其是民间戏剧研究者关注。关注有很多方式，喝彩固然是关注，质疑同样也是关注并且是更重要的关注。政府充分认识到民间戏剧的重要性，举办民间戏剧的汇演乃至于组织其演出，固然是鼓励与推动民间戏剧发展的善举，然而，举办到第八届的"映山红"民间戏剧节，却早就已经远离了它的初衷。"映山红"民间戏剧节的民间色彩渐渐消退，已经越来越不像是一个为百姓举办的民间戏剧活动。

"映山红"民间戏剧节原是长沙的"戏窝子"南区的地方文化馆创意兴办的群众艺术活动，1989年创办伊始，意在汇集周边的民营剧团一起在南区演出，以丰富当地民众的文化娱乐生活，是民间自发与自娱的社火、集市之类的"文化大集"。由于所邀请的剧团平时就在附近流动演出，观众很熟悉，对他们感情也很深，演出剧目均为百姓所喜闻乐见，因此当地观众参与程度很高，活动深得民众的好评。随着这项活动的影响渐渐扩大，主办者开始尝试着将参演剧团范围扩展到长沙市以外，邀请外地甚至外省民间剧团前来参演，但是剧团以及剧目的选择，仍然以观众的趣味与爱好为主旨。它不仅为当地民众提供了更多的戏剧欣赏机会，同时也带动了当地戏剧

第一部分
草根的力量

演出市场的持续繁荣。

直到1999年戏剧节举办到第五届,它成为由文化部艺术司、中国戏剧家协会等单位联合主办的全国性戏剧展演活动,改名为"中国映山红民间戏剧节",并且确定每两年举办一次,举办地也不再限于长沙;戏剧节的评奖成为国家级奖项,评奖委员会则由那些经常在全国性戏剧活动中露面的著名专家组成。

戏剧节升格了,却并非首创这一节庆的长沙南区民众之福;现在的长沙南区(现属天心区)民众不再拥有自己两年一届的热闹非凡的"映山红",这一地区原来红红火火的戏剧活动,也因此而遭遇挫折。至于戏剧节本身,也并没有因为成为全国性的戏剧节而提升它在全国人民戏剧生活中的地位。"映山红"民间戏剧节本是地方性的群众性戏剧交流演出,并无任何必要过多地考虑为剧团剧目设立严格的选择标准。成为全国性戏剧节之后,本该形成的完备的剧团与剧目遴选机制却未能建立,因此它作为全国性的民间戏剧展演,显然还很缺乏应有的示范性与代表性。然而,它却一点也不缺乏十足的官气,从各地为了种种公开的和私下的功利目的而竞相争取主办权,为了参加戏剧节不惜工本创作排练新剧目,到架势很大规格很高的评奖,还有最后的晋京献演等等,开始越来越像我们习见的、不仅黑幕重重而且弊端累累的一些官办的戏剧竞赛;并且,因各地政府和剧协对民营剧团的态度与重视程度不一,还出现了更多的不规范行为,受到更多人情支配。在戏剧界内外对各种样泛滥成灾的戏剧节、艺术节以及评奖抨击日烈的背景下,"映山红"这项曾经很有

名的民间戏剧活动却反其道而行之，加入了官办节庆和评奖的大合唱，不能不让人感慨和忧虑。

　　细细考察已经举办了八届的"映山红"民间戏剧节，有许多成功的经验，尤其是它创办之初的成功经验。但现在不同了，现在的"映山红"已经基本上成为官方戏剧节的克隆版。举一个例子，就是现在参加戏剧节的民营剧团，普遍都在按照官办戏剧节的路子和游戏规则行事，包括请知名编剧创作新剧本，用高薪延请国营剧团的导演和作曲、舞美等"二度创作"人员为他们排戏，然后用这些自己"创作"的"新剧目"参加戏剧节的调演。

　　我不想对这些剧目的水平高低妄加评论，只想说不计成本地编演新剧目以参加各种调演与戏剧节，通过戏剧节的获奖证明新剧目创作的成功以及剧团存在的必要性，是近年里许多丧失了市场生存空间的国营剧团最后的救命稻草，但是对于民营剧团而言，这既非出于他们生存的必要，也根本不是他们提升自我的渠道。从生存角度看，诸多民营剧团之所以红火，是由于他们长期以来演出大量深受普通民众欢迎的剧目，其中主要是流传千百年而不坠的传统剧目，在如何适应观众需要、继承传统戏和创作新剧目方面，他们比国营剧团的那些"著名"的编导音舞更有体会和经验；从发展的角度看，民营剧团演出水平的提高，应该以观众的需求与欣赏趣味为导向，而不是根据多年来已经被实践无数次证明的与观众审美趣味相背的专家评奖为导向，考虑到民营剧团演员的高度流动性，新剧目创作

与剧团水平提高之间的关系更为间接。

更重要的是,民营剧团在演出市场中求生存与发展,无论是创作新剧目还是参加政府组织的调演活动,均会考虑到奖金与时间精力的投入产出关系。在一个正常和健康的演出市场中,只要观众有需求,民营剧团也会创作新剧目,但是这种创作在题材与风格的选择上始终是以观众为导向的,而且创作的投入总是会首先考虑到市场回报;同样,民营剧团也未必不想通过参加各种戏剧节或者政府组织的调演活动获得奖励以提高社会知名度,但前提是他们参加戏剧节的支出,应该与可能的获奖之后剧团演出戏金的提高以及在市场竞争中所处的优势地位相联系相平衡;我们不能完全排除会有为了"面子"不惜亏损参加戏剧节的民营剧团,但是在多数场合,经济上的考虑会阻止民营剧团盲目投资赢利模式不清晰的新剧目,以及非理性地花费巨资去外地参加什么戏剧节,不管这"节"的规格有多高——即使对于每场演出的戏金可以达到数千元的东南沿海地区的民营剧团,远赴长沙或河南参加一次全国性调演,也是极沉重的经济负担,况且即使获奖项,这笔开支也无法从市场回收。他们依托于地方演出市场,即使在全国性戏剧节上获奖,平时面对的仍是本地观众。因此对于那些有益于民营剧团拓展市场的活动,民营剧团非常愿意积极参加。

可惜目前的"映山红"民间戏剧节已经不复旧日模样,虽然仍会有民营剧团渴望参与并得到奖励,但前提已经变成费用需政府资助。这从一个很现实的角度说明,这样的戏剧节虽然不能说对他们

无益,但显而易见,最大的得益者已经不是剧团;参加戏剧节已经由剧团面向观众的自主和市场化的民间戏剧活动异化为地方政府谋取政绩的政治需要的产物。参加这样的戏剧节和专为参演创作新剧目,对于剧团而言意义很有限,只有文化主管部门才需要通过选派所属剧团参演并获奖突出政绩,地方政府对"映山红"才表现出比民间剧团更浓厚的兴趣,至于巨大的耗费,恰因为可以由政府买单,因而无需考虑投入产出。

而所谓"晋京汇报演出"更远离民营剧团的生存方式和戏剧的民间性,它既不是民营剧团开拓市场的需要,也不是北京演出市场和观众欣赏的需要,唯一对此感兴趣的只是动用地方财政资金送剧团进京的主管部门,只为给人们留下某地"文化事业取得很大成绩"的虚假印象。因此,目前各类以评奖为导向、以晋京演出为归宿的戏剧节,往轻里说,它既不符合艺术规律也不符合市场规律,所以无法藉此繁荣戏剧事业;往重里说,这本是一些政府与文化管理部门在荣誉的遮掩下以民脂民膏为自己谋取政绩的典型的以公权谋私利的现象。从筹备到参演,再到晋京演出,剧团至少要花费几个月时间并空耗许多精力,对他们市场演出的负面影响是确定无疑的,得益者却并不是他们;这对于民营剧团和民间戏剧很不公平,更谈不上支持与鼓励。

中国戏剧自古以来就具有很强的民间性,即使是宫廷皇室对戏剧兴致很高的明清两代,民间戏班也是戏剧演出的主体。民营剧团

第一部分
草根的力量

的生存发展因20世纪50年代初的"戏改"遭受一定的挫折，20世纪80年代的改革开放，让中国民间戏剧重新获得了生存与发展空间。自此之后，各地民间陆续出现越来越多的歌舞、音乐和戏剧等不同艺术门类的自发组织、自主经营的职业化表演团体。就目前而言，虽然有关部门对全国民营剧团的数量并没有确切的统计，但从已知部分省份的情况推论，全国民营剧团早就达到数以万计的程度；不仅音乐歌舞表演团体中有大量的民营剧团，哪怕局限于传统戏剧演出团体，全国各地的民营戏曲剧团总数也不会少于五千到八千之数。简单地从剧团数量看，民营剧团早就已数倍于国家剧团；而且，民营剧团的平均演出场次更是远远超出国营剧团。因而，民营剧团目前已是中国舞台艺术领域的一支重要力量，在满足人民群众的文化娱乐需求方面，起着不可替代的重要作用；而在戏剧领域，民营剧团同样在舞台上唱着主角，在部分地区，尤其是在广大农村，甚至可以说正在逐渐恢复它原有的主体地位。

诚然，民间戏剧的发展还远远谈不上繁荣兴盛，不同地区也很不均衡。就像改革开放以来国家经济的飞速发展在很大程度上靠的是民营经济的推动，中国戏剧事业如果要真正兴旺发达，最需要的不是以国家财政补贴去扶持现有的2600个国营剧团，而恰恰是允许与鼓励各地从农村到城市的大量民营剧团的健康发展。民营剧团很需要政府帮助，也有权得到政府的帮助，这是民间戏剧与民营剧团不可剥夺的文化权利。文化部孙家正部长在许多场合表示，文化部要成为中华人民共和国的文化部而不是文化部门的文化部，就包含

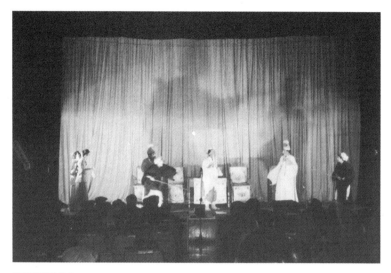

民间戏班的演出

了政府艺术管理部门应该给国营剧团和民营剧团同等待遇与关注的意思在内。但这里所说的民间戏剧所需要的公平待遇,不是按照数十年来办得很不成功的国营剧团的经验去收编和改造它们,不是将它们与民众已有的息息相通的联系割断,恰恰应该是要汲取国营剧团的失败教训,尤其是不能让民众自己的戏剧活动演变成为官方的戏剧政治秀。政府有很多种方法支持与帮助民营剧团,鼓励与繁荣民间戏剧活动,但选择把民间戏剧往死里带的方式还以为是在支持与鼓励,实为部门执政者的悲哀。目前僵化的戏剧体制和与之相配套的戏剧节和艺术节,已经将拥有上千年悠久历史的丰富多彩的中国戏剧折腾得奄奄一息,还要再用同样的方式将刚刚有点生气的民

间戏剧也引上绝路,真令人不寒而栗。

两年一度的"映山红"由以观众戏剧欣赏为主旨的、以普通百姓为主体的热热闹闹、开开心心、快快乐乐的"文化大集",演变成以金奖银奖为导向的、由地方政府支配并为地方文化部门服务的你争我夺、尔虞我诈、急功近利的文化政绩工程,充分体现出各类官办文艺节庆活动的弊病与丑陋。在这里,本来扬眉吐气的民营剧团以及民间戏剧反而成为工具和牺牲品。我希望评委和颁奖者在授予参加戏剧节的剧团锦标时,会想到剧团获得这份奖状的成本之高昂,会明白这样的活动以及奖励对民营剧团、民间戏剧弊大于利,因而有一丝愧对获奖者的羞耻;我希望积极参与主办的各方守住仅存的一点怜悯之心,自己的政绩哪怕再重要,也要体谅民营剧团的艰辛,让他们保存自己的生存方式就是在给他们留生路。

我盼望着"映山红"重归民间的那一天。

(《文艺报》2006 年 8 月 1 日)

Part 2

第二部分

传统的命运

戏在书外
戏剧文化随笔

文人与艺人：谁有权改革京剧？

 2004年和2005年分别是梅兰芳和周信芳这两位中国京剧史上极重要的、里程碑式的伟大艺术家诞辰110周年，他们的艺术经历与丰富独特的艺术经验是珍贵的精神遗产，为两位大师举办学术性纪念活动，其历史意义自不待言。优秀的艺术家是后人成长的范本，对优秀艺术家成功之道的经典阐释，在后代艺术家的成长之路上可能会产生重大影响；而一个时代对于最卓越的艺术家的价值与贡献的描述，更是后人前行的路标。所以我们研究与讨论梅、周，尤其是阐释他们的成就与成功的道路，其意义与影响，远远不限于对梅、周的艺术活动与作品本身的评价。唯其如此，我们才需要格外认真地对梅、周的艺术创造以及其他艺术活动的意义给予准确的阐释。如果说我们至今仍然有必要认真思考如何对梅、周的艺术精神以及艺术贡献做出更符合历史事实的正确评价，那么，这样的认识与评价，决不仅仅涉及到梅、周个人，更涉及到我们今天的京剧艺术发展的路径与方向。

 如果说每个时代都有这个时代的话语徽章，那么，我们可以把"改革"看成是1978年以来的新时期最具时代气息的词汇。时代给予"改革"这个动词特殊的褒意，尤其是赋予它异常浓烈的宏大叙事色彩，而潮流裹挟不免泥沙俱下，各行各业的历史叙述也纷纷要求搭上这班顺风车，竞相把自己的故事说成是一部"改革史"，"贯

第二部分
传统的命运

穿着改革这条红线"。我们翻检近二十年的京剧文献，会看到像梅兰芳这些中国京剧史上里程碑式的伟大艺术家都被褒称为"改革家"，不仅他们，京剧史上所有大师都在一夜之间成了"改革家"。当然，只要努力寻找，他们的艺术生涯里总是能够找到一些"改革"实绩，哪怕是点点滴滴。

梅兰芳的话题在戏剧界已经谈论了数十年，三十年前人们经常谈论的是梅兰芳如何"推陈出新"，因为"推陈出新"是那个时代对一个艺术家最高的褒奖；有关梅兰芳在艺术创作中对京剧的不断"改革"，则成为晚近梅兰芳研究中最为常见的关键词。无论是在纪念梅兰芳的重要活动上，还是在亲属、后人的回忆文章里，梅兰芳对于传统京剧的"改革"以及"改革精神"，都是人们的重要话题，也是戏剧理论界对梅兰芳的艺术价值与贡献的最主要的肯定方式。对梅兰芳的肯定，经常就是对他的"改革"以及"改革精神"的肯定。

理论和历史纵然有其客观性，也难免暗藏了倡言者的学术利益。将梅兰芳誉为京剧的"改革家"，并不只是简单地回顾历史，对历史的重新叙述经常隐含着学者们的私心。近半个世纪以来，尤其是20世纪80年代以后，有关梅、周的"改革精神"，更被用来作为今天的京剧创作乃至作为一个整体的戏剧创作必须坚持"改革"方向的重要论据。当我们的理论家们营造了这样一个语境，身居其中的人们不约而同且不言而喻地将艺术上的"改革"和"改革精神"视为梅、周在艺术上最主要的特点与贡献，甚至只注重于谈论梅、周在京剧表演中的种种"新创造"的价值时，我们就会看到那些最有

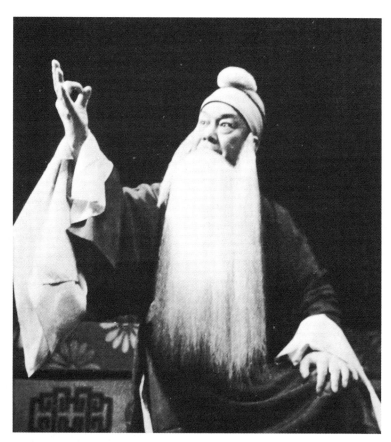

京剧《四进士》中,周信芳饰宋士杰

追求的艺术家,无不青睐各种各样的"改革"和"创新",而梅、周身上,他们的艺术成长经历与作品中另外一些同样重要甚至可能更为重要的经验,后人却未能得以分享;但我们暂且将这个问题放置一边,如果取"改革"这个词最宽泛的含义,将梅、周称为"改革家",

第二部分
传统的命运

并不是完全无法让人接受。

　　戏剧表演是一项世代传承的事业，艺术传统得以代代传递，唯一可以依赖的就是一代又一代演员的身体。而每个人身体的差异是一种无可超越的现实，即使收徒授艺时经过严格挑选，世界上也找不到两个完全相同的肉身，依赖于身体传承的表演艺术，由此面对着永远的悖论。这就决定了任何一个演员——更不用说像梅兰芳这样伟大的表演艺术家——都必须根据自己的身体条件接受与传承艺术，决定了表演艺术的传承，即使是最严格意义上的传承也永远充满或大或小的变异，但是这样一些变异是否都可以且必须称之为"改革"，则多半是要看叙述者的理论背景与表达意图——对于那些强调艺术代际传承的核心价值的研究者而言，这些变异也可以读作固守传统的努力。因此，重要的并不是分辨梅兰芳表演艺术的精华以及他的艺术魅力之源究竟在于他的"改革"还是他的"继承"，而是需要从研究者的历史叙述的背后，看到一个时代的艺术观念。不过，假如具体到梅兰芳，还存在一个关键的历史事件，假如我们绕开这个历史事件，一般地讨论梅兰芳是不是一个京剧的"改革家"，分析梅兰芳的"改革"和"改革精神"，那我们可能很难真正理解当代京剧史上梅兰芳的存在，以及梅兰芳式的"改革"——如果我们不得不用这个词来描述梅的成就——与晚近半个世纪以来，包括20世纪80年代以来京剧界倡导和风行的"改革"之间的本质区别。

　　这里所说的不同，是指在20世纪50年代以前，包括梅、周在内的诸多京剧艺术家固然会创作许多新剧目，即使在演出传统剧目

戏在书外
戏剧文化随笔

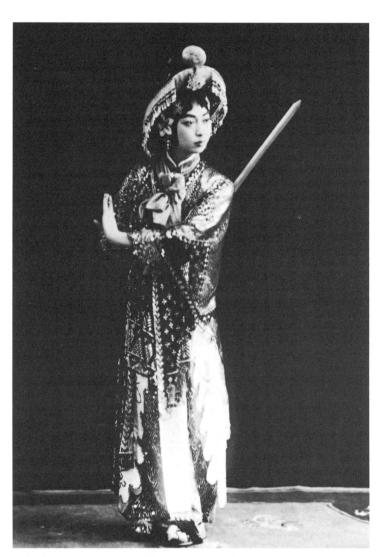

京剧《廉锦枫》中,梅兰芳饰廉锦枫

第二部分
传统的命运

时,自然也会有自己的创造性的发挥与或大或小的修改,但如果说这些都可以统称之为"改革"和"创新",那我们就需要特别强调一点——作为主要演员的梅、周这些艺人,始终是这些"改革"和"创新"的主体和主导者,然而,20世纪50年代后,情况却发生了根本性的变化。

尽管有很多现象足以清晰地表征这一变化,我还是更愿意将梅兰芳有关"移步不换形"的谈论引出的风波视为这一变化的重要标志。众所周知,这场风波的起因,是梅兰芳参加完全国政协会议之后路过天津时接受天津《进步日报》记者张颂甲的采访,提及京剧改革必须"移步不换形",这场风波的结局同样是众所周知的,它以天津市剧协专门召开一次"旧剧改革座谈会",由梅兰芳以变相检讨的方式申明"移步必然换形"结束。

对于梅兰芳而言,"移步不换形"引发的这场风波,可能是他在此生中经历的诸多大大小小的危机中最耐人寻味的一次,因为这次危机,看起来仅仅是由于他与另外一些学者和官员们在有关戏剧如何改革这样的问题上,在艺术观念上发生了一点分歧,但是比起他与权贵、军阀的那些表面上看来更关乎命运的分歧,显然同样地不容怠慢甚至更不敢轻忽,梅兰芳最后固然用他腾挪的功夫化解了这场危机,由此开启了他人生后半部分的辉煌,但是这场危机却切切实实地将他的艺术生命分为两个截然不同的阶段。其实不仅仅是梅兰芳,我们也可以将这场梅兰芳个人遭遇的危机,视为中国现当代戏剧发展史上最重要的标志性事件,看到这一事件是如何将20世

戏在书外
戏剧文化随笔

纪的中国戏剧分为两个性质完全不同的阶段。尤其是从戏剧"改革"的角度看，如果说在这两个不同的历史阶段，中国的戏剧艺术都经历着或大或小的"改革"的话，那么两个阶段之所以完全不同，其重要分别就在于"改革"的主导者已经不同，"改革"的性质因此而截然不同，其对于中国戏剧的生存发展的意义更因此而截然不同。我曾经试图将这两种不同性质的"改革"比喻性地简约为"文人的改革"与"艺人的改革"，之所以声明这一说法是"比喻性"的，是由于在这里，"艺人"有着比较明确的定义，即使不限于经过传统科班训练的俗称的"梨园行"中人士，毕竟也只能局限于从事舞台表演的那一部分艺术家；而所谓"文人"则是个含义并不确定的用语。在这里我并不用它的原始内涵，不是用它指称那些接受过良好的传统文化艺术教育的文化人，而只是指那些虽然拥有一般意义上的文化知识且同样在艺术领域工作，无疑也可以被人们视为艺术家，却并不置身于传统戏剧行业之内的、与艺人身份迥异的人们，这种身份上的差异是被社会以及业内外人士所公认的，他们就是20世纪50年代曾被统称为"新文艺工作者"的那群人。"新文艺工作者"的称谓在20世纪50年代初就已经被废止，原因是与之相对应的"旧艺人"这个称谓因带有明显的贬义而被弃用，但是两个群体之间明显的分野，并未因为名称的变换而改变——新凤霞曾经忆及当年她和吴祖光恋爱结婚时，竟然同时分别遭到他们两位所在的群体的反对，这足以说明这两个群体之间的心理与情感距离。当然，我在这里之所以借用"文人"指称曾经一度被称为"新文艺工作者"的群体，更

是由于他们与艺人之间的关系，在一定程度上与中国戏剧历史上文人与艺人的关系具有相似性，与传统"文人"一样，他们都身处戏剧艺术领域的外部，却借社会及文化的力量，成为这一领域艺术话语与评价的掌控者。1949年底的梅兰芳遭遇的就是这样一些"新文艺工作者"，而从这个时期开始，京剧乃至于中国戏剧整体上的"改革"，从内到外，从改革的目标、途径到形式等所有重要方面，都已经成为与此前包括梅、周在内的艺人们的"改革"完全不同的事件，艺人也已经基本上退出了决定着戏剧生存发展方式与方向的主导阶层。

耐人寻味的是，这一过程事实上从20世纪50年代初一直延续到今天，区别唯在于当年的"新文艺工作者"主要是一批因为对源于西方的政治与艺术理论略有所知而显得比一般艺人更具权威、因而也就有资格指导着艺人从事戏剧"改革"事业的"文人"，而今天，在表演艺术领域承担着这一功能的群体，是一批对20世纪80年代以来从西方蜂拥而入的戏剧理论略知皮毛、与大众传媒的关系却十分密切、以话剧导演为主的那些"媒体艺术家"，我们同样可以比喻性地用"文人"指称这个群体，而熟稔传统戏剧表演的那些艺人被置于各种各样的"改革"的被动从属地位的现象，迄今并无本质变化。

当然，这样的差异并不仅仅涉及艺术领域的权力之争，事实上它是我们读解20世纪50年代以来京剧乃至于中国戏剧生存发展道路的重要角度，如果说20世纪中叶以来，京剧乃至于中国戏剧确实发生了整体上的变化，它的命运确实出现了危机，那么在一定意义上，"文人的改革"取代了"艺人的改革"，实为其中关键。

"文人的改革"与"艺人的改革"至少有三个重大区别,这些区别都足以影响到京剧乃至于中国戏剧整体的生存与发展。

首先,这两种改革对待传统戏剧的态度完全不同。

表演艺术以人的身体为媒介世代传递,每一代表演艺术家的表演能力以及最核心的表演手段,均源于他们的师承,在不同时代,这种传递的外在形式可能是不同的,但师徒传承这一特殊经验,决定了每个艺人无不深受传统艺术的熏陶,而传统的价值以及对这种价值的确认和尊重正内蕴于其中。无论是否经受过完整的科班训练,对于任何一代艺人而言,传统都是渗透到骨髓中的特殊存在。表演技艺的传授与获得的过程,同时正是传统价值建构与确立的过程,这个传统永远是与师承融为一体的,是与构成表演艺术的一招一式融为一体的,传统正依赖于这样的方式,通过师承这一途径无意识不自觉地永续。诚然,一代代艺人在他们的艺术生涯中,总是不可避免地要根据自己的身体特征而对传统的表演手段做出一些修正,假如这可以称之为"改革"——在我看来这才是真正具有艺术理性的改革——的话,那么,一方面这样的"改革"在多数场合内对传统并不具有真正的颠覆性,同时,由于艺人们经受过传统长期的熏陶,无论是否自觉,无论是否清醒地意识到传统的价值,在改革的过程中,传统的影响事实上是无所不在的,这样的改革就有可能真正成为人们常说的"在继承基础上的改革"。但由戏剧界外部的人们主导的"改革"则很难做到这一点。无论是出于无知还是出于狂妄,"文人的改革"都很难真正对传统保持足够的敬畏,对传统价值的体

认也经常停留在口头和表面，而大量菲薄传统乃至于轻率地践踏传统的"改革"思路与举措，在这样的"改革"进程中屡见不鲜，也就不难理解了。

其次，这两种改革呈现出的整体面貌截然不同。

中国戏剧是在广阔的区域内包容多个剧种的整体，虽然各不同地区流传的不同剧种具有美学上的共性，但由于历史与文化的原因，它们也具有许多明显的内在差异，更不用说所有优秀的艺人均会有自己的艺术个性与趣味。即使我们将视野集中于京剧领域，南北的差异、行当的差异，以及师承的差异，都决定了由艺人自行主导的改革必然呈现出丰富多彩的多元景象。任何改革都是有风险的，都既有可能成功也有可能失败，既可能有助于艺术的健康发展，也可能因改革的路径与方向以及探索中的失误而对这门艺术造成伤害。当艺人们基于自己的见解与对艺术的理解，开展不同方向的改革时，个别艺人的失误不会对中国戏剧带来整体上的消极影响，而成功的改革者们的新成就则有可能迅速对其他艺人产生示范领航作用。但是，假如艺人们丧失了改革的主体地位，中国戏剧只能由同样的一小批趣味接近、观念相同的人决定它应该如何改革甚至必须如何改革，在这样的环境里改革的风险就被无限放大了，这样的改革能够成功固然侥幸，但一旦失败就会对中国戏剧造成整体的祸害。对中国近几十年里的京剧走向略加考察，就不难得出结论，知道20世纪50年代以来的这场改革，究竟在多大程度上获得了成功，而在多大程度上可以视为一场无可挽回的失败。

最后，这两种改革与欣赏者即观众之间的关系截然不同。

在正常情况下，演出市场是戏剧艺人存在的根本。时序推移，观众的审美趣味不可能一成不变，戏剧艺人在市场化的环境中为适应观众趣味的变化而对剧目以及舞台表现手法做出种种调整，这本是艺术领域的常态。我们可以将这样的调整与变化都称为"改革"，同时也必须看到，在这种种类型的改革背后，是演出市场的竞争与演艺界从业人员的逐利冲动这双重力量在起着决定作用，因此，这种改革将会如何进行，哪些改革最后成为影响艺术发展变化路径的有意义的变化，哪些改革只是改革者一时兴之所至的怪念头，都有市场在做检验，它的后面，则是作为市场主体的观众在做最后的裁判，最终受着欣赏者的趣味爱好的制约。因为艺人的改革是在演出市场中进行的，因此他们的改革总是处于和观众的互动之中，最后留下的改革成果，必定是可以为观众接受、得到观众认可的那些变化。然而，当京剧的改革主导者变换为艺人之外的另一批人，演出市场上的成败得失与这些人并无实质性的利益关系，他们不必像艺人们那样为生计而奔波，他们有关"改革"的计划与道路的设计，也就没有必要时时考虑到观众的趣味与爱好。经由这样的"改革"，京剧乃至于中国戏剧在整体上离观众越来越远，是不难想象的结果。

是的，京剧两百年的历史是艺术上不断变化的历史，因此也可以看成是不断改革的历史。但这里还需要加一个重要的注脚，那就是所有对京剧的发展具有积极作用的改革，能够令京剧健康发展的改革，都是也只能是艺人们主导的改革。至于1950年代前后的那些

"新文艺工作者",以及晚近那些对传统所知甚少却经常妄言要改造和超越传统的深得媒体宠幸的所谓"前卫"艺术家,他们因掌握了一套与传统梨园行的戏剧观念不同的时髦理论而获得话语权,但他们在京剧艺术领域一时的强势地位,并不能借以保证这套时髦理论对京剧艺术具有正面价值,更不能保证运用这套理论改造京剧就能够对京剧的生存发展起到积极作用。恰恰相反,无论是从理论上分析,还是从近几十年的实践看,这种"文人的改革"怕都是利少弊多。可惜这样的"改革"话语至今仍然大行其道,以至于人们觉得仿佛只有将梅兰芳、周信芳这样的京剧表演大师也称为和他们一样的"改革家",才能够确认梅、周的价值与伟大。但我以为,我们今天纪念梅、周,有一项重要的工作亟须去做,那就是厘清以梅、周为代表的艺人对待京剧、对待传统的文化态度,厘清他们对京剧的"改革"的实质性内涵,将他们对京剧艺术所做的"改革"与20世纪50年代以来"戏改"领导人们所倡导的"改革"清晰地区分开来,在这一基础上,清醒地认识梅、周之所以成为梅、周的关键,认识他们成为表演艺术大师的真正的成就,即使要讨论他们对京剧所做的"改革"的意义与价值,也必须重新认识与评价梅、周之"改革"的内涵与意义。这样才是对梅、周的尊重,才是对他们有敬意的纪念,才能为今人学习梅、周找到一条健康的路径。

(《中国京剧》2006 年第 3 期)

戏剧命运与传统面面观

三年前,王仁杰将他的剧本集命名为"三畏斋剧稿",暗寓敬畏传统之心,体现出他独特的文化态度。抽象地看,一个从事有着传统一脉、源远流长的中国戏剧创作的剧作家,尤其是像王仁杰这样一位长于以韵文创作梨园戏剧本的剧作家,心存对传统的敬畏之心,实为文化之必然;但王仁杰仍然显得像是一个异数,就因为他生活与创作的时代背景,并不能天然地培养出敬畏传统的文化立场,当代戏剧生存与发展于其中的语境,并不利于培养艺术家的敬畏传统之心。回顾晚近几十年的中国戏剧发展史,当代戏剧乃至于当代文化艺术与传统的关系,实有进行理性清理的必要,而留存在我们民族集体记忆中的传统究竟还剩下什么,更是关系到未来民族的生存发展,同样也就关系到中国戏剧的生存与发展。

一 传统的三个层面:政统、道统、文统

传统是一个复杂的整体,当我们讨论当代戏剧如何处理它与传统的关系时,不仅需要考虑到戏剧本身的历史传统以及与戏剧最为相关的艺术整体上的发展演进过程,还需要从更大的背景加以梳理。恰如王仁杰"瓦舍勾栏不再,关马宏篇犹存"之说,诸多物质层面上的遗存或许可能毁灭,而一个民族之所以有可能始终成其为具有

第二部分
传统的命运

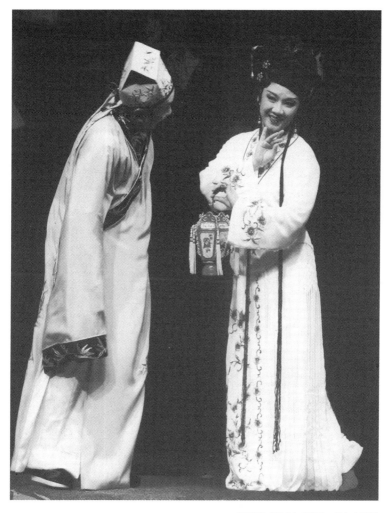

梨园戏《董生与李氏》,王仁杰编剧

完整性的民族，更重要的是那些超越于物质化的人类活动足迹之上的精神创造物的传承。当然，这也正是我们平常所称的"传统"，它有着非常之复杂的内涵，比如说，我们至少可以将使民族与国家得以绵延的所谓"传统"分成三个重要的、互为关联又可以分离的层面，它们分别可以粗略地命名为政统、道统与文统。一个民族、一个国家、一个文化圈的传统，在很大程度上都可以理解为政统、道统与文统三者合一的整体，这个整体，也可以说成一个完整的三元结构。从这个意义上理解晚近几十年戏剧生存于其中的社会背景，我们可以发现，传统在近些年里的遭遇非常耐人寻味。

从政统的角度看，1949年建立的中华人民共和国政权与此前的多数政权最为本质的区别，在于它并不自视为夏商周、秦汉、唐宋元明清以来历朝历代当政者的自然继承人——虽然这事实上是中国历史上唯一的、真正意义上的政统——并不认为1949年建立的新政权是以往历朝历代政权的自然延续。从道统的角度看，在1949年取得执政地位的共产党与此前的历朝历代的统治集团最为本质的区别，在于它将马克思列宁主义作为其奉行的精神原则，希望以这一信仰作为社会秩序最重要的精神支柱，而不是在中国这块土地上已经为人们信奉了两千年的儒家、道家、引进后经过了中国化的佛教思想以及与它们有着内在契合的民间信仰，不仅如此，这个新的执政团队还不断发起一场又一场政治与思想文化运动，以马克思主义为基础对中国几千年来儒、道、佛与民间信仰互补构成的道统展开激烈批判，试图用从西方引入的马克思列宁主义完全取代本土的精神信

仰与伦理道德原则。

所谓"文统"的问题比较复杂，它既可指称一个民族与国家的文学艺术传统，同时也可指称在一种社会公认的制度下作为教育核心资源的经典，因为经典的认定对于传统的延续以及走向有着莫大的作用，一代又一代人长期接受那些人们公认的经典作品的熏陶培养而成长，恰是传统延续最为有效的手段——恰好，在中国历史上最普遍被人们接受的教育资源就是那些优秀的文学艺术作品，文、史相通，经史子集互相包容，因此在中国，文统的指称就只有一个。诚然，如果从文统这个层面上看，1949年成立的新政权以及它的领导人，并没有像他们对待使这个民族与国家得以延续的政统与道统那样刻意制造出一种无需质疑的明显断裂；中国的文学艺术及学术传统在新中国初生的年代里，还没有像政统与道统那样受到彻底颠覆，至少是包括《诗经》和唐诗宋词元曲文人画在内的大量经典，其艺术价值仍然得到基本的肯定，也仍然是小学到大学的文学教材的主要内容，具体到戏剧领域，1949年前后各地纷纷出现的禁绝所有传统戏的极端措施，也很快受到高层的严厉批评。

于是我们就面临一种怪异的、从未经历过的局面，那就是政统、道统与文统的分离。宋元以来文人与民间共同创造的传统戏剧无论是情感内涵还是伦理道德取向，都是与当时社会共同营造的道统融为一体的，而且无不以对中国历史上政统的无条件肯定为前提，当它们突然要面对一个全新语境时，究竟将何以自处？

政统、道统与文统的分离对于这个时代传统艺术的生存延续是

很难以想象的背景。更不用说,20世纪50到60年代的二十多年里,经历一次又一次政治运动,我们生存的这个文化圈原有的政统与道统,遭受到越来越严厉的批判与清理,对于古代文学艺术经典尚存的几分宽容之心,也就越来越显得背离于时代——我们都记得毛泽东将主管戏剧的文化部称为"帝王将相部,才子佳人部",当他1963年底在中宣部文艺处一份材料的批示中质疑"许多共产党人热心提倡封建主义和资本主义的艺术,却不热心提倡社会主义的艺术",认为"社会主义改造"在各艺术部门"至今收效甚微"时,意指的正是当时意识形态内在的尖锐矛盾,指的是主流意识形态与文学艺术之间的尖锐矛盾,进而,也是政统、道统与文统之间的尖锐矛盾。在这个意义上说,中国当代戏剧身处特殊境遇,它在延续传统方面的所有意念上的努力,都注定难以真正见诸实践。虽然长期以来我们读到的历史叙述,总是告诉我们新中国在戏剧领域如何"辩证地处理"了继承与发展之间的关系,然而一个非常之显豁的事实是,从宋元以来累积形成的戏剧传统,从整体上看,它的存在本身对于新中国建构其独特的政统与道统的意图,就是一股异己力量,简言之,正是由于以人们喜闻乐见的大量戏剧经典作品为载体之一的、历史形成的文统,与建构中的、新的政统与道统有着本质上的疏离,要想指望传统戏剧为当代社会所受容,本身就没有可能性。实际的情况也正是如此,从1949年甚至更早开始,包含在"推陈出新"这种表述之中的,包括"剔除其糟粕,汲取其精华"这两项内容在内的戏剧政策,足以让我们看到,这一传统不仅没有得到足够的尊敬,

而且它的内涵与价值,始终被置于质疑的目光之下;更不用说在以后的日子里,它还需要不断面对越来越严酷的审视。

因此,当代戏剧与传统之间的关系并不像理论上那样容易处理,我们面临一个独特且窘迫的局面,使得戏剧家们要想处理好戏剧自身的生存发展与延续传统这两种诉求之间的关系,其困难程度远远超出一般人的想象。而这也正是我们长期以来考察中国当代戏剧之生存状态时经常忽略的重要方面。

二 传统的双重意义:"五四"以来的"新传统"

20世纪90年代以来,学术界,尤其是文艺界提出一个值得关注的观点:中国当代艺术可能接续的传统具有双重含义——除了通常意义上人们所理解的、意指从先秦到晚清期间无数艺术家创造的不朽经典构筑成的传统大厦以外,还有"五四"以来的"新传统"。假如说与这个"新传统"相对应的通常意义上的那个传统的存在及其具体的指称已经为人们所公认,那么,所谓"新传统"的内涵,还需要我们特别提出加以讨论。

诚然,"传统"这个词可以做非常之宽泛的理解。假如我们将任何已然存在的、对今天的艺术创作产生着实际影响的过往的艺术作品与创作均视为传统,那么我们就不能不认同这一现象的存在——从当下的艺术现实而言,影响着我们的艺术创作的不仅仅有穿过先秦到晚清的悠久历史进程留存至今的那些重要的艺术作品,同时,

对今天的创作产生着现实影响的力量还有更多。其中最不能忽视的影响，就是如上所说的"五四"前后发端的新文化运动以来出现的追求现代性的艺术倾向。如勃兰兑斯在《十九世纪文学主潮》中所说，文学是一条不间断的河流；而自20世纪初以降，"五四"新文学早就已经不再仅仅是为这条河流增添活水的支流，新文学的出现，在很大程度上试图要取代中国文学艺术原有的流向，甚至努力要成为这条河流新的主体。虽然在1949年以前，由新文学运动发端的这种努力是否已经取得成功，或者说究竟取得了多大程度上的成功，还有待于人们的重新评价，然而就如同我们所看到的那样，1949年以后，借助了非文学的政治力量，新文学至少是在名义上，确实在不同领域取得了前所未有的主导地位。

1949年以后受主流意识形态主导的艺术近年里被研究者喻称为"红色艺术"，然而，中国这类特殊的"红色艺术"真正的发端始于延安时代而并非"五四"，它的前身主要是苏俄的社会主义现实主义艺术而并非欧美20世纪的现代主义。延安时代以后的几乎所有有关20世纪中国文学史与艺术史的叙述中，"红色艺术"均被解释成是"五四"精神合法且唯一的继承人，不过，只要稍做认真的辨析就不难清楚地看到，1949年以后的中国艺术发展，与发端于"五四"的、标举民主与自由并且高度贴近与模仿欧美现代主义文化的新文学之间，虽然不能说完全绝缘，但无论思想还是艺术倾向都存在许多差异，甚至存在相当多极为本质的差异。沿着这条脉络，我们会发现，从延安时代开端，在1949年以后借助于高度集权的社会制度而在全

社会取得了主导地位的"红色艺术",对中国当下艺术创作的影响力,实际上远远超越了"五四"新文学。1978年的改革开放时代,几乎所有门类都出现了一批有思想有追求的艺术家,他们试图在反思"红色艺术"的前提下重新接续"五四"传统,这也部分说明了"红色艺术"与"五四"文学艺术之间的重大区别。当然,"五四"与"红色艺术"之间并非没有共通之处。简言之,无论是"五四"意义上的还是"红色艺术"意义上的"新传统",都声言要与中华民族数千年的文化遗产保持明显的精神距离,在反叛先秦以来的悠久历史传统这一点上,它们的精神取向是共同的,具体地说,在对待传统戏剧的菲薄轻蔑的态度上,确是一脉相承。

假如我们确实能够认清"五四"与"红色艺术"之间的分野,就不得不承认,中国近二十多年的艺术发展所接续的传统,确实包含了这两个既有精神实质上的相异又在表面上似乎融为一体的分支,因此,当我们讨论当下中国艺术创作所需要面对与承接的传统,尤其是"新传统"时,需要厘清我们所继承的这个"新传统"的双重内涵,尤其是必须看到"红色艺术"传统的现实存在——它作为一种传统的有效性至少表现在下列方面:一种已然存在了三十年之久的文学艺术倾向,确实不能视为艺术史上的偶然现象,更何况它是包括了目前从事艺术创作的多数艺术家在内的、超过两代人在成长过程中接受的艺术教育与熏陶的主要对象,而且,至少从目前的情况看,这类"红色艺术"的创作还没有任何要自行消失的迹象。因此,它无论在何种意义上都有理由和有资格被称为一种新的

戏在书外
戏剧文化随笔

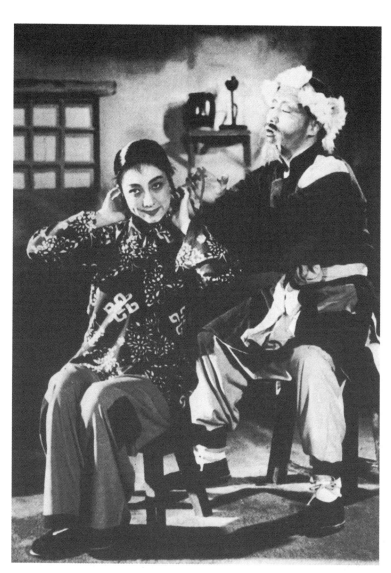

红色艺术《白毛女》,李少春(右)饰杨白劳、杜近芳饰喜儿,游振国摄

传统。改革开放以来艺术家们回归"五四"的努力取得的成果是有目共睹,但"红色艺术"的影响仍然存在,并且时而显露出顽强的生命力。

在这个意义上说,尽管所谓"新传统"的内涵十分之复杂,它的存在与影响却不能忽视。只不过当我们谈论对传统的继承时,还必须看到,既然无论"五四"意义上的还是"红色艺术"意义上的"新传统",都与中华民族数千年的文化遗产截然冲突,因此,我们恐怕很难兼顾这个"新传统"与真正意义上的民族文化传统,甚至很难找到包容两者的平衡点。这就意味着假如只涉及到文人所承继的传统层面,那么,在很多场合,我们不得不在这个"新传统"与几千年来形成的民族文化传统之间选择,这样的选择,在很大程度上,是在我们从孩提时代开始就耳熟能详的反传统的艺术与悠久却和我们的审美体验的关系并不那么密切的历史传统之间所做的非此即彼的痛苦选择,假如真想让中国的艺术进程回归到与自己源远流长的民族历史相通的道路,那么我们也许不得不以理性压抑情感,回到陌生的过去。

更严重的问题在于,这样的选择已然无奈,现实状况却要比这无奈更多几倍。那就是由于"新传统"既离我们较近,它的惯性作用也就更为显明,兼之有政治制度和意识形态之助,并不会轻易地接受被弃的命运。它仍然会顽强存在着,同时,也仍然会成为我们民族古老传统传承的障碍。

三 传统的构成：大传统与小传统

如前所述，当我们细细分辨所谓"传统"的复杂内涵时，首先想到与主要涉及的，只是文人们所接续与承继的那层意义上的传统。文人以及由他们创造并传承的经典文献，确实是传统最有价值的载体，然而，一个民族的文化源流要比这更丰富、更充盈。20世纪50年代，美国人类学家罗伯特·雷德菲尔德在从事墨西哥乡村地区研究时开创性地提出了"大传统"与"小传统"这一对概念，并将它们用于对当地的农民社会与文化的分析，意在揭示存在于复杂社会中的文化传统的不同层次。在他的著述中，所谓"大传统"指的是以都市为中心的、上层士绅和知识分子所代表的文化；"小传统"则指散布在乡镇村落中的农民所代表的文化。继而，欧洲学者更通过对精英文化与大众文化的二元格局的分析，进一步指出大传统与小传统之间的关系，尤其是两者在传播上的非对称性。中国人类学者也将大、小传统概念运用于中国文化研究。台湾著名学者李亦园曾经将大传统、小传统与中国的雅文化、俗文化相对应，以此来分析中国文化。他认为来自儒家经典的哲学思维即所谓"大传统文化"，来自民间的日常文化即所谓"小传统文化"，两者都是构成整个中华文明的重要部分。大传统引导文化的长远方向，小传统则维系一般民众的日常生活，扮演着为大传统文化提供基本经验素材的角色。

假如我们接受这一理论框架，按照大、小传统并存的二元格局，恐怕需要为戏剧在传统文化中的角色重新定位。认真研判中国戏剧，

应该说，它在历史上基本上属于小传统的范畴而非大传统范畴，当然，要真正确立这一判断，还需要更多的辨析。

如同我们所知道的那样，中国戏剧在它的起源时代，就具有显明的民间性，在都市里，它生存于平民们自由出入的商业性的勾栏瓦舍，在乡村，它与以宗族和村落为单位的祭祀仪礼融为一体。它的经验材料、情感内涵与伦理价值均源于民间流传的说书讲史，源于历史叙述的民间文本，而非官方化的或文人化的文本。诚然，戏剧进入经典行列的时间很早，至迟到元代的中后期，也就是戏剧在民间臻于成熟之后的一两个世纪内，元杂剧已经在一定程度上被文人接纳，而高则诚以后，南戏传奇的文学地位更得到普遍的承认。在这个意义上说，至少在明清两代，杂剧和传奇在整体上无疑是构成民族文化之大传统的重要部分。但需要加以界说的是，这样的结论仅局限于讨论文字形式的剧本的文化地位时才是可以接受的，假如从戏剧本身的角度，尤其是戏剧作为一种舞台表演艺术的角度看，情况实有很多不同。

"案头"与"场上"的分野，最典型地体现出中国戏剧在文化属性上的两重性。宋元南戏基本上没有得到文人认同的文本，少数几部留存至今的剧本，保持了明显的"场上本"的特征；元杂剧的"场上"形态，我们现在还不够清楚，后来得到文人承认的杂剧，基本上是经过了文人加工整理的"案头"定本，只要对这些剧本略加分析，就不难发现它们其实很难用以演出，或者更准确地说，它们并不是实际用于舞台演出的脚本。普遍认为传奇比起杂剧要更接近于"场

上"演出本,而且,昆曲的演唱多严格按照传奇曲牌体的唱腔,但即使是在明清两代,在遍及城乡的绝大多数舞台上实际演出的戏剧作品,与后代文人们从剧本中所见的文本也可能有非常之大的差异。一方面是文人创作并不完全是为了场上演出,评价文人剧本创作的标准也主要不是视其舞台演出效果之优劣;另一方面,一般的戏班在演出时,经常不依据文人创作的剧本表演。无论是明清年间流行于各地的地方戏,还是被称为"草昆"的民间流传的昆腔戏,民间都罕见定腔定本的演出,而主要是演员可以任意加进许多"水词"的"路头戏"。换言之,在多数场合,戏剧舞台上实际上演着的作品都不是像后人从经典文本中所见的那种样子,所谓"案头"与"场上"的区别在中国戏剧史上是常态而不是异态。

当然,"场上"的演出文本与文人创作之间的分野,决不止于是否包含有艺人随意加入的"水词",更在于这些民间化的演出文本,在其题材内容、叙述方式与伦理道德取向等所有方面,始终是由艺人的演出与观众的欣赏两者的互动决定的,因此,它们从价值构架到表现形式,都更接近于民间广泛流传的稗官野史,与这些更平民化的民间叙述一同构成与文人的经典迥然有异的另一股文化之流。

因此,讨论中国戏剧与传统的关系,需要分辨我们的着眼点,从纯粹剧本文学的角度考量与从戏剧演出的角度考量,得出的结论会大相径庭。如果戏剧不仅仅是一些死的文学剧本,如果戏剧首先是活生生地呈现在剧场里和舞台上的演出,那么我们就不能不看到,虽然许多优秀的文学剧本已经成为以经典为载体的大传统不可分割

的组成部分，然而，从作为中国戏剧之主体、使戏剧真正成其为戏剧的舞台演出角度看，中国戏剧的源流更切近于小传统而非大传统，确是历史的事实。

只有看到这一点，才会更深切地体会当下中国戏剧与传统之间的距离。19世纪中叶以后的现代化进程，尤其是1949年以后，我们的文化传统整体上遭遇到重大危机，然而，如果说以经典为载体的大传统仍然在一定程度上为新社会所受容的话，长期处于自然状态的民间小传统存续的价值与意义却并没有得到同样的对待，或者竟可以说，晚近一百多年，尤其是近五十多年来，小传统受到的破坏甚至要超过大传统。在戏剧领域同样如此，19世纪末的"戏剧改良"就曾经明确指斥民间戏剧的粗陋鄙下，20世纪50年代的"戏改"不仅包含了意识形态层面上针对"旧社会"政治理念的清除，同时也包含了社会文化层面上文人价值观念对民间价值的隐性扫荡。以民间艺术中体现的价值与趣味为主要载体的小传统，在现代化进程中，尤其是在"戏改"中受到的冲击要远远大于以文学化的剧本为载体的经典。相对而言，经历现代性转型与"戏改"之后，戏剧的民间形态的生存要比它的经典形态的生存更缺少合法性，更缺少传承的支点。

正由于舞台表演意义上的中国戏剧一直是小传统的组成部分，它的精神内核是附着于小传统之上的，晚近一百多年，尤其是近数十年里中国民间社会的解体才会对戏剧的传承形成极大的威胁。当我们感慨于传统的断裂时，更需要虑及小传统的断裂远甚于大传统

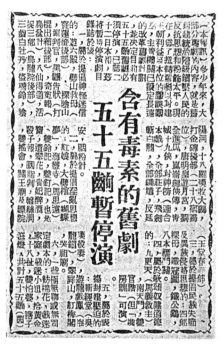

"戏改"时颁布的禁戏公告(剪报)

这一事实;如果局限于戏剧领域思考这一问题,还必须看到,小传统的断裂对戏剧生存与发展的影响恐怕更甚于大传统的断裂。这就意味着当下戏剧的生存发展需要更多地依赖于民间社会的秩序与价值的修复;进一步说,虽然不少人呼吁戏剧要"回到民间",但对这个口号的含义,实有进一步讨论的必要——所谓"民间",固然可以指称与过于政治化、过于贴近执政者的政治诉求的"庙堂"相对应的那层意义上的"民间",同样值得重视甚至更需要重视的,还应该包括与文人们坚守的相对凝固的经典相对应的那层意义上的"民间"。

对于戏剧而言，那是它更迫切地需要"回归"的精神家园。

四　重建传统的困难与必要

中国当代戏剧与传统的关系遭遇实际的困难，始于20世纪50年代初的戏曲改革。50年来的戏剧发展实践，尤其是"文革"前十七年的戏剧发展实践，充分说明一个道理，什么时候传统得到善待，什么时候传统得到尊重，中国戏剧就呈现出兴旺景象。

纵观1949年以后的戏剧史，从战时体制进入和平时代之后，经历剧团登记的一个短时期，因为有了第一次全国戏曲会演，相当一部分传统戏得到认可之后重新登上舞台，传统戏剧在新中国成立初年受到普遍禁演的现象有所改变，戏剧行业才开始逐渐得以复苏。尤其是1955年到1957年上半年的一段时间里，为了解决"演出剧目贫乏"和艺人生活困难两大相关问题，传统戏的价值受到普遍怀疑、各地大量禁戏或变相禁戏的现象受到批评，兼之中央先后两次召开剧目工作会议，重点就是为了解决开放剧目的问题，才使得传统戏有了相对此前更大的生存空间。虽然戏剧界仍然存在许多历史遗留的问题，然而更多传统戏重新获得上演的机会，无疑使剧团和演员的收入有了明显提高，这正是戏剧行业出现第一个繁荣时期的根本原因。随着"反右"运动的开展，1957年初中央"开放所有禁戏"的决定在短短几个月里就遭到事实上的废止，戏剧行业又一次陷入困境，直到1961年中央再一次发出"发掘整理传统剧目"的通知，

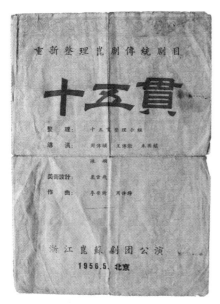

昆剧《十五贯》在北京演出时的节目单

戏剧才又一次振兴,一直持续到"批判鬼戏"。改革开放之初戏剧前所未有的繁荣景象,也是以大量此前遭到禁锢的传统戏重新登上舞台为标志的,新时期戏剧的复苏,最具决定性和标志性的现象,并不是像《于无声处》、《杨开慧》之类新创作剧目的出现,而恰恰是从《十五贯》到《梁祝》《红楼梦》这样一些传统戏重新被搬上舞台。

如果从这个意义上考察 20 世纪 50 年代以来中国戏剧面临的局面,我们就不难发现,戏剧与传统的关系始终是当代戏剧生存与发展的核心问题,而传统的断裂,更是当代戏剧屡屡陷入困境的关键原因。诚然,传统断裂并不是中华民族遭遇的特殊现象。在经济全

球化浪潮的冲击下，几乎所有后发达国家都面临着传统断裂的威胁，但中国戏剧面临的问题之所以特殊，是由于在此前数十年时间里，传统承续的合法性几乎得不到任何群体的认可——无论是官方的、文人的还是民间的认可——如果说在1949年以前，虽然有一批激进知识分子厉声疾呼颠覆传统，以自然形态存在于民间的戏班因其与传统的共生关系，还能够算是传统的一块藏身之地，那么，1949年以后社会整体上的格局变易，尤其是民间戏班的体制因"戏改"而彻底成为政府所属的"事业单位"，它早就在很大程度上丧失了自己独立的精神空间。而这种民间独立精神空间的存在意义，几乎是当代中国戏剧最后的希望。同样，我们知道，诸多后发达国家面临的传统断裂现象，皆由于受到西方强势文化的冲击，但这种冲击由于伴随经济全球化逐渐波及各地且主要是市场化进程的产物，所以在多数国家都会受到重重狙击，比如说20世纪中叶以来，多数后发达国家的政府与知识分子都以各种方式、采取各种措施努力抵御西方强势文化的冲击，虽然这样的抵御效果并不一定十分理想，但是在那些场合，毕竟能看到对于文化传统断裂的警惕以及多元的社会价值观念，传统的生存与延续也就有了更多的可能性。但是在中国当代史上，对传统直逼其内核的质疑恰恰是由政府和知识分子共同发起的，因此它们非但不能起到日益强劲的西化趋势的制动器的作用，相反一直在为西化推波助澜。改革开放以后的情况仍然如此，在社会转型期，"传统"越来越成为一个反义词。传统剧目受到的不仅仅是主流意识形态的挑战，还包括诸多全新的文化势力。

因此，在我们身处的语境里，传统文化遭遇的危机的严重性确乎前所未有，而且超越于一般的后发达国家。传统在我们生活中的存在越显稀薄，得以承传的希望也就更显微弱。然而正因为如此，传统的重要性也就越是凸显在我们面前。中国戏剧的未来，并不在于我们能创作多少新作，也不在于我们身处的时代能够为后人留下多少精品，而在于我们还剩下多少传统，以及仅存的这点传统，能够得到多大程度上的继承，在于文化是否还有可能保持它作为一股不间断的河流得以延续，在于我们是否还愿意并且能够重新自认为这份丰厚的文化遗产的合法继承人。

确实，我们对困难要有充分的评估。唯其如此，我们内心深处对于救赎的一丝希望，才不会系之于盲目乐观与空洞的幻想。文化是人为的，传统并不会自动延续。但既然文化是人类之所以为人类的根本，是民族之所以为民族的根本，更是戏剧之生存发展的根本，要想中国戏剧有未来，除了努力使传统得以延续，别无他途。

(《福建艺术》2004 年第 2 期)

我们如何失去了瓯剧
——跨国传媒时代的传统艺术

2004年5月21—22日，中国对外文化交流协会与贝塔斯曼基金会联合在北京举办"2004北京国际文化论坛"，这次以"文化多样性——互相学习，共同努力"为题的中欧文化对话，其中一个重要单元，是讨论"全球传媒企业在多样文化世界中的公共角色"。确实，这是一个值得认真探讨的话题，而且也是颇有争议的话题。

或许，藉由这个话题的展开，各位与会的传媒巨头可以令我们分享在全球范围内传播与营销其文化产品的经验，但我们同时却不能不看到，这些跨国传媒的营销进程已经不再是单纯的商业现象，它对后发达国家传统艺术构成的威胁还没有得到充分的评估。我从事具有悠久历史的中国戏剧研究，深知在这个大众传媒时代，后发达国家的诸多传统艺术，均如同我所研究的中国戏剧那样，一直在经受着发达国家文化产业势不可挡的铁蹄践踏。如同一起参与这个论坛的欧洲学者们亲身感受到的那样，具有古老而深厚历史文化内涵的欧洲社会也正深切地感受到美国流行文化的冲击，然而，包括中国在内的许多后发达国家，在现代化进程中，深切感受到的不仅仅是美国流行文化，更是包括美国文化在内的西方文化整体上的强烈冲击，想要漠视这一冲击是很困难的。

而且，中国在面临西方文化冲击时，还有其特殊性。中国在最

戏在书外
戏剧文化随笔

近短短二十多年时间里，从一个相对封闭的国度迅速成为经济和文化艺术领域非常开放的国家，国外尤其是西方艺术迅速进入，但这种影响与进入并不是一个自然平缓的过程。这种进入与影响，一方面受到国家与普通民众强烈而共同的改革开放的渴望驱使，这一渴望让绝大多数民众甚至相当大一部分知识分子和政府官员放弃了抵御外来文化冲击的能力和愿望；另一方面得到跨国传媒高度成熟的商业推广模式的协力，市场机制激发出的逐利冲动令长期听命于旧的僵化体制的文化机构无从应对。因而，西方文化在中国当代社会的影响显得如此不可阻挡，面对跨文化传播进程中的外来文化，传统艺术多少显得有些手足无措；这些生成于一个相对封闭的文化圈并且为这个文化圈的民众所欣赏、喜爱的艺术活动，在它们对新的文化环境与跨国传媒主导制订的新的商业规则形成适应机制之前，就已经陷入困顿。

我想提供一个亲历的个案说明这一问题。我前两天刚刚应浙江省温州市文化局的邀请，去那里和当地的戏剧主管部门与戏剧艺术家们商讨如何保护与传承温州的地方剧种瓯剧。最近十来年，我一直致力于濒危剧种的传承与保护工作，经常往来于北京和各地之间，考察各地濒危剧种的现状，与那里的剧团、艺术家们，尤其是政府官员们商讨这些剧种的保护策略，并且在力所能及的范围内，为这些濒危剧种的生存与延续提供一些帮助。瓯剧无疑也是典型的濒危剧种。温州经济在近二十多年的高速发展是众所周知的，政府财力日渐雄厚，对文化事业，包括对戏剧的投入水涨船高，恐怕会让许

多中、西部的大剧团羡慕不已。但至少从目前的情况看,这还不足以真正实现拯救瓯剧的目标。瓯剧在温州已经生存发展数百年,形成了非常有个性的独特表现手法与艺术风格,迟至三十多年前仍然是最受温州民众喜爱的戏剧表演形式之一,但现在它的市场空间已经非常之小,仅剩的最后一个剧团也必须依赖政府的财政支持才得以维持。这个最后的瓯剧团能够上演的传统剧目非常之有限,更严峻的危机在于,它已经失去了当年曾经有过的那个庞大的观众群体,已经不再是温州人日常文化娱乐的主要欣赏对象,有关瓯剧的一切,也不再是温州人精神与情感生活的重要内容。而瓯剧在温州人生活中这种迅速边缘化与陌生化的趋势,并不会仅仅因为政府增加对剧团的若干拨款而马上改变。

 导致瓯剧陷入困境的原因十分复杂,我不可能在这里条分缕析地全面铺叙。但导致它走向衰落的一个关键原因与这次会议的主题具有相关性——它与中国对外开放过程中包括跨国传媒在内的大众传媒影响力的日益扩张有着不可分割的密切联系——如果说在此之前,构成温州一般民众审美趣味的基本视觉经验,以及影响与支配温州人审美判断的公共话语的所有因素,都是温州人认同与肯定瓯剧价值的重要支撑,瓯剧向来都是温州人精神生活和文化娱乐的重要组成部分,瓯剧以及有关瓯剧的知识与感受,一直是温州人藉以相互认同的重要途径,那些最为人们熟知的传统剧目里的男女主人公以及他们的情感交往,始终为一般民众口口相传且成为他们的情感表达范式,那么,当新的大众传媒影响力日益增大之时,温州人

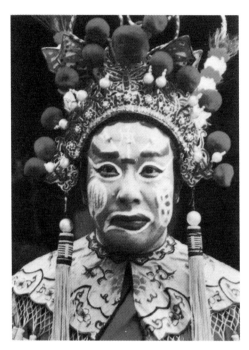

瓯剧传统剧目《四国齐》中的钟离春脸谱

所接受的信息中,有关瓯剧的以及足以支撑瓯剧文化与美学价值的信息,却突然稀薄到不能再稀薄。

我们看到有关瓯剧的信息与知识渐渐从温州的地方媒体中消失,我们发现温州本地的媒体渐渐变得像所有传播范围更广阔的媒体一样,对跨国传媒精心制造出的艺术家以及艺术作品的关注远远超出了对温州本地艺术的关注,而不再或很少谈论那些最重要的瓯剧表演艺术家,以及数百年来一直为温州人熟悉的瓯剧传统剧目,由此我们不得不指出,当瓯剧不再是温州人的公共话题和他们生活中关

心的对象时，它也就不可避免地迅速从温州人的精神与情感世界中淡出。

当然，在同时出现于世界各地的无数同类事件面前，我们要做的不是简单地责备传媒业的从业人员，指责他们不关心与不重视本土艺术，而应该深切体会到，不管他们自己是否清晰地意识到，确实存在一种有形无形的压力，逼迫着各地的地方性媒体放弃原有的价值。

首先，在全球化进程中，知识、信息、经验、感受的传播交流模式发生了非常关键性的变易。在此之前的人类悠久历史进程中，人只能以人的身体（包括完全依赖于身体的声音与形体语言）为主要传播媒介，这种特定方式决定了交流的有限性。恰恰是由于传播与交流受到身体本身的限制，决定了这样的交流以及它的有效性，最大限度地被局限于交流双方所能够直接触摸的经验范围内，因此，交流与传播的过程同时就成为营造特定群体与社区共享的情感空间的过程。然而在当今世界上，以跨国传媒为代表的大众媒体，它们运用的传播媒介不再依赖于身体甚至主要不借助身体，在一个人们从报纸、电视与广播等渠道获取的信息量远远多于亲属、邻居和同事的时代，非身体性的超距离传播已经渐渐成为人类知识、信息、经验、感受传播与交流的主渠道，这样的传播与交流，它们特有的方式必然从根本上改变人们的精神世界。这一改变的结果就是，知识因其具备地方性而拥有价值的传统格局遭到致命破坏，基于人际直接交往的可能性与频率，以地域区隔为屏障保证某个空间的公众

拥有同样的知识与经验,因而能够分享同一种价值的历史已经彻底终结。

其次,由于技术的发展,大众传媒的超距离传播能力得以迅速提高,这种能力的提高反过来刺激着传媒企业扩张欲望的急剧膨胀,所以,任何跨国传媒,都不会满足于仅在一个狭小空间内传播知识与艺术等等资讯。而任何一个希冀在相当大的空间成功传播的大众媒体,都不可避免地要顾及这个广阔空间内公众的普遍趣味与需求。为了传播与接受的有效性,它只能有选择地传递那些更具普适性的资讯与内容;然而越是适宜于大范围传播的信息,就越是注定会弱化它的地方性,注定要越来越远离每一特定区域内公众的日常生活。换言之,如果说一个媒体只局限于温州这样一个范围内传播,那么它只需要考虑温州人对哪些信息感兴趣,而一个省的媒体却需要考虑哪些信息能令全省的公众感兴趣,跨国传媒的信息筛选更是必须考虑到全球公众的兴趣。在这一场合,一方面是那些被媒体认为更具备普适价值的资讯与内容在这种传播机制中获得优先选择,另一方面,即使是地方性的资讯与内容,也会被媒体按照普适性的价值与视角加以处理。正是这样一些大众传媒,令温州人和浙江其他地市的民众,与中国其他省份的民众,甚至与世界其他国度的民众接受同样的信息,在接受具有普适性的信息的同时,人们对地方性知识、艺术和信息的兴趣却在下降。我们用这样一个假设来加以说明:如果说《温州日报》和温州电视台每周可以有一两个栏目谈论温州的本地艺术瓯剧以及与瓯剧相关的内容的话,《浙江日报》和浙江电

视台可能每个月只能有一两个栏目涉及到浙江所属的地级市温州流传的地方艺术瓯剧以及相关的内容,至于《人民日报》和中央电视台,恐怕每年也未必能够安排一两个栏目,专门谈论中国范围内数以百计的地区之一温州的地方艺术瓯剧以及与之相关的话题。所以,我们怎么能够奢望同时需要面对世界许多国家受众的跨国传媒像温州本地的媒体一样关注温州的艺术?从技术的角度看,假如说《浙江日报》和浙江电视台每周都会考虑安排一两个栏目谈论浙江的地方表演艺术,那么它会更多地选择谈论在浙江受众更广泛的越剧或

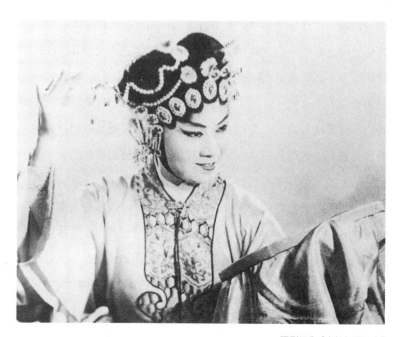

瓯剧经典《高机与吴三春》

婺剧,《人民日报》和中央电视台自然会更多地选择谈论京剧等等。然而,这还不是问题的全部。真正令人困窘的麻烦在于在全球化时代媒体传播范围的差异,同时也就意味着影响力的差异,并且,这样的差异很容易就演变为价值发现能力的差异,导致地方性的、因而在传播过程中显得较为弱势的媒体,很难真正持续地保持自身的价值立场,导致这些弱势媒体非常轻易地就为强势媒体的价值观念牵制引导。具体说到地方艺术的传播,那些受到在更大范围内传播的强势媒体关注的艺术与知识,其价值会有更多机会被更多人认识,与此同时,也会被理解为更具价值的知识与艺术;而被传播的频率与空间范围,在这里极易被曲解为价值的标志。在某种意义上说,全球化正是这样影响着当代社会的整体价值观,它诱使地方性的弱势媒体自觉不自觉地仿效跨国传媒的传播方式乃至于传播内容,于是,举例而言,你真的很难让《温州日报》和温州电视台断然拒绝跟随着跨国传媒的触角,去关注温州之外的音乐、舞蹈与戏剧,关注由跨国传媒精心包装的明星,尽管这样的关注明显是虚假的——出于经济的和技术的等等原因,事实上为地方媒体所津津乐道的那些跨国巨星的所有信息,都只能来自于传播范围更大的那些大媒体乃至于跨国传媒。在这样的文化背景下,希冀任何地方性的媒体像关注跨国巨星那样关注有关本地的信息与知识,比如说,要让《温州日报》和温州电视台坚持对瓯剧的关注,既不现实也无可能。

这就是传媒时代地方性艺术的宿命,而且,跨国传媒介入艺术传播领域所带来的问题更为复杂。大众传媒影响力的扩张,其结果

第二部分
传统的命运

不仅仅是开阔了公众的视野,同时也在潜移默化地向公众传递着媒体传播与选择中所包含的既定价值。当艺术成为跨国传媒集团向公众提供的一种文化商品时,它的传播过程不仅仅是在向公众提供一些可资欣赏与娱乐的艺术产品,同时还在向公众提供它的选择标准。在这个人们对艺术的欣赏与判断如此受大众传媒影响的时代,跨国传媒公司的商业化选择很自然地构成这样一种强有力的暗示:越是受到跨国传媒公司青睐而被选中、因此得以越广泛地传播的艺术品,就受到越多的公众关注,同时也就意味着在公众日常精神生活中占据着越重要的位置,得到公众越是无保留的价值认同。正是由于全球化时代跨国传媒的商业化传播影响越来越大,各地民众原有的、由地方性艺术培养出来的各具特色的美学取向渐渐被这种由跨国传媒虚构出的、似乎更普泛化的趣味所替代,它必然导致人类审美趣味的扁平化,进而,在这种现象的背后还包含了一种令人不安的逻辑:就像"越是民族的,就越是世界的"那种经典表述所昭示的那样,地方性知识的价值,必须在它有可能被纳入更大范围的知识体系,在它获得世界性确认的前提下才能够真正成立,因此实际的情况就变成"只有世界的,才是民族的"。所以人们觉得年复一年日复一日在国内城乡各地演出并且广受欢迎是不够的,似乎只有进入维也纳金色大厅表演一次才能最终证明中国艺术的价值,而演出结束后请一位外国观众、哪怕只是一位家庭主妇说几句好话,也比一位对中国艺术更熟悉也更有研究的本土专家的赞扬更有分量;一部川剧史或越剧史会专门以很大的篇幅写"走向世界的川剧"或"走向

世界的越剧"之类,浓墨重彩地渲染它们受到本土之外的观众欢迎,仿佛国外偶然接触到这些剧种的观众要比中国资深的观众们更有资格确证这些剧种的价值。在这里,地方性艺术的价值与意义的自足性,显然已经成为"走向世界"的祭礼与牺牲品;既然跨文化传播对于地方性艺术的价值确认变得如此重要如此关键,艺术愈来愈依赖于跨国传媒的现象也就成为一种必然。

然而,跨国传媒的传播模式的特点,在于它是以将某些事实上是个别人或小群体的趣味无限放大,使之"显得"像是一种全球性趣味的方式传播的,因此,这样的传播从本质上看,不仅不能真正有助于地方性文化保持其本来面目与坚持本土价值,而且其作用恰恰相反。但更令人尴尬的事实是,对于大部分地方性艺术而言,即使这样被扭曲地"走向世界"的机会也很少;全球化对人们艺术趣味的影响是如此之大,却只有极少数民族的艺术因为幸运地得到跨国传媒的关注而被理解、误读为"世界性艺术",与此同时,更多同样拥有浓厚地域色彩的知识与艺术,假如它们不幸因为后发达、地处偏远或其他种种缘由,无法得到大众传媒的关注,那么在这个全球化时代,极易成为社会与人类文化整体中被遗忘的存在,直至丧失其在原生地的公众精神生活中原有的地位,从而永远离开人们的视野——从公众的兴趣转移,进而连它的创造者自己也开始产生对其文化与艺术价值的质疑,最终遭到遗弃。

只有我们充分理解跨国传媒的传播规律以及传媒对当代社会以及当代人的日常生活的影响有多大,才会真正明白在温州人失去或

者说几乎失去瓯剧的这出悲剧里,媒体扮演的是什么角色。诚然,媒体并不完全排斥所有地方性艺术,相反,借助于高度发达的技术手段,大众传媒获得了前所未有的超强的传播能力,每天都可以给我们提供数量上数十百倍于此前的信息与知识,其中显然就包含了大量各种各样的地方性的内容,通过这样的途径,我们得以更方便、快捷且更大量地接触到各种各样见所未见、闻所未闻的边远地区的艺术,但跨国传媒是通过将这些地方性艺术夸张地表现为非地方性的全球性艺术的方式,令它们为全球所知的。因此,跨国传媒对地方性艺术的发掘与传播的理由,并非基于对这种艺术形式的地方性价值本身的确认。而且,即使有了如此强大的传播手段,我们还是不能不遗憾地看到,相对于无限丰富的人类精神创造的整体,跨国传媒所能够关注的对象是如此之微不足道,比如说,对于无数像温州这样的地区的民众,跨国传媒根本不可能真正给予他们自己原有的艺术与文化传统以充分、足够的关注,它们所提供的只能主要是与这些民族、地区无关或关系很小的知识和艺术。于是,包括中国在内的许多后发达国家,进而,在中国这样幅员广阔的国家内诸多大众传媒从未关注过的角落,就有无数类似于瓯剧这样的传统艺术,迅速被旋转的时代之轮无情地甩到社会边缘。

中国还有许许多多像瓯剧一样有着悠久历史,拥有独特的表演艺术传统的剧种,它们面临同样的境遇,其中包括福建泉州精美绝伦的梨园戏,湖北武汉作为京剧母体之一的汉剧,还有河南新乡古老而苍凉的二夹弦,当然,还有分别存在于甘肃、山西、广东及河

北唐山周边地区的皮影等等。但我在这里不是想要昭告瓯剧以及与之类似的传统艺术形式和文化活动濒临衰亡的悲剧，仅仅满足于为它们唱一曲挽歌。我不想夸张地说温州人不能没有瓯剧，但我想说后发达国家的民众一定不能生存在一个排斥与鄙薄本土文化艺术传统、价值失衡的文化环境里，只仰赖于总部建在遥远的大洋彼岸的那些自以为无所不知、夸夸其谈的跨国传媒提供的艺术欣赏对象，按照它们提供的是非优劣标准选择、判断艺术欣赏对象，并且根据它们的模式重新设计安排自己的生活。而且我也决不会轻率地忽视全球化与艺术的跨文化传播过程的正面价值，我一刻也不想忽略它们给人类带来的福祉，这种正面与积极的作用还包括，就在许许多多地方性知识与艺术因为传媒的漠视而日渐趋于湮没的同时，毕竟还有某一部分原来同样只能在一个很有限的文化空间内生存与传播的杰出的艺术家与艺术作品、艺术活动，因其幸运地进入跨国传媒的视野而获得前所未有的传播，突然间就一夜成名天下知。我只是希望藉此揭示这样一个关键问题：对于大多数后发达国家的公众而言，我们何时并且如何丧失了对本土艺术的价值认同，以及假如我们还愿意保持最后的文化自信，那么，在这个全球化无远弗届的时代，将如何可能重建这种价值。

确实，全球化以及知识与艺术的全球性传播，尤其是因跨国传媒的介入带来的各种地方性知识与艺术的边缘化现象，对于所有后发达国家的传统艺术都是一个严峻的挑战。但回应似乎也正包含在问题之中：全球化时代地方性的本土艺术，往往只有在它能够融入这

个全球化进程，获得跨文化传播并且在更大的文化背景下得到价值认同，才能恢复与重建文化自信。如前所述，就在后发达国家的诸多地方性知识与艺术的传统价值受到普遍质疑的同时，我们又欣喜地看到，随着经济全球化的进程，跨文化的交流与沟通比起以往任何时代都有更大的可能性。同样，跨国传媒公司给人类文化的交流与沟通提供了更多的可能性，至少是在理论层面上，它有可能以更具全球性的眼光，基于更开阔的视野处理不同民族的文化现象与历史传统，令更多人分享以往只能在一个较小区域内传播的艺术，包括其中的情感与智慧。跨国传媒因其触角遍及世界，因而也最有可能在新的多元文化价值观的建构过程中起到积极的推动作用。在这个意义上说，跨国传媒对于所有地方性知识与艺术，都是一把双刃剑。它既能且正在摧毁传统，同样也可以并可能正在成为后发达国家重建传统信念的有力工具，由此给传统注入巨大的活力。但我们不必将跨国传媒看成地方性的传统文化艺术的拯救者，任何民族的文化艺术的传承都不能也不应该完全依赖以至乞求于跨国传媒的恩赐与救赎。

 文化与艺术的跨文化传播固然能对后发达国家的传统知识与艺术的生存与发展起到强大的助推作用，同时反过来看，传统知识与艺术也始终是决定跨国传媒能否持续生存与发展的最基础与最核心的文化资源。如果说在全球化进程中，越来越多的知识分子以及普通民众感受到了美国文化，以及作为一个整体的西方文化的覆盖性影响，极有可能导致文化多样性的丧失，进而使人类文化变得空前

戏在书外
戏剧文化随笔

苍白与单调,对以跨国传媒为特殊象征的流行文化全球普适性的幻觉逐渐破灭,它空洞的表层化的传播模式日益为公众厌倦和唾弃,那么,人类终将回归更趋于重视文化产品的充实与独特内涵的时代,从而,艺术乃至于更多的文化活动与生活方式的地方性特征,终将重新得到珍惜。而更多地发掘与认识后发达国家那些濒临失传的地方性艺术,以更加开放和更具真正意义上的普适性的视角帮助它们重新确立在现代社会中的文化地位,不仅是跨国传媒在商业开拓进程中可能得到更多地区民众由衷欢迎的前提,而且更是它未来能够持续生存与发展的唯一路径。因此,最后我想特别提及,我这篇文章也可以用另一个标题,那就是"面对传统艺术的跨国传媒"。对于传统艺术而言,与跨国传媒的深度合作固然是重建文化自信的便捷途径,而与此同时,在这个因经济的全球化而更加凸显出文化多样性之重要的时代,对于跨国传媒公司而言,正视、尊重与善待各国、各地区,尤其是后发达国家与地区的文化艺术传统(不是为了猎奇,为了异国情调,也不是仅仅出于尊重所在国传统伦理道德观念这种消极考虑),努力从这些传统中寻找灵感,发掘足以感动世界的题材,主动承担起保护与传承所在国的传统文化艺术的责任,同样是其生存与发展的必经之路。

(《读书》2004年第9期)

夕阳回望
——稀有剧种的命运与前景

一 标本：海陆丰的三个濒危剧种

1999年9月16日,10号台风刚刚掠过广东最富庶的珠江三角洲,我专程前往海陆丰,拜访海丰文化局离休干部吕匹。在这个风雨交加的夜晚,从上演野台戏的祠堂回来后,吕先生打开他心爱的资料柜,取出他50年来精心收集的本地区三个地方剧种资料。

吕先生珍藏了海陆丰地区特有的正字戏、白字戏、西秦戏三个稀有剧种数百万字的历史资料,装订十分整齐。这批资料的主体,是20世纪50年代初由当时的老艺人口述,政府指派的"新文化人"记录的传统剧本；另外还有数部清代的演出剧目抄本,其中有完整的台本,有更多的单片(旧时戏班子排戏时,只给每个艺人抄录他所担任的角色的唱段台词,名为"单片"。往往只有戏班里"抱总讲"的先生才掌握有全戏的总本,但是单片不完全是总本分角色的肢解,其中经常会加入演员的科范与表演心得,不乏特殊价值)。这些珍本藏在吕匹手里,是因为他正是20世纪50年代受命记录整理这些独一无二的戏剧文化遗产,并一手组建了三个稀有剧种的正规剧团的政府文化干部。几十年以后的这天深夜,吕先生和我一起翻看这些发黄的旧纸,许多纸页已经被虫蛀成星星碎片,边角上一些

字迹已经无法辨识,象征着再也经不起时间之神摧残的这些剧种的命运——正字、白字、西秦是海陆丰地区特有的剧种,其中正字戏和西秦戏都已经濒临灭绝,西秦戏则只剩下最后一个剧团,今年它只演出过一场;正字戏虽然除一个国办剧团外,偶尔还会有一两个民营剧团上演它的传统剧目,但这些剧团能演的剧目已经很少,并且,在可以预见的几年之内,正字戏的艺人们可能都会改行;白字戏的情况也不容乐观,海丰最后一个国办白字戏剧团今年只演出了十来场。不需要几年时间,这三个有100年或者更长历史的剧种,将会在我们这个文化中消失。

二 SOS:濒危剧种遍布全国

吕匹可能是对海陆丰地区三个小剧种怀有最深切感情的专家,在长达50年的漫长时间里把自己的生命与这三个剧种连在一起的吕匹,一边向我展示他的珍藏,一面忐忑不安、心怀疑窦,深恐自己在世人眼里显得像是个怪物,那个装满稀世宝藏的柜子,已经许多年没有向别人开启过。

令人不安的是备感孤独的吕匹其实并不孤独。吕匹不孤独是巨大的悲哀,这悲哀源于一个十分残酷的现实——中国戏剧360多个剧种里,有一多半像正字戏、西秦戏这样的稀有剧种,正在默默地收敛起过去的辉煌,或者已经消亡或者正在消亡。而许多像吕匹这样的老人,坐拥同样重要的稀有剧种珍贵资料,在人生的最后年华

独自彷徨，面对这个时代悲剧不知所措，至多只能做一些无望的努力，而这努力之所以无望，正因为他们始终感受不到这种努力的价值以及世人的关注。

浙江东部的古老剧种宁海平调虽然目前还存在，但前景更扑朔迷离。说现年93岁的老人童子俊是这个剧种的精神支柱，并无任何夸张的成分。宁海平调是明末清初流传于浙东的调腔里的一支，清末民初曾经一度在江浙非常盛行，至20世纪40年代趋于没落；20世纪50年代剧种重建后几起几落，1983年经历了一次最后的打击——最后一个宁海平调剧团解散，这个古老剧种就开始了它在民间自生自灭的流浪生涯。宁海县的退休教师童子俊从那时开始为平调的生存四处奔波，他以个人名义从海外募得一笔款子，终于在1988年创办了一个挂靠在县文化馆的"戏训班"，并在此基础上兴办了民营的繁艺平调剧团，十多年来倾其所有支撑这个剧团。由于有了这个剧团，以及极少的几个演员在极其困难的条件下承继了宁海平调特有的一些剧目和表演绝技，这个仅仅因为不能创收而无端被遗弃的剧种，才残留下最后一线生机，宁海平调最著名的保留剧目《金莲斩蛟》里该剧种特有的表演绝技——精彩绝伦的耍牙，就在童子俊的资助和督促下依赖一两个青年演员得以存留。但93岁的童子俊还能呵护宁海平调几年？离开了童子俊全身心的呵护，宁海平调还能不能继续保留那最后一星火种，都是一个难以预料的未知数。

并不是所有濒临衰亡的稀有剧种，都有像吕匹、童子俊这样的文化英雄顽强地支撑它们的存在。让我们回头看看曾经流行于晋北，

在河北、陕西的局部地区也曾有流传的稀有剧种赛（又称"赛赛"）的命运。陆游曾有诗云："到家更约西邻女，明日河桥看赛神"，正是说南宋年间在各地广泛流行的赛社；专家认为赛可能是在此基础上发展起来的，至迟在清中叶它已经相当盛行。赛有异于其他剧种之处在于艺人们都是世袭的"乐户"，因此演出班社均以家庭为单位；它有音乐、吟诵而无唱腔，场上表演时"有将无兵"，"有主角无龙套"，兵卒一类角色由一位类似于宋杂剧中的"竹竿子"的"引荐"担任，因此，在演出体制与剧目等诸多方面都有其鲜明特点，极有研究价值。20世纪40年代末，晋北尚存七个家庭班和一个季节性班社，能上演120多个剧目；到20世纪60年代，五台西天和赛班还存有40多个剧本，可惜现在已经全部亡佚。这个历史不短的剧种，目前仅剩几位垂垂老矣的艺人还依稀能记得剧种的概貌，勉强能搬演戏中某些片断。

陕西的西府秦腔又如何呢？相传西府秦腔形成于明代，清代中叶进入全盛时期，当时仅关中西部十余个县就有100多个戏班流动演出，有"四大班，八小班，七十二个馍馍班"之说。20世纪20年代起，该剧种逐渐呈现凋零景象，戏班纷纷改唱其他声腔；具有悠久历史的"四大班"，有3个在新中国成立前夕散班，仅存的一个班社也在新中国成立之初改组；1956年政府组织一些老艺人进行的展览演出遂成为这个剧种的绝唱，至此它永远离开了我们的视野。

类似的现象简直数不胜数。中国戏剧300多个剧种分布在全国

20多个省、市、自治区,而稀有剧种面临绝境的现象同样也遍布全国各地。在我所接触到的几乎所有省份,都有数个类似西府秦腔这样的已经衰亡的剧种,像赛戏这样已经基本绝迹的剧种,以及像正字戏、西秦戏和宁海平调这样岌岌可危的剧种。据不完全统计,目前仅有60—80个左右的剧种还能保持经常性的演出和较稳定的观众群,这就意味着只有1/4到1/5的剧种,目前还算活得正常;虽然从整体上看,戏剧的观众还是一个相当庞大的数字,但无可否认的事实是,多数剧种都在不同程度上陷入了困境。其中有上百个剧种,目前只

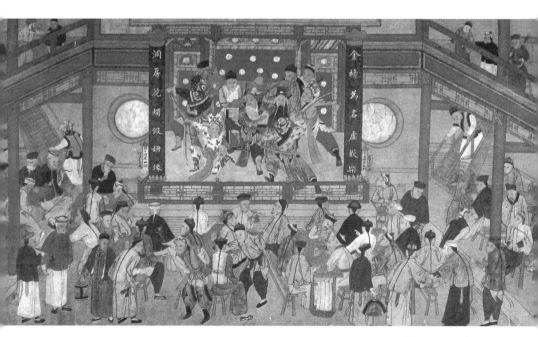

清代茶园演剧图

剩最后一个剧团,仿佛只是为了象征着剧种仍然存在,而这些剧团中相当一部分早已不能演出,只剩下一块牌子;即使那些还能偶尔见到演出的剧种,也多在生死线上挣扎。

三　凝视:一部厚重的历史文本

在大量的濒危剧种里,除了像昆曲这样曾经盛极一时的大剧种以外,数量最多的是地方性的、往往只在一两个县的小范围内流行的小剧种。这些剧种的情况并不相同,其文化含量与艺术价值也不能等量齐观。比如说某些20世纪50年代以后"人造"的剧种,既没有负载多少文化意蕴,从诞生之日起就没有为观众受容,它们的衰亡既是必然的,也不值得过于痛惜。

我们真正需要谈论的是在中国戏剧中占到1/3的那些有较长历史与丰富文化内涵的古老的濒危剧种,它们不仅有足以充分体现地方文化特色的独特艺术手法,而且往往因为长期在一个相对封闭的地域内流传,与外界较少交流,而得以在中国戏剧整体上不断流变的背景下,保存了古老的戏剧样式与形制,就像漫长的人类历史进程中偶尔留下的活化石,令我们得以一窥久远的戏剧的面目,甚至在不经意间,就掀开了古代历史十分生活化的一角。福建梨园戏的许多演出剧目都与宋元南戏同名,情节内容也大半相同,行当承袭以七大脚色构成的南戏旧规,音乐结构极似早期南戏,保持了宋元南戏的一些重要体例;它特有的剧目《朱文走鬼》一折里有关茶饮的描

写，是迄今有关宋代茶饮最直接也较为可靠的证据。明清年间的戏剧发展与社会生活残留于地方剧种里的痕迹就更为常见，明代四大声腔几乎都在地方剧种中有所存留，通过了解这些古老剧种的音乐唱腔和剧目，可以大大丰富我们的戏剧史知识；更重要的是这些古老剧种以及剧目、表演手法，为第一手资料十分缺乏，又无法找到可靠文物证据的近古时期民间社会结构、伦理道德与生活方式，提供了大量鲜活的材料。

而且，地方剧种都与地域文化密切相关。从音乐角度看，中国戏剧音乐有"以文化乐"的显著特点，它的音乐是和语言相关并由语言衍化出来的，无论是曲牌体还是板腔体的音乐旋律，都与唱词、道白的音韵相关。地方性的剧种，既源于本地区流行的民歌小调为戏剧所提供的素材，更涉及该地区的语言，即不同地区方言的声韵，包括不同的发声方法与发声部位，而地方语言的丰富性与复杂性，正是中国出现音乐旋律与风格各异的诸多剧种的基础。从剧目与表演角度看，各地方剧种在不同程度上体现了地域性的风俗习惯、伦理道德和生活方式，各剧种拥有的非常丰富的表演技巧，往往是与民众日常生活密不可分的，它在发展过程中必然会将各地民间代代相传的、各有特色的舞蹈伎艺乃至竞技活动融汇其中。因此，基于音乐上的差异得以区分的剧种，它的内涵实在是极为丰富的。

概而言之，出自不同源流、形态各异的稀有剧种，既是一个民族民间音乐、舞蹈的取之不尽的宝藏，还是一个融精神追求与物质生活为一体的独特无二的民俗文化宝藏。所有这些地方剧种，都是

无法替代的文化资源，用民间话语构成了一部有别于官方叙事的厚重的历史文本。

四 警示：丧钟为地方剧种敲响

地方剧种是一个拥有无穷开发价值的文化宝藏，然而，这个宝藏还没有得到认真发掘，就即将在我们面前化为尘土。

20世纪50年代中叶到60年代初，政府对各剧种的传统剧目曾经组织过大规模的"翻箱底，抖包袱"运动，有不少本已趋于消失的地方剧种得以中兴。可惜由于存留手段的缺乏，虽然留下了大量剧本，音乐和表演这两个更能体现地方剧种特色的领域并没有得到同样的关注。80年代初各地艺术研究机构也曾经一度通过录音录像等方式，抢救了一批老艺人的表演资料，然而，由于各地文化艺术研究部门对录音录像资料的保存能力相当弱，这些资料，连同50年代以来收集的大量文字资料，正如同海陆丰的吕匹先生书柜里那些珍贵资料一样，已经遭致严重毁损，其中相当一部分极可能在近年里变成无法修复的废品。

其实，对于像戏剧这样的舞台表演艺术而言，最好也最可靠的保存手段，就是充分掌握剧种表演艺术精华的艺人的存在。在某种意义上说，任何一个剧种，只有当它还有艺人能够演出时才能说它被保存了下来，只有在艺人们"身上"的戏才是可在舞台上重现的。否则，即使我们记录了所有剧本，甚至有了足够多的录音录像资料，

第二部分
传统的命运

甘肃皮影戏

它也仍然是死的存在。明初人为我们保留了大量元杂剧的剧本,但我们至今完全不知道元杂剧的演出形制,这就是一个很能说明问题的例证。可惜,近几十年培养的演员远远没有掌握扎实的基本功,更遑论熟练掌握本剧种、本行当那些有代表性的经典剧目表演的精华;于是,当那些受到科班系统训练又有丰富舞台经验的老艺人纷纷谢世时,不啻是在给这些珍贵的稀有剧种敲响声声丧钟。

五 反思：稀有剧种何以遭世人冷漠

　　稀有剧种陷入困境的原因相当复杂。简单地将面临危机的地方剧种视为计划经济的殉葬品，或是在卡拉OK之类文化快餐面前不堪一击的没落古玩，当然是浅薄之论。从宏观上看，它涉及到近几十年文化政策的取向；从微观上看，它涉及到剧团的运作体制。而假如我们局限于学理的层面上分析这个问题，这些剧种拥有的独特文化内涵日渐流失，肯定是最关键的因素之一。

　　地方剧种既是传统的，又是地域的，可惜它遭逢了一个无论是传统还是地域文化活动都受到歧视的年代。无怪乎人们一直没有充分认识传统戏剧所拥有的历史文化价值，从未认识到那些濒临灭绝的戏曲剧种是弥足珍贵的历史文物。人们当然明白戏剧可以为观众提供即时的艺术消费，但是它更丰富的内涵却被这些表面的功能遮蔽了。所以20世纪50年代以来，几乎每个剧种从形式上都在一方面盲目地模仿话剧这种舶来戏剧样式的表演手法，另一方面盲目地模仿西洋歌剧普遍采用西洋乐器、建立大乐队；从内容上一方面盲目地创作大量没有观众的现代戏，另一方面盲目地移植京剧、越剧等传播范围较广、影响较大的剧种的走红剧目。从表面上看，这样的模仿非但无伤大雅，还有助于各地方剧种在相互交流过程中取长补短，但实际上却迅速导致了各剧种的趋同，使地方剧种越来越丧失自己的特点，所丢弃的正是对地方剧种至关重要的传统与地域文化内涵。同时，这一趋势必然导致地方剧种演员对本剧种的存在价值

第二部分
传统的命运

吕匹的著作《海陆丰戏见闻》终于正式出版，这里的濒危剧种得到更多关注

产生深刻的怀疑，从而严重影响了剧种传统的承继。

　　在 20 世纪的现代化进程中，遭遇危机的传统文化艺术样式并不是只有中国戏剧。世界遗产基金会最近公布了全球百处濒危古迹的名单。语言学家们预测，人类语言正以哺乳动物濒临绝种两倍的速率和鸟类濒临绝种四倍的速率消失，目前 90% 的语言面临消失危机，按最乐观的估计，全球 6000 种语言也至少将有半数会在 50 年后完全消失或濒于绝迹；第 16 届国际植物学大会研究报告指出，人类活动可能导致 2/3 的动植物在 21 世纪后半叶遭受灭顶之灾。这些与稀有剧种迅速消失十分类似的现象，目前正在引起众多有识之士的关注。

颇值得玩味的是，人们为植物园里的珍稀植物营造了很适合它们生长的环境，野生动物的保护有了法规，有志愿者甘冒生命危险保护藏羚羊，然而，对于理解与重建我们的历史和文化、我们的精神生活更重要的地方剧种这一特殊人文资源，却非常缺乏有意识的保护，它们的遭遇远比不上东北虎、娃娃鱼。当然，如果说从国家到地方政府完全没有意识到这个问题的严重性和迫切性，那是不公正的，1992年，文化部在泉州和淄博分南北片举办了"天下第一团优秀剧目展演"，给十多个只剩下最后一个剧团的地方剧种，注入了一剂强心针；浙江省1998年举办了全省稀有剧种交流演出；今年9月，福建省剧协推出了系统抢救闽剧的规划。类似的活动当然还有更多。相对于全国100多个濒危剧种而言，这样一些活动简直就像杯水车薪，但是，这至少足以说明稀有剧种的生存问题并不是一个死结，至少说明这些行将灭绝的剧种的保护与承继是有可为的，只不过我们目前还没有找到好的策略，尤其是建立一整套在市场经济条件下保护与继承传统文化遗产的有效机制。

六　未来：我们还有多少时间

可以肯定地说，我们已经丧失了保护和抢救稀有剧种的最佳时机，部分剧种即使想抢救也已为时太晚。但我们还是必须去正视这一严酷的现实，尽到最后一份努力，哪怕已经是一堆废墟，也要力争将它们留给后人。

1994年以来我多次撰文，呼吁要像保护文物一样保护稀有剧种，我曾经写道，我们只有最后十年左右时间来做这项意义深远的工作，就目前的情形看来，这样的估计简直乐观得难以饶恕。现实情况是各地的稀有剧种正在以惊人的加速度消失，而就在我前往陆海丰之前的去年底和今年初，正字戏最后仅剩的两位老演员相继过世；这个剧种最后一位艺人出身的打鼓佬，正因老病在乡下调养，不管我们心怀多么良好的愿望祝他康复长寿，他留给我们的时间已经不多。西秦戏除了同样有一位年老的打鼓佬，所幸还剩有三位分别扮演正旦、老生、乌面的老艺人，他们也都已是80多岁的高龄。白字戏现存中老年艺人基本上是在新中国成立后科班出身，他们所学的剧目身段，所承继的表演技能远不足以完整体现白字戏的艺术魅力与丰富内涵。海陆丰的情形只是全国的一个缩影，但这个缩影显得如此真实和残酷，令人不忍逼视。

我带着吕匹留给我的一长串名单坐长途车离开海丰，名单列着当地三个剧种近几年去世的数十位老艺人的名字、行当和特长。我仿佛看到这份名单无声地在扩大在延长，就像刚刚经受台风肆虐的广深公路，在一抹无力的斜阳下，安详宁静，却满目疮痍。

（《中华读书报》1999年12月8日）

站在文明与野蛮边缘
——从浙江昆剧团访台说起

一

1993年底至1994年初，浙江省昆剧团（简称"浙昆"）应中国台湾国际新象文教基金会之邀赴台湾访问演出。台湾文化界极为重视与支持浙昆的此次访问，报刊上发表的评论及报道不下百篇，学界与各艺术团体为配合演出组织的相关活动达数十项，其间著名学者如文化大学牛川海教授为之写了长篇专评，"中央大学"洪惟助教授、台湾大学曾永义教授分别主持了有关的记者招待会和讲座，并写了许多介绍剧团与剧目的文章。到台北参加文学研讨会的著名作家白先勇虽无法留下看戏，却特别为剧团作了一次关于"认识昆曲在文化上的深层意义"的详尽且水平甚高的访谈，名诗人郑愁予也撰文《昆曲是最后的文化园圃》，呼吁以此次演出为契机，采取措施保护昆剧。

正如大陆艺术团体出访港台的惯例一样，此次浙昆赴台演出的剧目是由台湾方面事先派人前来选定的。值得特别注意的是，台湾方面在选择剧目时并未注意到近些年来剧团自己创作排演的新戏，而非常重视选择有影响的传统剧目，并且要求剧目与演出方式尽可能地保持传统风貌。比如说浙昆"梅花奖"得主王奉梅主演的《牡

明版传奇《牡丹亭》

丹亭》,当然不是《牡丹亭》全剧,也不是近代的改编本,而是将杜丽娘戏份最重的四个折子集中在一起,基本上相当于一个个人专场。这种演出格局最早出自江苏昆剧团张继青的演出。然而在浙昆排演此剧时,台湾方面尤其强调,对原剧中的唱词不能轻率改动,这不仅是为了尊重古典名剧,更是为了保存与延续古老的昆剧艺术。本

来浙昆方面也曾有意像以往出境演出一样，专门为此次出访演出制作一批新的舞台布景与道具，也因对方要求保留以一桌二椅为主体的典型的传统舞台风格而作罢。这个原则也贯穿在浙昆此次赴台演出的所有著名的传统折子戏中。恐怕正是由于这个原因，此次赴台的浙江昆剧团在台湾被多种有影响的媒体称为"大陆现存最具传统风格的浙江昆剧团"，受到各方面罕见的关注。

实际上我们都知道，浙昆这个曾经以重新整理创作的剧目《十五贯》著称的剧团，无论从哪个方面说，它都难以称为"大陆现存最具传统风格的浙江昆剧团"。也就是说，浙昆之所以会以这样的形象出现在台湾舞台上，主要是因为在他们此次赴台演出之前，邀请方就已经决意以如此的形式来"包装"他们，显而易见，如果不是出于邀请方的坚持，浙昆绝对不会以这样的方式赴台，浙昆至少会带上一部分他们自己创作的新剧目，而且肯定不会满足于一桌二椅的传统演出格局。

而在台湾各媒体的报道中，81岁的昆剧元老姚传芗在记者招待会上的一段话被广泛引用，姚传芗强调，晚清时期昆剧有近千出，现在全国硕果仅存的六个昆剧团保存下来的远不到此数，仅存其中四分之一，实际上这已经是一个极其乐观的估计，真正有可能上演的恐怕更少。从各媒体的这一宣传重点上，也许我们不难看出台湾方面以此种形式邀请浙昆访台的良苦用心。

第二部分
传统的命运

二

 浙昆此次赴台演出的所有剧目,事前都曾经在杭州公演过,这里并不想讨论其演出剧目的艺术水准。笔者在这里想指出的是,四十年来我们的戏曲界一直不间断地呼吁戏曲领域里的改造与创新,提倡"古为今用,洋为中用,百花齐放,推陈出新",而此次浙昆的演出在对待昆曲剧目的传统与创新的态度上,却出现了一个相反的趋势,这实际上也是目前不少剧团针对海外观众的审美需求采取的态度,用台湾的牛川海教授的话说就是"推陈过于出新"。

 这里涉及到我们如何对待传统的问题,即对于中国戏曲传统,进而对于中国的文化与艺术传统,今人究竟应该采取怎样的态度。客观地说,至少从表面上看,最近数十年来,我们戏曲界在对传统的继承与创新的问题上,一直在提倡继承与创新相结合。然而实际上并非如此。我们应该看到,在各地报纸杂志的戏曲评论中,人们早就已经习惯于以说某个作品"具有创新意识"、"有新意"来称赞它,相反,"缺乏创新意识"、"没有新意"从来都是相当严厉的批评。而当人们谈论对传统的继承时,总是会有意无意地特别声明是在"继承的基础上创新"。因而在这种评论的后面,存在一种隐含着的价值取向,一种人们也许并没有清醒地意识到的偏向,这就是对于创新的肯定要远远过于继承,实际上人们将创新看作是比继承更重要的价值理念,而戏曲需要创新与发展,似乎也已经成了一个自明的毋庸置喙的真理。在这样一种占主导地位的理论的指导下,整个戏曲

戏在书外
戏剧文化随笔

界在整理与继承传统剧目这方面所做的工作和所花的气力,当然远远比不上创作与演出新剧目,比不上对经典剧目经常是很带随意性的改编。以至于现在的戏曲界,像浙昆此次去台湾这样尽可能按照传统剧目的原貌演出的情况极为少见,实际上,如果不是出于台湾方面的强烈要求,浙昆也未必会以这样的形式赴台演出。

在这个意义上说,就创新与继承的关系而言,在几十年里我们的戏曲理论界,一直存在着某种对创新与发展的迷信(实际上在整个文艺理论界也都存在相似的现象)。而且更危险之处在于,就像在社会其他领域里也隐隐约约地存在的那样,这是不考虑方向与目标的创新与发展。那种实际上是在片面地鼓励创新与发展的理论和批评,并不考虑至少是很少考虑戏曲与中国艺术的本体和特征,也没有清醒的理论导向与美学追求,只是一味地、盲目地强调创新与发展,强调"一个时代有一个时代的艺术",强调所谓"与社会和时代发展同步"的创新与发展,并且仅凭想象、毫无根据地认为只有"反映当代社会、贴近现代人生活"的作品才会有读者与观众。时过几十年以后,不管人们愿不愿意看到,事实上是这种理论与批评已经给戏曲界带来了严重的恶果,那就是在这几十年里无数戏曲艺术家在创作上付出的艰辛劳动所获甚微,人们创作了数以万计的"与社会和时代前进同步"的、"反映当代社会、贴近现代人生活"的新剧目,却大多成了过眼烟云。在戏曲界还一直流行着一种未经分析的说法——因为人们审美趣味不断变化,因为时代在发展,戏曲只有不断地改革才能跟上时代前进的步伐,才能受到普遍欢迎,才能吸

引现代观众，尤其是青年观众。很少会有人真正去认真地研究现代观众的审美需求，也很少有人在看到他们按照自己想象中的当代人审美需求创作的新剧目吸引不了打动不了当代观众时，冷静地分析其中的原因；很少有人在看到众多反映现实生活的作品成了速朽的作品时，在题材选择与作品价值的关系面前反躬自省；更没有人能够清醒地想一想戏曲是不是必须改革必须创新必须发展，所谓戏曲需要创新与发展的想法，是不是一个毋庸置喙的自明的真理。

这不仅是一个在实践中没有解决好的问题，同时还是一个在理论上远远没有解决好的问题。许多类似的应该由理论与批评界完成的工作，非但没有人去做，甚至没有人想到应该有人去做。

三

如果浙昆此次恢复传统剧目的演出格式，不是为了赴台演出而是为了在大陆公演，那么我们可以设想，他们根本不可能得到像在台湾那样多的盛赞。也就是说，海峡两岸戏曲界与学术界对传统戏曲继承与创新问题所采取的态度存在着显著的不同。台湾牛川海教授说浙昆此次赴台剧目"较缺乏对老戏的重新整理"，"推陈过于出新"，固然也有其批评的意思在内，然而他在说浙昆"推陈过于出新"时所蕴含的意思，并不同于我们戏曲界常见的对某戏剧作品"缺乏创新意识"的批评。因为他也同时指出，"以《牡丹亭》中四折来概括全剧精神，也是一个相当不错的推陈出新方式"。正像香港《大成》杂志（第

243期)上一篇文章所说,牛所说的"出新"是建立在"推陈"的基础上,亦即在中国戏曲美学体系内的出新而不是体系外,或是吸取西方写实舞台、现代舞台某些方法效果的出新。而他所说《牡丹亭》是一个相当不错的推陈出新方式,恰好是一个能说明他观点的极好个例。

在"推陈"的基础上"出新",首先就必须"推陈",而反观我们现在的戏曲界,这恰恰是最不足之处。非但如姚传芗老先生所说,晚清时尚存的上千出昆曲剧目现在四分之三以上已经失传,而且在其他剧种,情况更是如此。或许只有京剧尚存比较多的保留剧目,而各地的高腔、梆子、花鼓、滩簧等地方性古老声腔剧种,比如在川剧中的"五袍、四柱、江湖十八本",以及不少剧种都有的"老十八本"之类,现在基本上都已经失传。我们知道,在相当长的一个时期里,戏曲界对于排演新剧目倾注了极大的热情,经过"社会主义改造"以后的戏曲,不仅在意识形态方面力求与原有的戏曲传统完全不同,而且在艺术与美学追求上也形成了一种一味以求新为时髦的风气,极不注重对丰厚的民族艺术遗产的继承问题,以至于四十年前还在各地纷纷上演的剧目,至今已经基本上绝迹于舞台,更可怕的是在戏曲理论界与批评界几乎看不到有人为此感到痛心。中国戏曲自从它出现与诞生以来,没有任何一个时代,像近几十年来那样遭受过如此的遗弃。

现在我们戏曲界的情况是,非但剧团很少继承传统剧目,演员也很少受到传统的熏陶,现在的戏曲专业学校并不像以前的科班,向演员授以大量传统戏目,哪怕是尖子演员,对传统剧目也往往所

第二部分
传统的命运

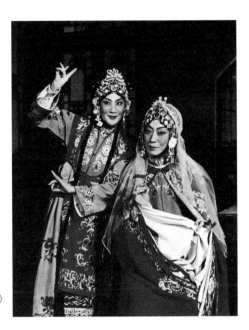

昆曲《游园惊梦》中,梅兰芳(右)
饰杜丽娘,言慧珠饰春香

知甚少,更不用说能够表演。而且,从事戏曲编剧工作的多数人,尤其是编剧界的新人,对传统剧目的了解极为有限,他们对传统戏曲的基本格局,对那些能够引起观众喜怒哀乐的兴奋点,对民族文化中源远流长的母题,既没有理性认识,也没有在传统的长期浸润过程中逐渐形成的艺术感悟。正因为如此,我们近些年来创作的戏曲作品,经常被讥为"话剧加唱"。如果从技巧的层面上说,在艺术创作中追求创新应该是一个最高要求而不是一个最低要求,我们知道,好莱坞剧作家们首先必须做到的,是在情节安排与细节设计方面具有高度娴熟的技巧,在达到了这个最低要求之后才有可能向着

创造与出新这种高标准追求；在戏曲发展史上，包括昆曲诞生在内的每一次创新也无不依赖于有着厚重传统戏曲基础、经过长期艺术熏陶的文人和优秀老艺人。比如京剧大师梅兰芳的创新，就京昆传统剧目而言，梅兰芳所学之富，在当时罕见其匹，所以他的创新能够基本上不脱离戏曲的审美范畴；而在我们视野所及之处，现在的许多资深剧作家非但自身不注重传统，还盲目地要求所有剧作家甚至是初学者也来创新。如果说由这样一些缺乏起码的戏曲艺术基础的创作者写出来和演出来的作品，也能够赢得观众，能够让戏曲发展进步，那真是天理难容。

当然，轻视传统的现象并不是今天才有，或许我们从来就有着轻视传统的传统。在过去，戏曲剧目也经常有失传之时。由于缺乏文化自觉，长期以来我们的戏曲都处在一种自生自灭的状态。然而那并不值得自豪，并不能成为我们如今还不注重文化传统的理由。如果我们现在还没有丝毫的文化自觉，那么与其他早就已经有了文化自觉的民族国家相比，我们将会很快变成当代的文化蛮荒地带。孔子说"礼失求诸野"，孔子不说"艺失求诸野"，因为"艺"失了就很可能在民间也无可求，我们的戏曲，现在就很可能落入了这样的境地，到了无可求的地步。因为我们目前所面临的，不是个别剧目和个别剧种的危机，而是深深蕴含在戏曲之中的中国传统艺术精神与艺术手法，已经基本上处于将被人为淘汰的边缘。而更严重的问题在于，如今还有不少人因为种种原因，仍然在不负责任地、非理性地片面提倡"创新"。

第二部分
传统的命运

四

诗人郑愁予把昆曲说成是"最后的文化园圃",并不仅仅是一种诗人的夸张。人们经常以社会发展迅速为理由,来强调戏曲必须不断改革不断创新,却并不曾想到正因为社会发展迅速,才更有必要保护那些有可能消失湮没的传统。

如果把一个民族对传统的态度作为其文明程度的一个标志,那么坦率地说,恐怕我们这个民族的得分并不会太高。我们一直自诩为文化大国,因而相当缺乏对文明古迹的保护意识,虽然有少数古籍一直被视为至高无上的经典,但是在物质传承方面,在古迹与文物的保存保护方面,并不值得夸耀。就戏曲而言,如果没有敦煌出土的宋戏文三种,现在我们所能够看到的戏曲剧本实物,最早只能追溯到明代。在这个意义上说,我们并不是一个真正重视古典的民族。这种对古典的轻视现象在近几十年里发展到了极致,其中又尤以对戏曲传统的轻视为甚。

在今年《中国戏剧》的第3期,我曾经发表文章提出不能任意改编糟践古典名剧,其后有一种观点认为,元杂剧与明清时期的戏曲演出格局已经不复存在,因而现在我们要上演古典名剧就必须加以改动。这正是典型的文物意识缺乏症的表现。古希腊戏剧已经失传了两千年,但现在希腊人正在试图重现它的光彩,重现后的古希腊戏剧当然已经失去了它原有的宗教功能,然而它能够向世人再现一种伟大的人类文化遗产。莎士比亚已经逝世几百年,许多年来确

实有不少人对莎剧作种种离奇的改造,使之成为现代人的戏剧,然而也还一直都有不少戏剧家在力图还莎剧以其本来风貌。印度的古典舞剧与日本的能乐,也在一定程度上得到了保存,至少我们现在还依然能够看到它们的演出,即使是仿古的演出。唯有我们曾经拥有的显然是世界文化史上规模最大、表现方式最为独特的戏剧演出格式,居然在短短的几十年时间里到了完全消亡的边缘,而且尚不知悬崖勒马。

或许我们还有最后一个机会,毕竟我们还有一块"最后的文化园圃",现在开始致力于传统戏曲的整理,还来得及保留下其中的一部分。如果我们还算是文明人,就不该错过这最后的机会。

因为文明人对于文化传统有某种割不断的深情。越是现代化程度高的国家就越是重视传统,越是怀恋传统。

因为文明人对于文化有某种强烈的责任感。他不忍心看着传统消失湮没。因为文明是一个层积的过程,积累越是丰厚,这种文明就越有人类价值。

现在,我们正站在文明与野蛮的边缘。

(《中国戏剧》1994年第11期)

Part 3

第三部分

文明的传承

戏在书外
戏剧文化随笔

向"创新"泼一瓢冷水
——一个保守主义者的自言自语

一

1998—1999年堪称北京的话剧年,舞台上一片繁忙景象。中央实验话剧院推出了易卜生的《玩偶之家》,北京人艺推出以契诃夫与贝克特的两部经典改编的《三姐妹·等待戈多》,中国青年艺术剧院上演了布莱希特的《三毛钱歌剧》。我无意在这里讨论这些剧目的艺术成就。它们引起我兴趣的只有一点,那就是,虽然这些剧目都是久负盛名的西方经典戏剧作品,但是在这个话剧年,所有这些作品都已经被改得面目全非。

这一现象之所以引起我的兴趣,是因为遭遇如此命运的远不止于西方的经典剧目,也不限于话剧。从关汉卿的《窦娥冤》、王实甫的《西厢记》,直到晚近的《红楼梦》、《梁山伯与祝英台》、《雷雨》和《原野》,再到本想去美国纽约大都会艺术中心演出的所谓"全本《牡丹亭》",有多少剧目在重新上演时,不被一改再改呢?最近甚至连人艺的《茶馆》也在重排时第一次被拆碎。

大师们留下的经典剧目被任意地改动,已经成为中国戏剧界近几十年里最常见的现象,只有在很少的场合,我们才能够有幸看到经典剧目以其比较接近于原貌的形式上演。然而,也是在1998—

第三部分
文明的传承

清代戏剧瓷砖《西厢记·佛殿奇遇》

1999年，英国皇家国家剧院带来了他们的保留剧目莎士比亚名剧《奥塞罗》，法国国家芭蕾舞剧院带来了古典名剧《天鹅湖》。这两个异邦的著名剧团并没有强调他们上演这些经典剧目时做了怎样的改编，有些什么创新，相反，他们几乎总是刻意强调，这些作品是尽可能按照其原样上演的，它们作为剧院的保留剧目是如何如何地尊重大师的原作。事实也正是如此，像莎士比亚这样的戏剧大师的作品，虽然总是能够使不同人产生不同的感受，它们也确实屡被改造，但是在英国，还有在更多的国家，它们更经常地是力求原汁原味上演

的。拂去几百年的时间之尘，我们并不难从这些演出中，窥见它们的真面目。

在一些很特殊的场合，我们的戏剧界也会不得不容忍经典剧目按其本来面目上演。比如说在剧团被邀请到中国台湾或东南亚地区演出时，只有在应邀请方无法通融的要求时，我们的剧团才会满腹怨诽地抑制住改造经典剧目的强烈冲动。这样的演出方式当然不是出于本意，在更多场合，我们更多地听到的是某剧团为推出了一部已经被改造得"全新"的古典剧目而洋洋自得。这就是说，除非是为了满足老外或海外华人们怪癖的胃口——他们经常是怪癖的——我们的艺术家们决不甘心于将大师的经典剧目原封不动地搬上舞台。

在我们的戏剧界，实际上是在整个艺术界，艺术家们总是不断地，甚至经常地随心所欲地创新，令人眼花缭乱。它像极了我们身边不断出现的那种拆了真庙盖假庙的闹剧。在社会领域，对真正的古董弃之若敝屣而热衷于制造一些假古董的现象之盛行，除了可以借此达到某些商业效果以外，还在于你可以把盖了一座新大楼写进政府工作报告中以显示你做出的成绩，显示出你已经对这块土地做了点什么，你需要的只是现实而不是历史，因为你不能在每年的工作报告上都写上"我们的每条街道还照原样保存完好"，你不能把古人创造的文化遗迹当作你的政绩，那不是你在这块土地上留下的脚印。而同样充斥于艺术领域的拆了真庙盖假庙的行为，就艺术家们而言，除了想谋利以及希望能在历史的某一页上歪歪斜斜地涂抹上自己的墨迹这种功利小人的私欲之外，还因为对经典作品为所欲为

的改造，很少像拆了现实生活中的真庙盖假庙那样受到知识界与理论界广泛的批评与谴责，相反，它倒是恬然自得，尽可以欣欣然地品尝着来自艺术理论界的无尽赞扬。

那是因为我们的艺术理论界一直无条件地信奉创新的价值，而对所有重复与模仿的艺术行为嗤之以鼻。

从我们开始接触艺术理论之时起，一种关于艺术的价值标准就已经根深蒂固地被印刻在脑海里。我们一直被告知，"艺术贵在创新"。在我们用以分辨文学艺术作品水平与价值高低的无数条标准中，"创新"向来是最少甚至从未受到过怀疑的一条。

我们的文艺理论书总是引用那句老掉牙的名言——第一个把女人比喻成花的是天才，第二个把女人比喻成花的是庸人，第三个把女人比喻成花的是白痴。这句名言用明确无误的语调告诉我们，唯有创新才是有价值的，而模仿他人，则是一种很没有出息的行为。在这样的艺术理论背景下，人们心怀对模仿的恐惧，拼命追求新的艺术手法、新的艺术内涵、新的艺术风格，假如这些都无力追求，那么就追求新的外壳与包装。

这样的理论背景培育和诱导了许许多多对大师与经典的"重新演绎"，说是要用"现代人的思维方式"重新解读大师和经典。一方面，据说这是为了使经典作品能够与现代人的心灵产生共鸣；而更重要的方面在于，据说"艺术必须创新"，据说传统作品的重新上演之所以有价值，就在于它可以通过现代人的改造和重新解读，表现出某些"新意"。

在一个不惜用最美好的词汇赞美创新,用最不屑的口气谈论重复与模仿的语境里,数十年来,我们看到艺术家们匆匆忙忙地走在创新的路上,决不肯重复别人,甚至都无暇重复自己。诗人们不断创新,新手法层出不穷;小说家们不断创新,新"主义"逐日更替;理论家们也不断创新,新观念蜂拥而出。连流行歌曲也像工业流水线般每周推出"原创音乐榜",一首歌刚刚露面就已经过时。于是,就像以日趋疯狂的速度不断更新的电脑芯片和软件一样,所有作品所有手法所有风格都有如过眼烟云,等不到成熟就早已被淘汰。艺术之树上到处可见青涩的果实,令人不堪咀嚼。

我们的艺术家就像一群狗熊冲进玉米地,虽然总是急匆匆地努力掰取每根进入视野的玉米棒子,总是不断有新的收获,可惜一面收获,一面也在遗弃原有的成果,最后留在手中的那根棒子,甚至都未必是最好的。经历了这种狗熊式不断创新的多年努力,我们的艺术领域究竟存留下多少,而不经意间从我们手中遗弃的又有多少?

二

对艺术创新毫无保留的赞美,与对模仿毫无保留的蔑视,总是相辅相成的。这种理论潜在的一个理由,就是模仿很容易、很简单,只不过是一种人人都能够做的简单劳动,而创新却是唯一困难的、真正具有原创性的工作。

但是,我们的艺术理论却忽视了同样是对于创新与模仿,还可

以有另一种视角。在某种意义上,也可以说模仿很难,而创新,却非常容易。我们见过了太多在"创新"幌子下的胡言乱语,太多没有任何内涵与意义的东西受到将创新视为一种绝对价值的艺术观念的毫无原则的鼓励,这种鼓励最典型的表述形式就是:"虽然比较粗糙不够成熟……但是具有创新意识,有新意,值得鼓励。"一种较为精致较为成熟的重复与模仿,与一种较为粗糙较为幼稚的创新相比,到底谁更有价值,这个问题或许颇有点像当年那个著名的关于"资本主义的苗"与"社会主义的草"的对比,但这种对比,却无法回避。

盖叫天的二公子张二鹏先生和乃父一样也是一位著名京剧表演艺术家,他常说的一段话实在很值得记下来以警觉世人。二鹏先生

盖叫天的英姿

反复说："创新多容易啊，越是身上没玩意儿的人越能创新，除了创新啥都不会。成天创新，喊戏剧改革，我看那该叫戏剧宰割。"

把"改革"演绎成"宰割"的创新，往往出现在那些对传统一知半解甚至一无所知，那些"身上没玩意儿"的莽汉们自以为是的探索中。而唯有在模仿时，他们才会显露出捉襟见肘的窘态。

谁都可以高喊创新，都可以创出新来，然而，并不是谁都敢说自己学习、模仿某个大师、大家达到了很高的水平，并不是谁都敢说得到了大师、大家们的真传。模仿与继承需要付出大量的劳动，需要年复一年日复一日地勤学苦练，即使付出了如此大量的努力，还需要天分和悟性，才能学得会，学得像。而当那些偷懒的人们不想为这样的学习与模仿付出艰苦的劳动，或者竟由于天资不够，实在没有能力将大师、大家们模仿得哪怕稍微像样一点，甚至没有能力重复自己偶然间运气降临时表现出的一点点才华，就有一个最好的借口来遮掩自己的拙劣，就堂而皇之地说自己是在"创新"。因为创新无从衡量，只需要不同于前人；而学习与模仿，有一座高山矗立在我们面前，作为衡量后人的参照。

我猜测这个时代一定流行着某种渗透在骨子里的懒惰，说这种懒惰是渗透在人们骨子里的，是因为没有任何别的懒惰，会包裹着如此高雅的伪装。由于懒惰，我们这个时代就成为一个因为最拒绝模仿与重复而显得最具有"创新意识"、最具有"创新能力"的时代，然而在充斥着各种各样的创新的同时，不止一个门类的艺术在急剧滑落，滑落到业余水平。

就连艺术院校的师生，也不再能够获得良好的传统教育，因为在鼓励创新的大合唱中，艺术学院竟成了最卖力的领唱。世界上几乎所有国家的艺术院校都是通过教学强制性地对学生进行模仿与重复训练的场所，它们通过一代又一代艺术新秀对前辈大师的努力承继倡导与实现艺术的绵延，然而现在的中国，真正意义上的学院派早就已经不复存在——那种作为艺术领域必不可少的保守势力，制约着艺术的发展方向，使艺术始终在一个非常坚实地继承着传统的基础上行进的势力，已经不复存在。一个缺乏真正意义上的学院派的艺术环境是非常危险的，没有学院派以及像学院一样讲究师承的艺术环境，艺术就必然会失去可以衡量作品价值高低的标准，它也就必然成为一种媚俗或媚雅的竞赛。

创新本该是艺术的一个极高的标准，现在它却成了一批蹩脚的末流艺术的托辞。创新原本应该是经历了大量的学习与模仿之后，对传统的艰难超越，它是在无数一般的、普通的艺术家大量模仿和重复之作基础上偶尔出现的惊鸿一瞥，现在却成了无知小儿式的涂鸦。没有人教导我们如何模仿和重复大师的经典，只有人徒劳地教导我们如何去创新——然而创新是无法教会的，所以这只能是一种徒劳的艺术教育。

艺术的创新在中国得到如此多的崇拜，令人想到，欧洲 18 世纪以来的浪漫主义思潮对中国现代艺术的影响，还远远没有得到充分的估价。我们确实十分切身地感受到欧洲现实主义的影响，尤其是批判现实主义的影响，然而，强调个性、崇敬天才、鼓励独创的浪

漫主义，却在不知不觉中成了几代艺术家的自觉信仰。

浪漫主义进入中国时所遇到的艺术背景，在很大程度上与它在欧洲兴起时的背景有相似之处。它们都是对一段无比强大的漫长而凝固的历史、在艺术领域占据着绝对主导地位的古典主义思潮，以及压抑个性的社会结构和意识形态的强烈反拨，那是个"不过正不能矫枉"的时代，没有如此强有力的、不顾及后果的冲击，艺术就不可能向前哪怕稍微前进一步。它们造就了一个激动人心的新时代，使正趋于死寂的社会与艺术获得了活力。但是，即使是在浪漫主义最为流行的时代，在西方也仍然存在一个非常独立的、保守的学院派，作为浪漫主义夸张的激情的必要制衡，它们小心翼翼地保护着传统，有效地维护着社会对古典艺术的承继。而在现代中国，如果说保守主义迟至20世纪40年代仍然能不时发出它坚定不移的声音，那么在此之后，它的生存空间陡然变得越来越小，几乎杳无身影。

而正是因为艺术理论界只剩下赞美创新这单一的声音，就在铺天盖地的创新热潮中，我们这个虚不受补的民族，经历了清末民初那一场革故鼎新的革命之后，再没有时间喘一口气；就在停滞了上千年的古老的艺术传统一夜之间遭遇到普遍的怀疑，外来艺术新潮一拥而入的同时，西方几千年的历史平面地在中国展开。然而，所有这些展开了的历史并没有真正培育出我们自己的、成熟的艺术流派，积淀成为一种新的传统，却几乎是无一例外地、不幸地成为一些匆匆的过客。

我们这个久衰的病躯，我们的艺术，如何能够承受如此的急火猛攻？这个初创的国度还没有成长为健壮的天才，如何消受得起欧洲18世纪为天才们度身量做的那顿崇尚创新的美餐？我们的现代艺术还在蹒跚学步，怎么可能容受那么多艺术家每年每月每天地创新？只有在艺术长时期地停滞不前的特殊时期，创新才能作为推动艺术前进的良药偶尔用之。在更多的场合，本该由对大师及经典的学习、模仿和继承，构成一个时代的艺术主流。

无怪乎我们的艺术没有主流。

三

诚然，在艺术发展史上，创新具有非常重要的意义。艺术的发展依赖于创新来推动。但是艺术的发展同时又必定是阶段性的，实际上，社会、经济、政治，以及科学技术的发展，都具有阶段性，库恩《科学革命的结构》就向我们剖析了科学发展中的阶段性。从一个阶段跃入新阶段，固然需要创新，然而构成每个阶段的主体的，正是大量的模仿与重复。

更何况，艺术家——哪怕是最优秀的艺术家，也并非每天每时、每次创作都在不断创新。不，绝大多数伟大艺术家的生命过程中只有很少的创新，他们经常重复他人，重复自己。一部艺术史就是一部重复与模仿的历史。因为杜甫不断被重复和模仿，因为杜甫不断地重复自己最为喜欢和擅长的那种表现手法，因为杜甫为后代诗人

提供了多重的模仿可能性，才有了盛唐诗歌的繁荣和晚唐诗歌的气象；杜甫是伟大的，然而唐诗不是杜甫一个人能够写就的。杜甫也不是一首首孤立的诗，是数以百计、千计的多少有些相似的诗。

陀思妥耶夫斯基几乎整个一生的创作都在重复自己，他都在写着一类人，一种生命状态。每一部新的作品，都使他所想要表达的对象，离我们更近。金庸的15部小说，哪怕是他别出心裁的《鹿鼎记》，都有大量的重复之处，人物的个性与情感，故事的转折与发展，都令人感到似曾相识。琼瑶数十部小说都是一样的人物，都是几乎相同的情节和结局，可是，每部小说都令一代少男少女如痴如醉。张恨水和张爱玲又何尝不是如此？好莱坞的电影，从来不怕重复，每个能够引起观众强烈兴趣的题材，都必定要被不断重复，用到滥无可滥。

经典作家不怕模仿与重复，商业化的艺术机器也从来不会真正拒绝模仿和重复。

人们需要在不断的重复中理解一种作品，接受一种情感，学会一种生活。只有不断地重复，才能使那些具有创新价值的作品中所包容着的独特的内涵，得以充分阐发，得以成为人类生活与情感的新的组成部分。在这个意义上说，任何一种创新，都必须经过大量的模仿与重复，才有可能在人类前进的道路上留下它的印记。

不仅仅是艺术的发展过程需要大量的模仿、重复，人类以及所有生物的进化过程都是如此。

我们的文艺理论对创新近乎非理性的倾倒，令我想及一部名为

第三部分
文明的传承

《文化的起源》的著作,作者是人类学家瓦尔登。瓦尔登写道,人类文化的发展,以及所有生物在行为层面上的进化,都必须经历三个阶段。第一个阶段,是偶尔的创新,某个生物个体,在不经意间创造了某种新的行为方式。这种创新行为在生物的进化与发展过程中,其重要性自不待言,没有这种创新,所有生物就必定会永远停留在原有的进化水平上,除非遇到外来力量令它发生改变;但是对于人类文化的发展以及生物的进化而言,仅仅有这第一个阶段是远远不够的,因为个体化的创新,只不过是一些个别的、偶然的行为。文化的发展以及生物的进化还需要第二个阶段,这就是创新行为通过适当途径得到传播。任何一种创新,必须经过广泛的传播,才能为同一种群中的其他个体所接受。这个传播的过程,当然就是创新行为不断得到模仿与重复的过程。经过大量的重复与模仿,原来只具有某种偶然性的创新,最后成为人类及生物社会被广泛接受的新的习性,到了这个阶段,文化的发展以及生物的进化,才算迈出了一步。

创新、传播、社会习性化这三个阶段是人类文化发展与生物进化过程中不可缺少的,它的奥秘正在于,人类与生物的所有创新,都必须在广泛的传播与模仿过程中成为一种新的行为模式,才能成为发展与进化的一个阶梯。由此,瓦尔登为过去几十万年里人类文化神速的进展提供了一种极有趣的解释——如果说任何一种生物都并不缺乏偶然的创新能力,都会在遇到新的环境和新的对象时,甚至经常在随意的游戏时表现出创新的能力,那么,正是因为除人类

以外的众多生物缺乏使这些偶然的创新行为得以传播的手段,无论是对于这个做出创新行为的个体本身,还是对于同一种群的大量其他个体,都缺少一个不断重复与模仿这种创新行为、使之渐渐积淀成为这个群体所共有的新的行为模式的机制,因而,某只鸟儿会发出新的啼鸣声,然而这声新的啼鸣只属于这一只鸟儿,猴子会使用木棍获取食物,然而这并不能使得所有猴子都学会使用工具。它们的创新只能永远是个别的行为。

创新、传播、社会习性化三个不可或缺的阶段,构成了完整的行为模式化过程,加快了人类将个体偶然的创造性行为演变成种群共同拥有的行为方式的速度,使得人类能在短短的几十万年时间就完成一般生物需要几千万年才能完成的变异和自然选择,不仅使人成就为人,而且使得人类文化得以出现,并且飞速发展为今天的样子。

因此,我们可以毫不夸张地说,虽然所有生物都拥有偶然地表现出新的行为方式的创新能力,然而正是因为它们没有能力通过个体间的大量模仿与重复,使这种新的行为渐渐模式化,成为一种群体拥有的新的行为模式,所以它们不能像人类一样创造出自己的文化,进化之路漫漫而不见光明。人类应该为自己拥有比起任何一种动物都更强的模仿能力而骄傲,而不是骄傲于能够创新。

所以,发展不仅仅由行为的创新决定,从生物到人类文化的发展,还需要某种积累、发展的过程,也就是将创新转化为传统的过程。创新固然是重要的,有价值的,然而任何创新,如果没有为人

们普遍模仿，如果不能通过模仿而成为人们新的行为模式，它就无法转化成为传统的有机组成部分，它就只能是一种个人化的、随意性的、偶然的行为，对文化的发展就没有任何意义。

文化建立在传统的不断延续之上。艺术何尝不是如此。没有模仿和重复就没有延续，因而，实际上也就没有发展。

从这个角度说，对于艺术的发展与积淀而言，模仿拥有绝对的意义。当然，不能说每一部模仿的作品都有很高的价值，但是，从众多模仿在艺术发展与积淀的漫长过程中的作用看，从社会和群体的层面上看，任何模仿都必定有其价值；虽然模仿是一种群体行为，它不足以使个体的模仿者流芳百世，但是，正因为唯有大量的模仿和重复才能使创新以及创造者得以扬名，因此它的历史意义永存。相反，创新的行为绝大多数注定是没有价值的，因为只有很少人很少的创新行为才值得人们反复模仿和重复。

当你在模仿，尤其是你在模仿一位真正的大师时，取法其上，或许能够得乎其中；而你在创新时，你只不过是你渺小的自己。人类要多少年才能够出现一位真正的大师，就意味着这多少年里，绝大多数创新都毫无意义或意义很小；人类每天都会自然涌现出无数新的行为方式、新的思想和观念，包括新的艺术作品，但是文化如同大浪淘沙，绝大多数所谓的"创新"，因为不曾被人们大量地重复与模仿，都如烟消云散转瞬即逝，留不下任何痕迹。

创新是激动人心的，它令人兴奋；鼓吹模仿，未免显得消极和保守。我宁愿做个保守主义者。也许科学需要创新，文化却需要保守。

接受了二十年崇尚创新的艺术理论教育，见过了太多的文化垃圾，面对躁动的人们前驱后赶留下的满目疮痍，我想对那种完全不懂模仿价值的创新理论泼上一瓢冷水。

对于那种有可能造就天才，却必然会让平民遭殃的创新神话的无端泛滥，我们要保持必要的警惕。

(《文艺争鸣》2001年第1期)

拒绝"原创"的 N 个理由

国家话剧院成立已经一年多,先是相继推出了《这里的黎明静悄悄》、《萨勒姆的女巫》和《老妇还乡》三台翻译作品,接着上演了《关于爱情归宿的最新观念》和《叫我一声哥,我会泪落如雨》这两台创作剧目。之后又是译作,这回是英国剧作家迈克·弗雷恩编剧的《哥本哈根》。可以想见的是,所有四台翻译作品,无论是剧场效果还是社会反响,都要远远好于创作剧目,于是,要注重"原创"的声音又重新响起。

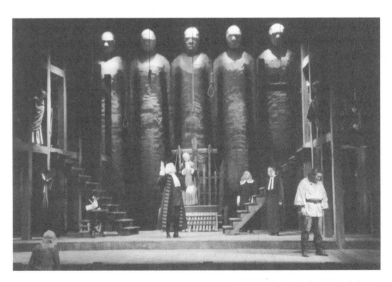

话剧《萨勒姆的女巫》剧照,曹志钢摄

戏在书外
戏剧文化随笔

 国家话剧院似乎是被自己这个"国家"的名头吓着了，战战兢兢地说要起到一个"国家剧院"应有的示范作用，似乎没有足够多与足够好的原创剧目，就对不起这块吓人的牌子。是的，这样想也没有什么不对，想当年舒婷阿姨风华正茂时写诗自况，说那棵象征着女性的"木棉"面对象征着男性的"橡树"时，要"以树的形象和你站在一起"，面对西方强势文化同样就像娇弱的女人面对男人一样的中国话剧，何尝不想用自己创作的原创剧目，"以树的形象"和西方戏剧并肩而立？然而至少是在国家话剧院成立的这一年多时间里，两部所谓"原创"的剧目，不仅是很不如人意，更直白地说，是与那几部翻译作品简直放不到一起。即使《叫我一声哥，我会泪落如雨》入选国家精品工程备选剧目，也不能改变这样的现实，或者说，由于它的入选，更激起业内人士诸多质疑，不仅让人质疑精品工程的选秀程序，更让人质疑国家话剧院的所谓的"示范"性。

 然而国家话剧院并没有大错，坦率地说，假如我们用《萨勒姆的女巫》和《哥本哈根》的演出作为标杆加以衡量，国家话剧院倒还勉强配得上"国家"两字，但要说那位"哥"，说它是哪个地区话剧团演出的都不会没有人信——老戏班子有"戏保人"和"人保戏"这一说，那意思是说，好戏能够让一般的演员成为大牌，而真正的大牌演员也能够使一般的戏受观众欢迎，让人心寒的是，以国家话剧院目前的状况，要想做到"人保戏"怕是有点难，多数情况下"戏保人"倒还有望，不过有个前提，那就是这"保人"的戏可不能指望创作剧目。在这个意义上说，大约除了北京人艺，如果要想让一

第三部分
文明的传承

话剧《哥本哈根》剧照,曹志钢摄

个话剧团真正体现出它的水平,那么,最好是拒绝所谓的"原创"。其实不止国家话剧院如此,目前国内绝大多数剧团都是如此。以最著名的几个京剧表演团体为例,到目前为止,最能够体现他们表演水准的,仍然是传统戏,而且,只能是传统戏。新时期以来各大小京剧团的创作剧目,总数至少在一千台以上,然而,如果要问这些新创作剧目与传统剧目相比,哪些戏的演出最能够充分体现出各剧团的艺术水平,最能够代表剧团以及演职员的表演能力,那我们不得不承认,正是那些已经演了多年的经典剧目。确实,如果说我们都有这样的经历,经常不得不强忍哈欠逼迫自己礼貌地等到谢幕时才匆匆逃出剧院,那多半是因为剧场上演的是所谓的"原创剧目"。

任何一个剧团，当它不能向观众提供一流的剧目时，它永远不可能成为一个真正意义上的一流剧团，然而对于剧团而言，要想向观众提供一流剧目，并非只有原创这一途。相反，假如创作剧目不能令剧团充分体现演艺水平，那么原创的意义何在？其实，正是由于长期以来许多剧团和许多有追求的优秀演员过多地将有限的精力投入到原创剧目的创作过程中，有意无意地影响了经典剧目的传承，这也成为近年里国内戏剧表演整体水平下降的重要原因之一。在这个意义上说，假如我们能够少些原创，对中国戏剧而言恐怕会有意想不到的好处，至少它能让我们多看到一些好戏，能让我们进剧场之前对即将欣赏的演出的质量更有信心，更能够在剧场里安坐，更少受些精神上的折磨。

鼓励原创，据说是因为原创能帮助走向繁荣，中国戏剧正处于危机之中，只有创作出更多的原创作品，才能够让戏剧找到出路。

大约从20世纪80年代中后期开始，有关戏剧危机的声音就不绝于耳。90年代末以来，戏剧界业内人士略有戏剧复苏的感觉，原因在国家对戏剧的投资大幅度增加。然而，这部分增加的投资，正受到原创的蛊惑，大量被用于新剧目创作。我有一个乡愿的想法——假如我们能够忍耐几年不去创作新剧目，而这些年新增加的艺术投资又不会因此减少的话，中国的戏剧事业也许能够有一个比较好的前景。

就以浙江省为例，据说为了迎接即将在浙江举办的第七届中国

艺术节，仅仅是省政府就为创作五台新剧目投资 2500 万。让我们假设这笔钱不用在原创剧目上，比如说，用在对剧团演出的支持上，尤其是用于支持那些常年演出而从未得到过政府资助的民营剧团，结果会怎样呢？

浙江省现在能够维持正常演出的民营剧团，粗略地算，至少有 300 个以上，假如经过审核，有 250 个剧团可以给予资助，那么每个剧团平均能够得到 10 万元。10 万元对于任何一个民营剧团都是一笔巨款，如果使用得当会产生巨大的推动力。比如说这 10 万用来资助剧团恢复传统剧目，并且以政府采购的方式用于剧团的演出补贴，就会极大地提高这些民营剧团的演出积极性，那么相信足够让 250 个剧团在以后的几年里，将每年的平均演出场次从现在的 200 场（民营剧团平均演出大约 100 天左右，但每天均演出两场）增加两倍到 600 场（这也不是什么了不得的高指标，目前优秀的民营剧团完全靠市场运作，每年的演出场次也要略高于此数），加上国营剧团现有的演出场次，于是我们知道，这样一笔资助可以使得浙江省的民众今后几年里欣赏演出的机会增加一倍以上，那么，浙江人均每年欣赏戏剧演出的场次会达到 3 场，恢复到 20 世纪 50 年代中期的水平，而不是现在全国人均的 1/3 场。对于演出市场的繁荣发展而言，质的提高固然重要，但是量的增长才真正是关键的一环，才是让普通观众逐渐恢复戏剧欣赏习惯的不二途径。

我相信政府如果真能这样去做，其实际效果，只会好于这个计算而不是相反。浙江的人口不算多，以目前浙江的财政状况而言，

几年里增加 2500 万的文化投入，其实也不算多，但是这样的投入能够在很大程度上改变演出市场的萎缩局面，这是培育市场最直接的手段。虽然我没有天真到以为我这样的建议会成为现实的程度，但是我想通过这样简单的计算指出一个简单的道理——假如我们的戏剧界不是那样非理性地强调原创，国家的文化投入原本可以被用到更有意义、更有实际价值的地方。如上所述，假如它被用于资助剧团更多地演出，而不是用于资助剧团创作一些耗资百万却只能演给评奖委员们看的无意义的创作剧目，无疑更加值得。

对原创的强调，或者竟可以说是对原创的迷信，是有特殊的历史与现实原因的。

从历史上看，它源于 20 世纪 50 年代的特殊的历史环境。1949 年以后，新政权刚刚建立的一段时间里，作为战时环境与民众需求的自然延续，延安以及各老解放区创作的"解放新戏"曾经一度在全国各地的戏剧舞台上占据主导地位。然而这些"解放新戏"只能在新中国成立初期很短一个时期上演，进入和平年代以后，民众的欣赏趣味重新回归，传统戏重新成为舞台演出的主体，在这样的特殊背景下，政府鼓励乃至通过各种行政手段要求剧团更多地创作新剧目，就显然是出于意识形态的考虑，是为了尽快改变戏剧市场上演出的多数剧目与当时社会的主流意识形态严重背离的现象，而并不是出于让剧团更好地适应演出市场、让观众有更多机会欣赏戏剧演出的考虑；尤其是 1957 年的"反右"和 1958 年的"大跃进"期

间，剧团演出剧目的安排受到政府更大程度上的干预，不得不大量创作因应时势的新剧目。然而，"大跃进"时期的浮夸风下鼓足干劲创作的大量新剧目不仅没有为戏剧事业带来预期的繁荣昌盛的局面，反而造成剧团大面积的亏损以及演职员人员的生活困难。正像田汉1956年看到艺人生活普遍困难的局面，就开始致力于开放传统剧目一样，整个20世纪50年代的戏剧发展历程，其实可以简约为创作与演出两个主题的博弈，当然它也是当权者的意识形态诉求与民众的欣赏趣味之间的博弈，这场博弈直接关系到演出市场繁荣与否。

这段历史足以充分说明这样一个简单的道理——至少是在中国戏剧20世纪50年代面临的境遇下，新剧目创作并不能导致戏剧事业的繁荣，而是与之相反。然而，执政者之所以要不断鼓励和推动剧团强化新剧目创作，并不是由于他们真的误以为这样做有利于戏剧的繁荣，有利于丰富民众的精神文化生活，恰恰相反，至少有相当一部分文化部门的领导人，包括一些主要领导人在内，十分清楚那个明白晓畅的道理，只是出于政治的考量，不得不冒着令戏剧事业受损的风险，鼓励新剧目创作。

从现实的以及制度的层面看，重视原创的另一层原因，是由于它关系到文化宣传主管部门的事功。长期以来，我们的政府文化部门是以管理文学和美术的方式管理戏剧的，就像文学与美术领域一样，以剧团与该地区创作的新作品的数量与质量来体现主管部门的政绩，却没有考虑到剧团的功能与作家、画家的根本差异。是的，对于作家和画家而言，对于文学和美术领域而言，文化的繁荣与发

展，主要体现在不断有新的、高质量的作品出现，然而对于戏剧而言，情况却不是这样，戏剧的繁荣与发展的主要标志，是剧场演出的质与量，最能够体现一个国家戏剧事业水平的，是舞台表演艺术水平，而未必是剧目创作水平。因此，大到一个国家，小到一个剧团，能不能不断推出新的、高水平的剧目，固然是重要的，然而最重要的还是能不能保证经常有深受观众欢迎的、高水平的舞台演出。

但长期以来，正是由于文化部门过于强调新剧目创作的戏剧学意义，不恰当地强调新剧目创作的戏剧学意义，始终将剧目创作视为剧团的首要任务，将剧目创作视为一个剧团，乃至于一个地区的戏剧事业繁荣与否的标志，演出的重要性也就自然会受到不应有的忽视。当某剧团创作了一出令人瞩目的优秀戏剧新作时，它对于戏剧、对于剧种和剧团的意义往往被高度夸张了，最典型的莫过于当年浙江昆苏剧团新编《十五贯》受到好评时所说的"一出戏救活了一个剧种"。但事实上一个剧种不可能靠一个剧目救活，即使这个剧目再出色也不行。一个活着的剧种需要至少几十个甚至是几百个传统剧目，通过这些承载着剧种的音乐旋律、表演技法的剧目，构筑起一个剧种的美学风格，如此才能保证一个剧种美学生命的延续。剧团也是一样，假如一个剧团能够长期保持高水平的演出，即使它没有任何原创剧目，同样能够达到这样的目标；相反，假如它没有能力传承相当数量的优秀的经典剧目，那么，即使有再多的原创剧目，它也不可能成为一流剧团。演员更是如此，就像帕瓦罗蒂在世界各地巡演时并不唱什么新歌，梅兰芳不是靠他那些《孽海波澜》、

第三部分
文明的传承

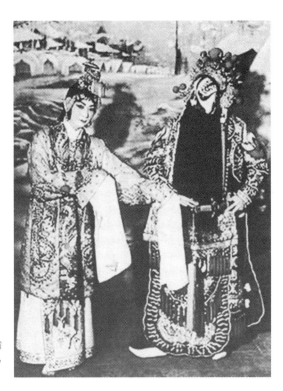

梅兰芳和杨小楼合演《霸王别姬》,杨小楼饰项羽,梅兰芳饰虞姬

《牢狱鸳鸯》之类原创剧目成就为一个伟大的表演艺术家的,1949年以后梅兰芳除一部根据豫剧改编的《穆桂英挂帅》以外并没有什么原创剧目,也并不影响他的京剧泰斗地位。换个角度想想,如果梅兰芳不是在他40岁以后或许是下意识地悟出了这个朴素而简单的道理,假如他仍然按照《孽海波澜》的道路执著于原创,他的艺术生命,或许也只能如其同时代那些闪光一时的流星一般。

所以,拒绝原创并没有什么了不起,对于观众,对于剧团,对

于演员，最后，对于中国戏剧的整体，它未必真是一件坏事。一个民族要发展需要创造性，一个国家的戏剧要发展，也需要创造性。然而，从民族文化的长远利益着眼，从中国戏剧的历史与现实发展的实际情况着眼，拒绝原创，至少是拒绝那样夸张地强调原创对于中国戏剧的意义，不仅不会损害中国的戏剧事业，结果或许恰恰相反。事实上我们还能够找到拒绝原创的更多理由。更何况在戏剧领域，创造性并非一定要通过原创剧目表现，原创剧目并非是体现艺术家创造性的唯一途径。原创剧目固然比起传统更易炫人耳目，文化的生存发展却更需要扎扎实实的积累与传承。

<p style="text-align:right">（《上海戏剧》2003年第11期）</p>

第三部分
文明的传承

"音乐"和"民乐"

在哈尔滨参加一个海峡两岸戏曲研究的会议,大腕云集。看了看与会者名单,生出一些疑问,闲时不免向他们的大哥大——台湾大学的曾永义教授请教请教。我要请教的问题也很简单——台湾艺术学院有"中国音乐系",另一所艺术学院有"传统音乐系",那么这些学校还设有美国音乐系、法国音乐系或西方音乐系之类?曾先生真是一位通人,我这样赞扬他有些老气横秋,但我还是忍不住要赞扬,他笑着回答我,没有的没有的,除了"中国音乐系"、"传统音乐系"以外没有"法国音乐系"或"西方音乐系",只有"音乐系",是的,音乐系。而名为"音乐系"的系科,所教的都是西洋音乐,交响乐啦,钢琴啦,小提琴啦,诸如此类。

当时我们正在太阳岛上,不知是因为天气已经转凉,还是有关部门痛下杀手,太阳岛上久负盛名的露天裸泳浴场已经杳无踪影。假如这里有专供中国人沐浴的地方,它会特别标明是"中国人浴场"吗,大约不会,估计那些只允许外国人沐浴的"涉外"娱乐场所,才会专门标明是"涉外浴场",不是吗?我们接着谈到,在美国或英国,某学校假如有个名叫"音乐系"的单位,那么,就和中国各艺术学院的音乐系一样,它肯定是专门教授西方音乐的系科;就如同假如有"绘画系",毫无疑问教的是油画。那为什么中国大学的音乐系不是教中国的音乐,中央音乐学院教的,也和美国、英国、法国的

音乐学院一样，都是交响乐啦，钢琴啦，小提琴啦，诸如此类；推而广之，中央戏剧学院教的，主要是学西洋人的模样搞起来的话剧，从戏剧概论到表导演理论一律都是西洋货；中央美术学院教的主要是西洋油画，好不容易有个原来叫浙江美院的大学，是以国画书法之类国货见长的，不久前还改称为"中国美术学院"了，嗯，为什么可以这样改名？当然从"浙江"的大学改为"中国"的大学是很光彩的，但另一方面，也是因为它主产国货，当然应该叫"中国美术学院"。所以，无论是大陆还是台湾，教授中国音乐的系科就需要特别注明，是"中国"音乐系。在旅途寂寞时遇上陌生而饶舌的同伴，假如你研究的是中国音乐，你不能简单地说，我是"研究音乐"的，你必须说你是"研究中国音乐"的，否则人要向你讨教一些有关和声对位之类跟五线谱相关的东西，你岂不就蔫菜了吗，其实你只懂什么九宫十三调，会读工尺谱，虽然学问很好，没有人知道你身怀绝技。说到这里，你是不是也觉得很怪异，是的，是很怪异，但怪异的事情就这样发生了。

为什么中国的音乐不能叫音乐，只能叫"中国音乐"；非洲的音乐也不能叫音乐，只能叫"非洲音乐"，而意大利的音乐就不需要叫意大利音乐，就叫做音乐？这就好像在三妻四妾还不受法律限制的美好年代（不光对男人美好，对许多女人也很美好，娶得起三妻四妾的男人一定是个成功的男人，更何况无论是做当家的正房还是做受宠的偏房，都各有所得，很符合现在智慧女性们的理想），只有正房所生的子女才是名正言顺的子女，假如是偏房所生，虽然也是子

第三部分
文明的传承

女,但就需要特别注明是"庶出",在考虑继承权时先后有别,不好弄错的。

这是一个说笑的好话题,但我现在想板起脸,把它当作正事来谈。

一板起脸孔,就容易联想在这个世界上,文化有强势弱势之分,而弱势文化的艺术传统,多少也有点像是庶出的子女,受到很多歧视。容我像阿 Q 爷爷那样怀怀旧,当年我们家不是这样的,当年西域的音乐叫做"燕乐"、"胡乐",而中原的音乐,就径直称为"乐"或"雅乐",所谓"奏乐"当然是奏咱自己的乐,而假如奏"燕乐"、"胡乐",则需要特别说明。甚至我们还记得,当年洋鬼子到中国来朝见皇上是要下跪的,什么时候开始不下跪而改为行鞠躬礼了呢?很简单,我们的军队被洋鬼子打得稀里哗啦以后,这一下,洋鬼子觉得下跪是一种屈辱,仿佛他们见到女皇就要舔舔她的手套就不屈辱似的,谁知道那手套刚摸过什么,女皇的生活也不一定都很检点啊。孔老夫子说"己所不欲勿施于人",但是当年我们的子民并没有"不欲"给皇上下跪,"施"一"施"洋人,并不违古训。而他们竟冤屈得很,觉得很丢脸;终于,连我们的老百姓也感到给皇上下跪是一种屈辱,辛亥革命一起,和洋人见面时,也改成脸贴脸了;再后来,百姓们之间相见也不再抱拳打拱,改成了握手,甚至也来个拥抱。现在,握手成了一种通行的礼节,抱拳打拱反倒显得有些唐突。就像现在不光引车卖浆者之流,连建筑工地上的农民工都把西装当搬运泥沙时的便服了,偶尔有人穿上一身中装,反而显得很稀奇。

但我要加以特别的说明，我并不想因擅讲这个笑话而被那种刺猬式的狭隘民族主义者引为知音。我要说的是，并没有人逼我们把教洞箫二胡工尺谱的系科称作"中国音乐系"，而把教钢琴小提琴五线谱的系科叫做"音乐系"，也没有人硬逼我们穿西装不穿中装，尤其就服装谈服装，甚至连经济侵略都不大有，我们不仅不需要进口西装还大量出口，西装厂也并不需要为了"西装"这个"品牌"支付专利使用费。那为什么我们会这样做呢？

西装的问题稍嫌复杂，还是回头说说音乐、美术和戏剧。我们可以找到一个比较简单的解释——中国的大学教育体制是模仿西方近代教育体制建立的（其中有相当一部分模仿自西方文化的二传手——日本或苏俄，其源仍在西方），在大学里开设的所有艺术专业，也都仿照西方大学的课程设置，在西方教育体制传入之前中国没有专门的美术院校，也没有专门供平民学习音乐的教育机构；比较不那么简单的解释是——当我们希望按照西方的工业化、民主制度乃至文化改造落后的中国时，我们的假定是，西方式的社会发展道路是"经实践检验为正确"的发展道路，只要亦步亦趋，中国也能变得像他们一样富强；而模仿学习西方思想文化的潮流，顺便也就波及到了艺术，用西方人的艺术观来看中国艺术，那哪叫做"艺术"啊，简直是一堆小孩子的玩意儿，绘画不讲透视，音乐不讲对位，戏剧更是"扮不像人的人，说不像话的话"。所以，就要搞一点"高雅"的东西才能和世界同步，用现在时髦的词是"接轨"。

说到"高雅"，想起"高雅艺术"了吧。所谓"高雅艺术"，是

几年前专用来指芭蕾舞、交响乐、歌剧之类卖不出高价的西方艺术的，而同样卖不出高价的中国艺术却没有资格领受这个称呼，有别的称呼，说是"民族艺术"——比如二胡、评弹、二人转、越剧之类。西方的艺术叫高雅艺术，中国的艺术叫民族艺术——中国音乐简称"民乐"。

这一下又扯到了"民族"。更怪异的事情，就是"民族艺术"这个不伦不类的词，知道什么艺术叫做"民族艺术"吗？广西办了家名为《民族艺术》的杂志，蒙编辑部厚爱，我荣幸地忝为编委得附骥尾，渐渐加深了对"民族艺术"这个词的理解——国家有"民委"，负责"民族地区"的工作——特指汉族之外的少数民族居住区域；民族艺术也是一样，它是相对于汉族人的艺术而言的，少数民族艺术才专门叫"民族艺术"。这样的称呼汉人不大用，只有"民族地区"才挂在口头，好像汉族并不是一个民族，汉族的艺术也不是民族艺术，就像汉族人并不把西西里民歌叫做民歌，而说是"美声唱法"。

于是我们终于明白了为什么学小提琴叫学音乐，学二胡叫学中国音乐，原来我们私下里已经认定，西方的东西不是西方的而是世界的。就像在国内的少数民族看来，汉族的东西也不是汉族的，而是中国的。就像我们不说英国戏剧是民族戏剧，却必须把中国戏剧叫做民族戏剧一样，壮族人侗族人也不把嘉兴田歌或西北人的黄河谣，这些汉族人称为"民歌"的歌——一种与西洋式美声唱法相对应的东西——叫做民族歌曲，但他们自己的歌是要叫民族歌谣的。

我想我们都已经意识到，"民族"这个词的习惯用法恐怕存在问

戏在书外
戏剧文化随笔

题，说得严重一点，这里面显然存在一个骗局，它试图让我们相信，所有艺术可以分为两大类，一类是民族的，一类是世界的（少数民族地区的分法略有不同，需要把世界改为中国）；我们之所以千百年来一直喜欢那些民族的东西，只不过是因为坐井观天。每当陷入这样的骗局，我们就在无意识中把自己置于世界（或中国）的边缘，自惭形秽；同时从心底油然而生出对那一类世界的艺术的崇敬，觉得啊呀呀那东西真伟大，不仅具有区域性的价值，更拥有普世的价值，不光可以为高鼻子的洋人自己喜欢，还必须让全世界人都喜欢，你不喜欢并不说明它不好，而是你自己没有品味没有眼光俗不可耐，所以赶紧喜欢呀，哪怕装出一副喜欢的样子。

如此看来，强势文化总是会把自己的生活方式、伦理道德乃至艺术趣味输出给弱势文化，并且把它说成是全世界通用的东西，还美其名曰"进步"，麻烦在于这时特别需要弱势文化自动凑趣，文化侵略也就变为满腔热情地急切引进。以我的愚见，不敢说从下跪改为脸贴脸是不是进步，要说从抱拳打拱改成握手甚至拥抱是进步，则实实地不敢苟同——当年留洋回来的新派文人总是说我汉家百姓随地吐痰是不讲卫生的野蛮行径，其实靠几口痰能传播多少细菌，哪里比得上握手，比得上拥抱，更何况有时还用嘴，倘若脸上有些风尘仆仆，如此直接的接触，传播细菌不知要比吐痰多几多倍。可是人家并不说那不卫生，我们也不说那不卫生。依文献看，中国的古人只有交往过密时才肌肤相亲，无论乎男女。假如当年是清兵把八国联军打了个稀里哗啦，说不定严谨的德国生理学家会说，人与

人在相爱时肌肤相亲危害较小，在那种特定场合人体会分泌出一种抵御病菌侵入的酶；至于在其他场合肌肤相亲被视为不端的行为，正是这种优秀的文化为防止疾病传染而建构的健康的防卫机制。至于说音乐要从拉二胡"进步"到拉小提琴，从吹唢呐"进步"到吹小号，昆曲要"进步"到话剧，虽不是闻所未闻，倒是真不敢相信了。

但我想把这个结论严格限制在亲嘴的领域，最多扩大到艺术如"音乐"和"国乐"之分的不合情理。从全人类的角度看，文化只有在强弱分明时才有迅速的传播，然后就是迅速的进步发展，而人类所需要的，又何止于正义和公平？

<div style="text-align:right">（《东海》1999年第11期）</div>

戏在书外
戏剧文化随笔

我们何以走向世界却迷失自我
——中国艺术三个成功传播个案的解读

　　传统艺术对外传播的困境在中国当代学术界和知识界并不是引人关注的话题，因为传统艺术的困境并不是当代知识分子切身感受的困境。坦率地说，20世纪80年代以来成长起来的知识分子与传统艺术的关系异乎寻常地疏远。直到今天，至少已经有两代人，在相当大的程度上与民族传统艺术丧失了情感与心理上的认同，更缺乏成为本民族文明之链的传承与创造者的意愿。就在传统艺术与当代知识分子之间极端地疏离与隔膜的另一方面，当代中国知识分子比以往任何时候都更急切地希望加入世界进程之中，中华民族艺术如何"走向世界"，一直被视为中国加入世界进程的一个重要表征。

　　然而，什么是"走向世界"，"走向世界"的冲动背后到底包含了什么内涵，这些内在的因素对中国传统文化在今天的生存与发展意味着什么，却很少得到认真严肃的对待。这里想以中国传统艺术对外传播时的遭遇为切入点，探讨中国文化在全球化语境下可能的境遇。

　　在这个资本与信息在全球范围内调整流动的时代，中国传统艺术也不可避免地被裹挟其中。在世界多数国家的普通民众眼里，他们所能够接触到的中国艺术，是像杂技这样以身体的纯技术展现为主的表演以及一些模拟性的西方歌舞，它们的传播主要不是文化的

第三部分
文明的传承

传播，因而也主要是占据低端的娱乐表演市场。诚然，即使把在世界许多国家成功地进行了商业性演出的杂技之类的表演排除在外，我们的传统艺术仍然有一些值得骄傲的成功的传播个案。然而细细剖析这些成功的个案，更能让我们清醒地看到中国传统艺术走向世界时的尴尬。这里想用三个性质不同的成功例子，说明中国传统艺术正在以怎样的方式与姿态走向世界。

女子十二乐坊是近年具有很高知名度的音乐演奏组合，一个由十多位年轻女性组成的民乐演奏组合几年里获得了罕见的成功，她们在将近半个世界范围内巡回演出，票房收入可观，组合的策划组

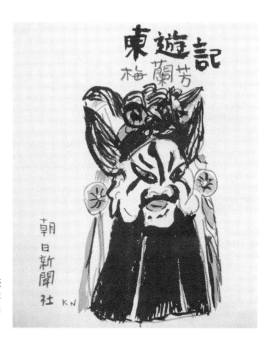

梅兰芳四次访日回国后出版了《东游记》一书，1959年日本朝日新闻社出版了其日文版

织者因此获得很高的经济收益，而女子十二乐坊的成功，也被看成是中国传统艺术地走向世界的一个范例。另一个例子是我亲眼目睹的一场特殊的表演。由联合国教科文组织资助的"文化多样性国际网络"（INCD）以跨文化交流为主题、每年一度的大型的国际学术会议2006年在约旦举办，在会议主办方邀请的诸多国家的传统艺术表演团体里，包括中国西安郊区何家营的一个村民乐队，老人们身着唐装演奏他们村世代相传的西安古乐，成为大会最受瞩目的亮点。在西安古乐演奏的现场，人们兴奋莫名，掌声非常热烈，与会者带着敬仰的神情注视着何家营的这些老人们，他们从进场那一刻起就成为会场的中心，而在夜晚为会议安排的露天表演中，他们的演奏也成为整晚节目中最受欢迎的一个。何家营村的老人们演奏西安古乐的成功毋庸置疑，而北京戏曲职业艺术学院（简称"北京戏校"）在法国的演出，堪称取得了罕见的成功的第三个例子。京剧在国外传播的历史很长，即使不算日本与东南亚，从梅兰芳1930年到美国演出开始，至少已经有七十多年的历史。在这个意义上说，京剧被西方接受的时间不是很短，但是从来没有像北京戏校在法国的演出那样成功。他们连续几年在法国一个叫包比尼的很小的城市的一家名为MC93的剧场里演出，这个城市小到大多数中国人对它都从未耳闻全无印象，2005年，北京戏校专门为之创排的一台京剧在那里连续演出了27场。虽然剧场未必天天爆满，但越演反响越是强烈，这可能是京剧在海外单个剧场里连续演出时间最长的纪录，而且，演出受当地观众欢迎的程度，更是此前鲜有所闻；2006年，这台剧目

又再次在这个剧场演出10场后,继而到意大利米兰、希腊雅典演出,同样引起强烈反响;在此之后,北京戏校还携这台剧目在比利时和法国其他四个城市演出,再次获得成功。值得补记的一笔是,北京戏校把这台京剧演出复制到中国本土,在中国的北京、上海、沈阳等6个城市巡演,在这些城市演出时所面临的市场萧条与经营困难,更反证了他们法国演出成功之难能可贵。

假如我们细细分析这三个中国传统艺术海外传播的成功范例,不仅仅停留在这样的成功表面,还可以展开更深入的思考。

女子十二乐坊的编排灵感,或许部分源于国际知名的小提琴演奏家陈美的风格时尚的激情表演。无论它是否是对陈美的演奏的模仿,这个组合或许比以往任何民族音乐表演都更成功地进入了中国以外的演出市场,让更多国外普通观众欣赏与感受了中国民族音乐的魅力。然而,如果纯粹从民族音乐的角度看,她们所选择的乐曲,以及她们的演奏水平,都很难说比此前那些难以跨出国门的民族音乐及其演奏更优异,但一个显而易见的事实就是,在国内几乎没有市场的民族音乐演奏,却在中国之外获得了市场营销的巨大成功。女子十二乐坊对演出市场的成功开拓主要在于其演出的新颖形式,如果要从其演出本身解读这样的成功,毫不夸张地说,她们所彰显的是那种不无妖艳的舞台表演,而并不是音乐本身,虽然她们演奏的确实是中国的民族乐曲,但是整个演出的样式比起演出内容更多地成为借以赢得观众注意的焦点。中国民乐的这种表演当然因应了当下国际演出市场的需要,通过这样的高度时尚化的表演形式,中

国民乐也提升了国际知名度,无论是中国的乐器还是中国民族音乐本身都借这样的途径更为世界所了解,尤其是更为外部世界的普通青年人所了解,但我们也不能不看到,当她们从着装到舞台动作都被包装成一帮行为放肆的青春美少女,舞台的潜台词分明在暗示观众,在听她们演奏音乐的同时更可以欣赏她们的形体与表演。因此,在这样的演奏会上,组成女子十二乐坊的演员们夸张的妖艳表演的吸引力远远被置于演出中音乐的吸引力之上。我们当然可以把这看成是对艺术的一种理解与诠释,艺术与女性的关系的表达方式是多种多样的,妖艳的意义也可以有很多精神与情感角度的解读,然而,关键的一点在于,假如说这类展现身体的表演也不失为艺术,那么它们至少不能说成是音乐艺术。而如果我们说,在女子十二乐坊这里,民族音乐决不是依赖它最好的状态和最高的水平走向世界的,这大概不算是什么奇谈怪论。尤其是我们知道很多更好的民族音乐在世界上从来没有取得过像女子十二乐坊这样的成功,因此更有理由相信,女子十二乐坊即使为中国民族音乐在海外创造了非凡的商业奇迹,那也很难成为中国民族音乐走向世界的范例,因为在这样成功的传播的背后还有更多的潜台词。女子十二乐坊越是成功,就越是在讽刺性地质疑民族音乐本身的价值,如果中国的音乐不能因为音乐本身的理由,而更多地是因为近乎色相的理由被世界接受认可,那对民族音乐而言就是双重的悲哀——在这里,中国历史悠久的伟大音乐居然悲哀地成为浅薄的色相展示的掩饰与佐料,而它所营造出来的中国音乐正在成功地走向世界的表象,又悲哀地让人们进一

步漠视真正意义上的跨文化音乐传播的迫切与需要。

西安古乐在 INCD 约旦会议上的成功亮相是另一个值得细读的事件,而在此之前,中国民间的传统音乐演奏者们还从来没有过类似的成功经历,甚至在国内,这些在西安民间默默地传承了一千多年的仪式化的音乐活动也鲜有人关注。文化多样性国际网络会议是联合国教科文组织外围的很重要的年度学术活动,由来自世界各国的多位文化活动家参与筹备,在晚近几年里组织了多次倡导文化多元的大型活动,包括 2005 年在上海召开的国际会议,每次主办者都努力邀请到世界各地特色鲜明的艺术家举办各种形式的展览与展演活动。西安古乐能够在这样的场合演出,看起来是很有意义的对外文化传播。但是假如我们更认真地观察这场世界性的文化盛事就不难看到,在会议的组织者和参与者里,在那些为西安古乐欢呼的所谓专家学者中,没有一个是成功的音乐家,没有一个优秀的画家和戏剧家,也没有优秀的社会学家或文学家。他们来自世界各地,他们所弘扬的文化多样性理念当然是非常令人尊敬的,然而这些人本身主要是一些文化活动家,从专业领域来看多数没有什么特别的造诣,说得刻薄一点,他们在任何领域都算不上真正的专家。当他们面对西安古乐而欢呼时,只是由于他们看到了与他们平时所欣赏和面对的剧场艺术迥然有异的另外一种表演和音乐。就如同西安古乐在那里出现时所有演出者们都穿上仿制的唐装所暗示的那样,在这里,差异性被突出地呈现在人们面前,并且通过他们的着装(尤其是他们形态特异的帽子)以及经过精心设计的出场仪式得到了强化,

何家营的这批村民，完全在以表演的方式演奏本来在他们的日常生活中很普通的仪礼音乐。在这个场合，无论是演奏者还是欣赏者，他们所着眼的都只是巨大的，甚至是人为地被凸显出来的差异。其实西安古乐在约旦的演出不是特例，然而，如上所述，西安古乐在那里所希望表达的，仅仅是它与西方或其他民族的音乐以及仪礼之不同，它试图表述的只是自己与他人的差异，并且经常为了表示自己跟别人不一样而努力地人为夸大这种差异。如果说西安何家营的这些村民在约旦表演的确实是他们自己村庄传承了上千年的古老音乐的演奏仪式，那么还需要指出，当他们在自己村里表演同样的古乐时，肯定不会穿这么夸张的衣服——他们不必如此穿戴，因为那种音乐以及演奏本来就是他们平凡生活中的一部分。在这个意义上，他们的穿戴恰恰从一个侧面透露出欣赏者们的需求，而何家营村民们恰如其分地迎合了来自世界各地的这些文化活动家的心理——对于这些缺乏真正专业的艺术理解能力的欣赏者而言，只有文化以及艺术的差异才是他们真正感兴趣的。同理，何家营的村民们仅仅表现出他们与外部世界之间的异样就已经足够，在这里，穿戴以及演奏的形式比起音乐更像是主角，而对音乐以及仪式的评价恰恰在最需要其专业视野的地方缺位。

最后还有北京戏校的法国演出。这台演出由一个法国人设计，他在一个不太短的时间段里致力于了解和熟悉京剧，并且与北京戏校建立了密切联系，非常努力和很有想象力地在帮助京剧跨越文化鸿沟，为京剧找到了能够为法国市场接受的演出方式。这位法国戏

第三部分
文明的传承

剧工作者成功地策划和设计了北京戏校先后几年里在欧洲多个城市巡回演出的境外商演,这台演出别出心裁之处,在于编导把京剧演员的训练过程直接搬上了舞台,于是在剧场里,观众看到的不仅是京剧,还有跟京剧表演相关的更丰富的知识;而且,就像在此之前的许多境外演出一样,北京戏校的演出虽然不全是武戏,但是像《上天台》这样没有武打的剧目之所以被选中,也主要是由于它的演出需要扎实的武戏底子。对武戏的重视是由于一般认为文戏不易被文化背景不同的观众理解与接受,但是另外的更重要的方面,是人们相信武戏所营造出的热闹景象,比起文戏的表演,更能吸引那些对京剧一无所知的境外观众——至少他们可以"看热闹",舞台上的跌扑滚打等高难度的技巧性动作就已经足以让观众惊叹。然而,就在出于这种考虑的同时,当京剧对外传播的剧目与内容偏重于练功以及技术的展现时,京剧最美的核心被抽走了——那就是通过精湛的表演体现出表演艺术家对人情世故的深刻理解与揭示能力,对人性以及深邃的人类情感的精湛的舞台表现能力——京剧之所以有资格被看成是世界性的伟大艺术,不是由于,至少不仅仅是由于它的表演需要高超的技术与功法,更是由于它拥有以艺术化的手段洞察人生和人性的非常成熟而独特的表演手段,以及足以完美体现这些手段的优异的大量经典剧目。诚然,这些精华与京剧表层的技法和武功相比,确实较难为不同民族的观众所感知与欣赏(杂技成为中国艺术在境外商业演出中最常见的类型,就是一个旁证),但假如抛弃了这些剧目以及蕴含于其中的特异的表现手法,京剧就很容

161

戏在书外
戏剧文化随笔

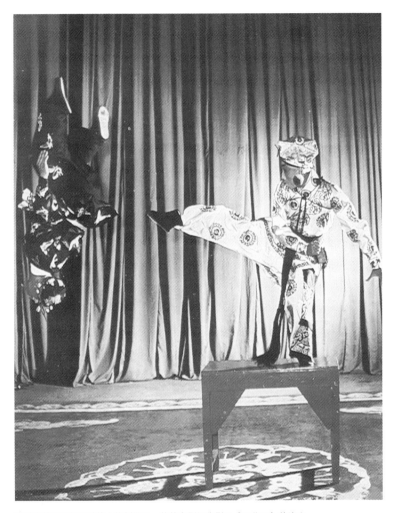

融精彩的武打与细腻的人物刻画于一体的京剧经典剧目《三岔口》的演出

易被演化成依赖杂耍吸引观众的表演，或者，用最客气的话说，演化成只依赖于出神入化的武打功夫的动作剧。就像作为无数舞台表现手段之一的"变脸"被当成川剧的代表，不仅不足以充分显现川剧表演艺术的无穷魅力，反而是在贬损川剧一样，京剧在美学上的核心价值并不在于演员在舞台上能打善斗，而恰恰在于他们经历了艰苦的"四功五法"的训练之后，能够娴熟地运用这些扎实的功法，创造出大量传神、精练与别具一格的表演手法，揭示出戏剧人物最复杂与微妙的情感和心灵。这才是包括京剧在内的中国戏曲为人类戏剧文明做出的最重要的贡献。诚然，这些重要而独特的表现手法不如热闹的打斗那样易于令陌生的观众感兴趣，不如武打那样令外行人也看得兴致勃勃，但假如我们仅仅为了吸引眼球，过分强调京剧中的武打元素，就把戏曲艺术最重要的内涵抽空了，那样，京剧不知不觉中在美学上所受到的伤害，要远远超乎我们的想象。而最为无奈的是，要期望一位法国京剧爱好者在短短的几年时间里真正认同并且深刻理解京剧最有价值的表演艺术精华，简直是天方夜谭；当我们只能按照一个对京剧略有所知的法国人的理解向海外传播时，虽然我们看到了市场的成功，却是以牺牲京剧艺术精髓的方式取得的成功。在一定的意义上，在法国成功上演的京剧，只不过是按一位对京剧的美学真谛还相当陌生的法国人的眼睛去认识的京剧，它当然是京剧，但远不是京剧的全部。而且，在这里，京剧为了让那些对它所知甚少的外行能够接受与了解，做了关键的取舍，所舍弃的，恰恰是那些越熟悉和理解京剧的观众越珍惜的内涵。

细读这三个中国传统艺术海外传播的成功例子,中国本土的传统艺术都是在不同程度地改变了自身面貌后走出国门的,第一个例子是想把自己打扮得时尚,第二个例子是要把自己打扮得更加异样,而第三个例子,是要用那些陌生的西方人所可能喜欢的方式改变自己。

在这个全球化的时代,文化需要相互之间的交流,曾经长期闭关锁国的中国,当然也应该向世界各国尤其是发达国家敞开胸怀。除了大量引进西方的先进科学技术、西方先哲人文思考的成果以及西方文学艺术,中国人也有责任与义务让世界分享中华文明的成就。但是当我们在努力让中国传统艺术"走向世界"时,就像上面三个例子所昭示的那样,表面上的成功不能掩饰内在的实情,那就是我们在"走向世界"的同时迷失了真正的自我。

这是文化交流或曰文化输出必须支付的代价,至少,是后发达国家要让发达国家了解自己所必须支付的代价吗?如果中国传统艺术只有迷失自我才能让外界接受,那么,这种被改变了的,甚至是精华被阉割了的艺术还能不能算真正意义上的中国艺术,还能不能充分传递中国传统艺术的价值?其答案是显而易见的。换言之,假如只有在很大程度上改变自身的特征,只有经历价值的割舍,中国艺术才有可能实现在境外的成功传播,那么,传播的意义也就变得非常令人怀疑,因为经历质的改变之后的传播,只能是传播的幻象。无论中国艺术在走出国门时需要经历怎样的改变,即使不能期待中国艺术在经过这样的改变后更凸显出其美学价值,但至少需要坚守

这样的底线,那就是这样的改变不宜失其根本,不能让这些优美而动人的艺术受到实质性的损害。但我们在上述三个看似成功的个案里,都没有看到对这一底线的坚守。

中国传统艺术在世界性传播过程中陷入了两难境遇,而这一尴尬处境的根源,恰恰就在于努力"走向世界"的冲动。因为既然我们是在努力"走向"世界,就不得不按照这个虚构的"世界"的需求与口味刻意装扮自我。所有的装扮都是不同程度的改变,在这里,装扮是其表面,自我改变才是其实质。如同我们在中国传统艺术境外传播的上述个案里看到的那样,传播过程中我们对自身所做的各种改变,其目的都是为了接近甚至讨好那些想象中的接受者,希望借助这样的装扮与改变,让我们的传统艺术更易于为这个外在于我们的"世界"接受和承认。

然而悲剧性的结局恰恰蕴含其中,相对于我们把自己称为"中国"而把世界其他部分看成"四夷"的漫长的中华文明史,中国人的世界观发生了根本变化。现在,我们声称我们要"走向世界"。当人们不经意地说中国艺术要"走向世界"时,暗示了在我们的意识中世界是跟我们不一样的,所以我们必须尽一切努力,把自己改变成世界所能够接纳的模样。如同"走向世界"这个说法所暗示的那样,在潜意识中,我们事实上把自己看成了身处世界之外的异类,同时把我们的文化看成与那个外在的世界截然不同的形态特异的文化,认为我们的艺术与外在的那个世界的艺术欣赏者存在无法逾越的鸿沟,由于难以交流与沟通,中国的传统艺术无论多么优秀,都必须

加以重构或种种变异,才有可能得到那个世界的赞美。

　　总之,当我们说中国的传统艺术要"走向世界"时,实质上我们已经把这些古老伟大的艺术放置在世界的艺术之外。然而,我们就身处这个世界之中,并非置身于世界之外。在这个意义上,套用一句"文革"期间流行的语言,我们仍然需要再一次"努力改造世界观",要改变把中华民族置身于世界之外的"世界观",改变把中国艺术放置在"世界艺术"或"人类艺术"之外的"世界观"。如果我们对中国是世界的有机组成部分深信不疑,相信中华民族的传统

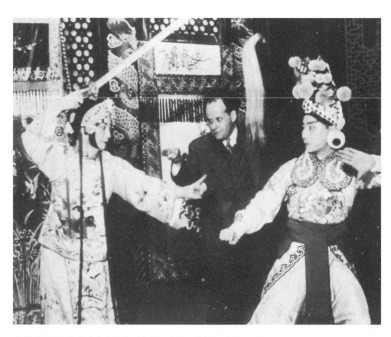

享誉世界影坛的苏联著名导演爱森斯坦为梅兰芳拍摄《虹霓关》

就是人类文明的有机和重要的组成部分,那么就不难理解,基于人类是一个整体的视角,同一种属的人与人之间既然存在许多相互理解与接受的渠道,各不同民族的艺术与文化完全可以相互交流。假如说像语言这样高度符号化的工具在跨文化交流中确实有着天然的屏障,那么,具象的艺术比起抽象的语言,就是更易于沟通的人类精神表达方式。音乐、美术、舞蹈等等都是没有国界的人类情感交流手段,戏剧由于具有用舞台表演的方式叙述故事这一特点,也比抽象的词语更易于实现跨文化交流。这就是艺术在全球化语境下显示出的特殊的人类文化价值,然而,还需要特别说明的是,要肯定这种价值需要一个前提,那就是各不同民族与不同文化圈的艺术,要以其充分体现各自特殊禀性的方式相互面对,真正意义上的文化交流才会呈现。

中国传统艺术的跨文化传播需要这样的认知,需要这样的"世界观"。这不仅仅意味着我们要恢复对本土艺术足够的文化自信,同时还意味着对人类各民族文化相互交流与沟通的可能性有着最起码的认知,进而,是对世界以及人类这个整体有更全面的认知。在这个意义上,中国传统艺术与世界沟通和交流的最好办法,就是以其最精彩的面貌、最具文化内涵的面貌呈现在世人面前。世界需要我们贡献的是中国最感人的民族器乐曲及其无与伦比的演奏,是中国各地民众在千百年的生活中自然留存到今天的、熔铸信仰与音乐为一体的仪式,是历经宋元明清臻于大成的卓然特立的戏剧表演艺术。只有这样的艺术才能够最充分地凸显中华文明的成就,而在另一方

面，我们当然应该对其他民族的民众持有足够的信任，相信他们有足够的智慧与敏感，以及起码的审美判断力，足以欣赏中国艺术并且分辨其优劣。只有这样，当我们面对世界各地的受众时，才可能有更好的、更从容的表达，我们的传统艺术才可能真正走出困境，才可能得到世界的尊敬。

是的，我们就身处这个世界之中，并非置身于世界之外。我们曾经在"走向世界"时迷失自我。所以我们要"改造世界观"，要把中国自然地看成世界的一部分。这样的改造并不容易。但唯有经历这样的改造，持有这种新的"世界观"面向未来，作为世界有机的组成部分的我们，完全能和世界其他部分，和欧洲、美洲或非洲等地区的各民族融为一体的我们，才会有足够的信心，找到传统艺术对外传播的最佳途径。同样，中国传统艺术是世界艺术整体中不可舍弃的重要组成部分之一，是人类文明的伟大成就之一，它既是中国的荣誉，同时也是人类的荣誉；保存它的成果，彰显它的伟大，既是我们的努力方向，也是我们不可推托的责任。而这也就是中国传统艺术走出困境的方向，以及人类艺术的方向。

(《文艺争鸣》2008 年第 9 期)

Part 4

第四部分

舞台的觉悟

戏在书外
戏剧文化随笔

男旦之惑

2007年是春柳社成立百年，春柳社的戏剧演出以及它对中国话剧诞生发展的贡献，将会有更多的研究，可惜我们很难期待有关春柳社的历史研究提供多少新资料，尤其是普罗大众更是很难对纪念活动有多少期待。但有一个角度可能是我们一直忽视的，那就是春柳社的男旦。

1907年在日本成立的春柳社，最初均以男性扮演女性角色。李息霜、陆镜如、欧阳予倩等等都有男扮女装粉墨登场的经历。这批在日留学生的演剧活动之所以要以男性扮演女角，恐怕并无特别的理由；尽管在留学生里也有像秋瑾这样的新潮女性，但一则女留学生的数量太少，二则那屈指可数的几位敢于走出国门外出求学的女性，可能比普通的男留学生更拒斥演剧之类的声色犬马之举，请她们参与戏剧演出无疑是要碰钉子的吧——演艺基本被视为贱业，业余玩票也是不良子弟的败家之举，就算是演《茶花女》或《黑奴吁天录》也不例外。何况留学生们出洋，无论官费私帑均耗费不赀，本该以学业为重，清廷驻日使馆就很明白这个道理，下令凡是参与演戏的留学生一律取消官费资格。

话剧里的男旦不仅仅春柳社有，早期的文明戏，也大量以男旦扮演女性角色。话剧进入中国人的艺术世界，本是新潮的舶来品，普通人在心理上接受它需要有个过程，而参与话剧演出的人们，在

当时容易被视为异类，道德的压力对于每个参与者都不可漠视。而演话剧又不挣钱，连生计的理由也不存在，剩下的就只有娱乐。既然是纯粹的娱乐，当然只能是男性的特权。这个社会就是这样，只要是好玩的事情总会有人玩，管你家长和使馆同不同意。早期话剧与其提高到艺术、政治那样严肃的高度，还不如说主要是一批新潮青年的一种玩法。当然，是男青年。

说到男旦，更出名的当然是京剧。欧阳予倩后来就加入京剧界，成为一名颇有影响的京剧男旦。而京剧等许多剧种之所以出现男旦，原因无非也就是男女同台表演为当时的社会道德所不容。戏剧在舞台上以真人扮演剧中人物，表演男女情爱，观者虽然未必不爱欣赏情色剧目，却要忧虑于表演者的道德沦丧，这是个很值得玩味的社会现象。但历史就是如此，不允许男女同台，女性角色因此不得不由男性扮演。至于京剧界的男旦反而因此发展出自己的美学，纯属歪打正着。

一个世纪过去，现在戏剧舞台上男旦成了濒危动物。讽刺的是，男旦几乎绝迹，就像男旦当年之出现，都是出于道德的理由。一种几乎可以说是有洁癖的道德观，将男旦所表现的女性风采解读为那种曾经被专政机关当成流氓论罪的性取向，进而完全拒斥它的存在，"男人扮女人"受到超严厉的批评。无论话剧还是京剧，男旦的美学都正接近于沦丧殆尽，而且道德的理由仍然严禁它重新复苏。回想起100年前的春柳社诸公，他们当年演女人不是勇敢而是无奈，而今天的那些仍眷恋男旦艺术的男演员们要想在舞台上扮演女性角色，还真需要勇气和机遇。

戏在书外
戏剧文化随笔

刚与柔：京剧中的中国女性

　　虽然便利的交通和 Internet 使世界几乎变成了一个地球村，但是不同民族与不同文化之间，仍然存在精神上的距离。这种距离最典型的表现形式之一，就是不同民族的艺术所拥有的完全不同的表现手法，而中国京剧院此次访欧演出带来的两个剧目——《杨门女将》和《白蛇传》，就包含了与西方戏剧截然不同的丰富多彩的艺术表现手法。

　　如同大量传统京剧剧目一样，《杨门女将》是以中国历史上抵御外寇侵略的战争为题材的，出自公元 10 世纪中国北宋年间的一段家族英雄传奇。这个声名卓著的家族姓杨，在它一百年的短暂辉煌中，为国家贡献了数十位英雄而被尊称为"杨家将"。这个家族的英雄业绩在宋代以后的民间曾经像荷马史诗一样广为流传，一直是戏剧家们寻找灵感的渊薮，从中衍化出的说唱艺术和戏剧作品难以计数，并且深受中国人欢迎。

　　《杨门女将》选自这个庞大而结构复杂的传奇故事的尾声，然而它却有着最受欢迎的情节。故事发生时，"杨家将"的统领杨老令公以及他的八个儿子早就已经相继为国捐躯。而此时"杨家将"第三代唯一的男性后裔杨宗保也不幸在边境战争中阵亡；消息传来，朝廷缺乏足以领军击退外寇的大将，意欲投降，而杨老令公的夫人——年满百岁的佘太君，决定率领家族中所有孀居的女性，担当起保卫

第四部分
舞台的觉悟

国家抵御侵略的重任，她们分别就任军队的元帅和大将带兵出征，以非凡的勇敢和智慧，终于取得了胜利。这段故事原名是"十二寡妇征西"，在一个男性中心的时代，故事却描写当战争来临时，朝廷和军队中所有男性都缺乏足够的军事才能，不得不由十二位英雄孀居在家的妻子领兵出征。这一奇特的情节安排，暗示了中国女性也可以在战场上展现出军事才华，足以建立不朽功勋，这多少有些对男权的挑战甚至嘲讽的意味。而故事的核心人物佘太君可能是世界战争文学中出现的唯一一位女元帅，她的孙媳穆桂英在中国则是像花木兰一样家喻户晓的女英雄。

这个故事固然是虚构的，但是，能够虚构出这样一个传奇故事，并且能够喜欢这个传奇故事，足以体现出中华民族与中国文化在两性社会角色方面，拥有某种独特的视角。

《白蛇传》同样也是一部以女性为中心的优秀戏剧作品，但它表现的不是战争，而是人与非人动物之间的凄美爱情。它的两位女主人公白娘子和小青，是由经过千年修炼已经获得了超自然能力的蛇幻化成的，按照中国道教的传说，所有低等生物经过长期的修炼，都有可能最终成为灵异，获得任意幻化成其他生物的超自然神力。在西方，由于蛇曾经引诱亚当和夏娃偷食禁果，因而一直被看作"罪恶"的化身；而在中国，虽然一般而言，蛇的形象也容易引起人们与性罪错相关的不快联想，而且，在民间传说中多数异类幻化成人都是出于反人类的邪恶目的，但是在《白蛇传》这部杰出的戏剧作品中，人们却不能不对由蛇转化成的，比人类本身更善良、更具人性魅力，

以及更丰富细腻的情感的美女白娘子，报以深深的同情与敬意。它被称为中国"四大民间传说"之一，也是中国古代爱情文学中的不朽经典。

中国文学在描写爱情时，经常把爱情发生的地点放置于优美的自然背景中，使人物情感与自然相互映衬。《白蛇传》的故事背景在中国杭州的西湖畔，在这个山清水秀的美丽城市最美丽的一角，白娘子与许仙一见钟情，很快结为夫妻。但是，这桩异类之间的爱情引起了神通广大的佛教大师法海的不快，他认定白娘子是来到世间蛊惑人类的妖孽，试图阻止这场婚姻，拯救并不知情的许仙。许仙发现了妻子原是蛇精后，惊恐万分，在这样复杂的情境中，白娘子用她对爱情坚贞不已的信念和法力，与法海进行了一场以弱敌强的搏斗，并且感化了许仙，使之最终欣然接受了这件曾经令他畏惧的跨人类婚姻。这个爱情故事不同寻常的构思，在于它把法海写成藉某种看起来很高尚的目的而干涉破坏青年人纯真美好爱情的力量的代表，把白娘子这位异类塑造成爱情的维护者，许仙在爱情中反而扮演了软弱的背弃者的角色；它的魅力因为白娘子、小青与许仙经历重重磨难之后再次在当年萌生爱情的西湖边相见而得到更充分的展现，就在小青因为许仙曾经有过的背弃而欲给予严惩时，在许仙的背弃中最直接的受害者白娘子，心中的柔情却远远超过了愤怒，虽然她对许仙不无怨意，此时却更需要以许仙的保护者身份出现，在她的劝说下，终于使小青宽恕了许仙，使故事获得了完满的结局。

《杨门女将》和《白蛇传》都是近几十年中国京剧领域出现的优

第四部分
舞台的觉悟

京剧《白蛇传》

秀剧目,它们都在不同程度上展现出中国女性丰富的个性,展现出东方女性心灵深处同时并存的刚与柔。因而,欣赏这两部有代表性的京剧,是理解东方人,尤其是理解东方女性的一个重要途径。

当然,通过《杨门女将》和《白蛇传》,人们更能体会到东方戏剧的独特魅力。就像多数京剧剧目一样,它们都拥有来自浩如烟海的中国古代文献与民间传说的富于传奇性、极有吸引力的故事。但是京剧的魅力不仅仅在于它所叙述的故事,更在于它独特的、高度

抒情化的表演。

京剧的表演手段是舞蹈化的，但是京剧并不是纯粹的舞剧，因为在京剧舞台上，演员的一举一动并不完全是抽象的肢体动作，而始终包含着剧目所需要的叙事效果。当然，京剧表演的叙事效果是通过具有表现性的手法实现的，它极力避免写实主义的表演风格，人们日常生活中的行为动作在搬上京剧舞台时，都需要经过虚拟化处理，使之变得更为优雅、美观、传神。《杨门女将》中的战争描写就是一个很有代表性的例子，大规模的战争场面用象征的方式呈现在舞台上，双方的交战由演员们舞蹈化的打斗动作来加以表现，场面宏大，又具有很强的表演意味；《白蛇传》中极具神话色彩的"水漫金山"一场，表现白娘子率领水族攻打金山寺，舞台上的水族和水都是虚拟化的、舞蹈化的，更显示出京剧大胆地运用假定性手法追求叙事效果的美学特征。

京剧在它200年的发展历史中，形成了具有自己特点的音乐形式，其中包括特殊的演唱方法、旋律和配器，以及乐曲与乐曲之间的有机关联。然而，京剧与歌剧也有一些重要区别。在京剧舞台上，演员不仅仅需要展现他独特的歌唱技巧，同时，精湛的表演技艺也是不可缺少的，音乐远远不是京剧的全部。我们可以通过《白蛇传》中"断桥"这个经典场次，体会到歌唱与表演两方面的技巧在京剧中具有同等重要的作用。白娘子、小青与许仙在这里重新相会时，三个不同角色的心理跨度是非常大的，这就使这个三角关系充满了张力。在这里，演员不仅需要用歌唱表现出他们各自不同的复杂心

情，同时也需要通过一些繁难的形体动作，在同一戏剧空间中，表现出三人不同的心境，以及这种三角关系的微妙变化。同样，《杨门女将》开场时人物就进入了大悲大喜的急剧转换，演员必须同时向观众呈现出喜悦的外表与悲痛的内心，更需要演员有很高的表演技巧和丰富的情感表现手段。

　　京剧是一种综合艺术，要成为一个优秀的京剧演员，必须经受长期的艺术训练，掌握唱、念、做、打等多方面的表演手段。《杨门女将》和《白蛇传》这两个剧目就是展现中国京剧演员这种多方面艺术才华的典型剧目。中国京剧院的优秀表演艺术家们将会通过这两个剧目，让欧洲观众体验到中国京剧的典雅与精致，感受到东方艺术的无穷魅力。

身体对文学的反抗
——解读李玉声的 16 条短信

京剧专业人士与爱好者们群聚的"咚咚锵"网站陆续发表了李玉声先生以"京剧与刻画人物无关"为主题的 16 条短信,激起网友们的热烈讨论。李先生的 16 条短信之所以令人感兴趣,之所以会引起那么多关注京剧的现状与发展的网友们的反响,是由于他所提出的问题,于京剧的生存发展,进而于中国戏剧的生存与发展十分关键,兹事体大,不由得人们不关心。

在网友的讨论中,京剧表演艺术家李玉声先生提出的问题被简约为"是表演艺术为人物服务,还是人物为表演艺术服务"。李先生之所以发起这场讨论,当然是由于他不满于前者,他要反其道而行之,选择和提倡后者。在讨论中,既有许多网友十分赞同,同样也有不少网友对此提出了不同意见。争论因此而起。

坦率地说,要谈学理,所谓"京剧演员要不要刻画人物"在很大程度上完全可以说是个伪问题。李玉声短信里说京剧演员"在舞台上表现的是自己的艺术,不是刻画人物",说《贵妃醉酒》只有梅兰芳的艺术,没有杨贵妃",说京剧的最高境界同书法、绘画一样"只有表现作者个人,不存在刻画旁人",这些观点从艺术理论的角度看是不可思议的。

说京剧艺术是演员的艺术,说京剧艺术的魅力主要在于演员的

第四部分
舞台的觉悟

在京剧传统剧目《击鼓骂曹》中,李玉声饰祢衡

表演，倡导京剧舞台上的"演员中心论"以及强调京剧的所有艺术元素都应该以演员及其表演为核心，这些都是可以接受而且应该予以高度肯定的见解。然而，所有这些结论，无论它们多么正确，都不能推及短信中走向另一极端的表述，也就是说，强调演员和表演艺术的重要性，并不能因之否认京剧表演对人物形象的刻画的合理性与重要性。我完全同意短信的意见，京剧之所以成为京剧，是由于京剧拥有人们常说的唱念做打和手眼身法步这"四功五法"等特殊表演手段，而不是由于京剧能够刻画人物——因为所有表演艺术都能够刻画人物，非独京剧。不过我也想指出，京剧之存在与流传以及令人痴迷，固然是由于几代京剧表演艺术家表演技法之高超，但他们的艺术成就，岂非正由于他们能超越单纯的技术手段，用京剧独特的表演手法深刻地、传神地、极其富于感染力地刻画了诸多戏剧人物，是由于我们在舞台上看到戏剧化了的活生生的人物形象，并且因他们对人物的精彩表现让我们钦佩不已？

京剧表演需要特殊的技巧，观众在欣赏过程中可以离开对舞台人物的兴趣，纯粹从欣赏演员表演的角度喜爱京剧，甚至从纯技术的层面上欣赏演员的"玩意儿"，这些都是实情。但京剧之所以成为京剧，并不仅仅是由于技巧，否则它就成了杂技。京剧比起单纯展现超乎常人所能的技巧的杂技，文化内涵更丰富，也更具有情感价值，其因就在于京剧要通过各种特殊的表演手段传递戏情戏理，它不仅让观众欣赏演员表演的精妙，而且更通过这些技术手段，让观众体味人生，给观众以感动；其因就在于京剧的技巧，包括"四功五

第四部分
舞台的觉悟

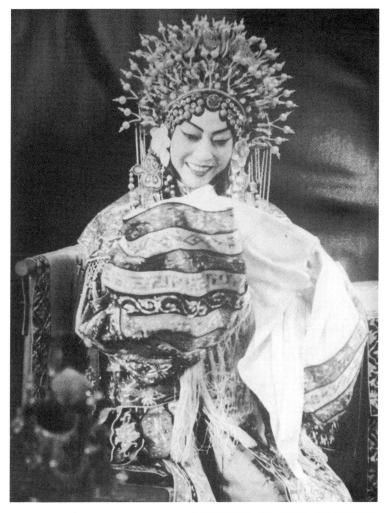

梅兰芳的代表作《贵妃醉酒》，梅兰芳饰杨玉环

法",能够被化用到对戏剧人物的表现上,而且让观众觉得非如此不足以出神入化地表现人物。如同一位网友所举的"程长庚被誉为'活鲁肃'……盖叫天被誉为'活武松'"等等,都是京剧表演艺术家取得非常之高的艺术成就的标志,这种称颂当然是指演员通过他精湛的表演,鲜明地刻画了戏剧人物。如果从这个角度看,李先生的许多观点,尤其是他的表达方式并不能让人信服。

其实李先生所说的表演功法与刻画人物的关系,用京剧的语言,可以大致化约为"身上"和"心里"的关系,"身上有"和"心里有"之间的关系。说"大致"是因为京剧的表现手段不限于"身上"的动作,还包括演唱,比如传统戏《乌盆记》,扮演主角刘世昌的老生"身上"不动,人物的思想与情感就需要纯粹通过演唱技巧表达与传递给观众,这时如何处理演唱就成为关键,但是这种场合毕竟少见,而且在这种场合,演唱的声音仍然是演员的而不是人物的。为了直观与表达的简洁,我们且将这些演员的表现手段都称为"身上"。

京剧演员在舞台上是表现人物的,但他又是依赖特殊的形体表演技法表现人物的,这两句话缺一不可。这话可以分为两个方面讲,一方面,如果演员的动作做到了,"身上有"了,对于观众而言,他舞台表达的所有目标就已经都实现了,因为不管他心里"有"还是"没有",对于观众而言都没有什么区别;需要特别说明的是,无论演员的"心里"如何,观众所看到的永远只有演员的"身上"。也就是说,观众在台下看到的只是演员的外部形体动作,至于演员的内心,

无论是他在想着什么，或者是他在代人物想些什么，这些观众都看不到，因此也可以说，对观众都没有任何意义。在这个意义上说，对于舞台表演而言，演员只要"身上有"就够了。京剧就是这样的，它通过演员的形体动作，告诉观众戏剧人物此情此景的反应，借此传递戏剧人物的内心情感与思想。

　　京剧表演的训练，所谓"四功五法"，就是训练"身上"的功夫，因为只有"身上"的功夫才是直接面对观众的，才是有戏剧意义的。因此可以说，京剧表演功法训练的目的，就是为了让演员掌握一系列外在的形体表现手法，让演员能够借助于这些动作，直接让观众体会到戏剧人物的思想情感。经过训练形成了一系列身体记忆，也即有了这样一些基本功，即使演员并不了解人物的内心世界，并不了解人物的情感走向，也足以表现戏剧人物。七八岁的小孩演《回令》里的杨四郎，演《醉酒》里的杨玉环，小小年纪哪有可能去领会这些人物的内心？但是他透过"四功五法"，掌握了一整套舞台表现的技巧，同样足以传递这些复杂人物的复杂心理。中国戏曲几百年技术积累的成果就体现在这里，经过漫长的历史进程中几十代艺人的摸索与创造，那些最具表现力的手段渐渐积淀下来，成为戏曲的表演程式，正是这些程式，这些规定了演员如何通过"身上"的表演传递人物情感与内心世界的表演手段，才使得京剧演员即使"心里"没有，也足以演好戏，演好人物。

　　因此，正如李先生短信所言，在京剧表演领域，"身上"的玩意儿才是关键。固然，"心里有"不等于"身上有"，"身上有"也不等

于"心里有"。但是,假如"心里有"而"身上"没有,对戏剧而言等于零;反之,假如"身上有"而"心里"没有,无论是对于观众还是对于演员,却仍然不失为戏剧和表演。

另一方面,"心里有"和"身上有"之间的关系,可能还要更复杂些。从表演艺术的角度看,从演员的修为以及进阶的角度看,恐怕任何一个优秀的演员都不能仅仅满足于对"身上有"的追求,我猜想,演员"心里有"对于"身上有"是有帮助的,是有助于他寻找最有表现力的形体与身段的,而且内心的感受,对于舞台上用激情的力量感染观众更不可或缺。掌握了"四功五法"并且运用得体,即使"心里"没有,观众也能够透过演员的"身上"窥视人物内心,但是一位表演艺术大师,如果"心里有","身上"的表现与技法运用可能会更加得心应手,舞台表演会更具光彩和魅力。无论是在京剧表演领域,还是在其他艺术领域,真正的"化境",恐怕都是指艺术家能够找到他这门艺术最精到的手段,最精妙地将他所欲表达的内涵传递给受众,在这里,"表现什么"和"怎么表现"相融无间,独特的表现和独特的内涵相融无间,同样也达到了技巧与感情的相融无间。这是"身上有"和"心里有"相得益彰的境界。

我相信,许多演员,或许是相当一部分演员,终其一生也没有体会到这样的境界,他们终其一生,可能就真的只有"身上"那点东西,或者就只是满足于"身上有";仅仅满足于"身上"的那些东西,"心里"始终没有或他的表演始终不往"心里"去,不去或没有能力去深刻体会不同的戏剧人物在不同场合的情感与内心世界,不能演

绎出他们之间的差异,因此永远不可能成为伟大的表演艺术家。不过,我在这里还想补充一点,即使我们知道艺术大师的表演远远不止于"四功五法"的单纯的展现,还要能够深刻体察戏剧人物的内心,也仍然需要强调,这是对京剧表演艺术最高境界的要求,而不是对京剧表演的基础与底线的要求。希望任何一位京剧演员在舞台上时刻都去体会人物的内心世界,这是既不现实也不必要的;同样,就京剧演员的培养而言,就京剧演员创作新剧目而言,不从"四功五法"入手而仅仅从体会人物内心世界入手,也决不是正确和有效的学习和创作方法。这就像我们常常说,靠模仿永远成不了表演艺术家,更成不了大师,然而这句话还需要另一种说法,那就是,如果不从模仿入手,那不仅仅成不了大师,就连"小师"也成不了。同理,不掌握"四功五法",那不是能不能成为一个表演艺术家的问题,而是连一个普通演员也成不了。

因此,京剧既是"身上"的艺术,也是"心里"的艺术。从演员的角度说,"身上有"是基础,"心里有"是进阶;用逻辑学的术语表达,"身上有"是成为京剧演员的必要条件,而"心里有"是京剧演员成为大师的充分条件。从观众的角度说,能够欣赏演员"身上"的功夫,那就叫会"看热闹"了,能够透过演员"身上"的玩意儿领会与分享演员的表演所蕴含的戏剧人物的精神世界,那才叫"看门道"。所以,说观众欣赏京剧,只是欣赏演员的表演,欣赏演员身上的"玩意儿",那就把京剧演员的表演技法看小了,把"四功五法"的美学价值降低到了纯粹的技术层面,也把观众的审美情趣看小了,

把观众对京剧的兴趣混同于看街头杂耍的兴趣。这当然不是对京剧完整的理解。

但我不是来和李先生辩论的。我们不能要求一位表演艺术家像戏剧理论家一样去追求理论表述的严密、自洽与完整性，比起表达的准确，更重要的是要读懂这些话的真实含义。我希望能够超越个别字句与观点的是非来讨论短信所表达的意思，希望能够读懂这些短信背后的潜台词，了解是些什么样的思想动机与情感力量，促使李先生写下这些激烈言辞，而它们之所以引起人们的关注并且激起如此强烈的反应，又是为什么。

要回答这个问题，就需要理解问题的背景，那就是说，有关戏曲要"刻画人物"这样的观点是哪些人提倡的，在什么场合下提倡的，它何以会让李先生如此深恶痛绝，觉得非严加驳斥不可。短信有明确的指称对象，它所针对的是一种非常之流行的有关表演以及有关京剧价值的新的表述。这种新的表述不仅仅强调艺术（包括京剧表演）最重要的价值在于人物形象的刻画，更进一步强调要将刻画人物作为艺术创作的核心，而且它并不止步于此，还要求艺术家时刻把理解与揭示人物的内心世界当作艺术创作（包括表演艺术）的首要任务。

我想特别强调，这种理论表述是来自京剧界之外，来自梨园行之外的，根据这种理论衍生出的表演观念与京剧表演传统完全背离。因为这种表演理论占据了主导地位，因此京剧演员们赖以安身立命的"四功五法"忽然变得无足轻重，他们虽然拥有技术，却失去了

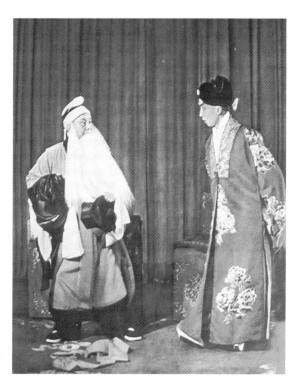

京剧《义责王魁》中，
周信芳饰老仆王忠，
黄正勤饰王魁

评价与判断这门技术活做得怎样的标准与权力。由于这种理论数十年来在表演艺术领域通行无阻，数以十万计的，其中包括梅兰芳、周信芳这些大师在内的戏曲演员忽然意识到，他们哪怕把祖师爷留下的那些"玩意儿"学得再精当也不够，现在他们的表演要按照新的路数来进行——要刻画人物；表演水平的高低要按新的标准来衡量——对人物内心世界的表现力；对他们表演的阐述与评价需要寻找新的语汇。

我一直不肯直言这种表演理论的称谓，其实我本不需要绕圈子的。同行们经常将这种表演理论说成是"话剧表演模式"。我不愿直言是由于我觉得用"话剧"来称呼这种表演模式并不准确，因为这里真正内在的分歧，并非源于戏曲与话剧的不同表演手法。

通常人们会以为注重塑造人物形象是话剧的优势，因此就将注重刻画人物视为话剧的特征。由于缺乏程式化手段，话剧在表现每个人物的每一行为举止时，只能直接从具体人物的心理层面上寻找表现的依据。这不是由于话剧比戏曲更注重人物，恰恰相反，当艺术家没有什么特殊手段时，他就只能依赖于对艺术最一般的理解。当演员没有特殊的技术手段用以表现人物内心世界时，表演就只能追求与日常生活表面上的肖似。比如说，当演员需要在舞台上表现戏剧人物的痛苦时，假如他并不掌握戏剧的、某个戏曲剧种所拥有的特殊表现语汇，他就只能按照他对现实世界中的人物表面化的观察结果那样直接地挤眉弄眼去表现痛苦；但戏曲演员不是这样的，戏曲演员至少有二十种手段可以用以准确地表现人物痛苦的内心，他当然不需要也不愿意去挤眉弄眼，于是在这里我们就看到了分歧——从表面上看，话剧要求演员去更深刻与真切地理解人物内心，去刻画人物，而戏曲演员根本就不需要太多地考虑什么人物的心理活动。他的所有程式化动作都充满了各种潜台词。

我怀疑是否真有这样的"戏剧"表演，它没有戏剧化的手段，因此不得不用初级的、原始的、毕肖原型的形体动作外在地直接模仿人们在日常生活中的行为举止，我怀疑倡导这样的表演的理论既

不是京剧的也不是话剧的，甚至不是任何"剧"的，只是对戏剧表演的一种文学化的想象。我将这种表演理论——如果这也可以算一种表演理论——称为"文学化"的，是由于文学的理解与表达和戏剧的理解与表达在本质上是不同的，两者之间的差异在于，戏剧的表演诉诸身体，而文学的阐释诉诸语言。

人们频繁地提及戏曲、提及某个剧种或剧目从话剧里汲取了某些营养，或者说借鉴了某些"话剧手法"时，其含义是很暧昧的——话剧里究竟哪些手法是它所独有的，可以或者值得被戏曲所吸收的？这些问题的答案都很接近，当几乎所有人都在人云亦云地说话剧的特点或影响时，其实无非是在说，至少是主要在说对那些观念性内容的关注，对人物内心世界的观念性的分析与展现的关注，但所有这些，其实更接近于文学化的关注，是在用文学性代替戏剧自身的特性——这些关注和理解是基于语言而不是基于身体。有无文学性并不是话剧与戏曲的分野所在。只是我们不得不承认，在中国戏剧的发展历程中，京剧的奇峰突起代表了表演艺术一枝独秀的时代的来临，在这个时代，文学确实在某种程度上被忽视，文学的重要性也被京剧在表演艺术领域取得的成就所遮蔽。20世纪初以来，尤其是20世纪中叶以来，京剧正是因其在文学性上的缺失，才屡遭非议。少数几位初通文学的"新文艺工作者"在一夜之间成为整个文化艺术领域的权威，由于将表演层面上的评判标准巧妙地撇在一边，他们就可以凭借着刚刚从欧美贩运来的入门级的文学理论，颐指气使地批评包括京剧在内的中国传统戏剧的粗鄙与浅陋（其实他

们也是这样批评电影甚至批评音乐和美术的），而所谓"戏改"，如果局限于艺术领域看，很大程度上就是这批"新文艺工作者们"基于文学立场掀起的压迫表演艺术的运动。

　　这是一个文学霸权的时代。在这个时代，以语言为工具的文学阐释以及文学内涵被赋予至高无上的价值，而以身体为工具的表演艺术几乎成为可有可无的东西。这种文学霸权依靠一种轻视"四功五法"、轻视表演艺术独特价值的艺术观念的传播而得以建立，所谓表现与刻画人物，被不懂、不尊重京剧表演艺术自身规律与价值的理论家或者半瓶醋的导演们夸张地视为戏剧表现的核心内容甚至是全部内容。这些理论家或导演们一方面出于对身体表达的无知，另一方面有意无意地为张扬文学话语的权力，片面地、夸张地强调语言阐释的意义并贬低身体表达能力的重要性。基于这种语言表达先于身体表达的艺术观念，京剧的意义被文学化了，或者说，京剧所拥有的文学层面上的意义被单独地提取出来并置于社会学批评的放大镜下加以审视，而与此同时，表演所拥有的、在京剧发展历程中曾经被赋予了最核心价值的唱念做打等等特殊的舞台手段的意义，则被轻飘飘地置于一旁。

　　因此，如果我们只看到20世纪50年代的"戏改"的意识形态色彩，就不能理解那个时代戏剧行业出现的翻天覆地的变化；因为除了意识形态的冲击，从单纯的文学立场出发对传统表演艺术提出各种苛求，正是"新文艺工作者们"借以摧毁戏曲演员艺术自信的主要武器。

第四部分
舞台的觉悟

　　几乎同样的事件，今天仍然在经常发生。近年里当红的话剧导演频频应邀执导戏曲新作的现象，持续成为争议的焦点。优秀的话剧导演擅长于营造宏大的舞台气氛，他们执导的剧目获奖概率较高，对剧团是无法抗拒的吸引力，但是当人们以为话剧导演比一般的戏曲导演和戏曲演员们更强调体察舞台人物的内心世界时，到底有什么根据？

　　答案要从一个特殊的角度寻找，那就是人们常常质疑的角度——这些话剧导演究竟能用怎样的手法执导戏曲？这些导演没有受过戏曲专业教育，可能完全不明白某个剧种的表演与音乐，更不了解戏曲演员在剧中某一场合可以采用何种舞台手段，既不知应该运用怎样的唱腔，也不知应该运用什么身段。当他们受命执导戏曲作品时，他们的"导演"工作究竟会包含哪些内容？他们是不是只能不择手段地去强调其基于文学立场（而且只有极少数最优秀的导演偶尔才具有"戏剧"文学的立场）对剧本及其舞台呈现的理解？是的，因为这样的导演对作品只能拥有语言的阐释而无法想象身体的阐释，于是不得不将他们对戏剧作品的文学理解强加在戏曲演员身上，并要求戏曲演员按照这样的理解去表现——如果人物痛苦，他们不是首先要求演员运用其熟知的那些足以表现人物痛苦的唱腔和身段，不是运用"四功五法"，而要首先去体会现实生活中的人们痛苦时挤眉弄眼的神情并且努力按照这样的方式在舞台上表演。于是，戏曲的表演传统以及那些精妙的表现手段成为话剧导演们护短与遮羞时的牺牲品，所以我们切不可把戏曲界对话剧导演满天飞的

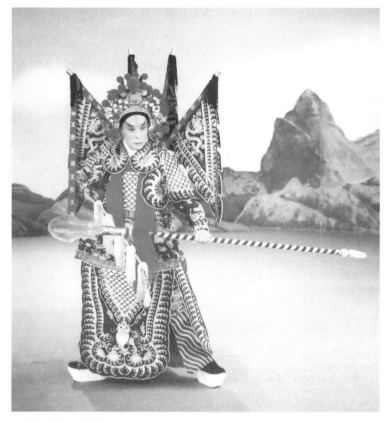

在京剧传统剧目《挑滑车》中,李玉声饰高宠

恼怒读成嫉妒,因为在这背后,一种蕴涵了五千年文明积累和一千年技术积累的表演美学正在解体。

我想这就是李玉声先生如此痛恨"刻画人物"的根本原因。在这里,我们看到了一位对自己的专业有深厚感情的表演艺术家可贵

的职业敏感与直觉，在这个意义上，他比起多数深谙戏剧理论的学者都要更痛切地感受到以"刻画人物"为中心的文学至上的戏剧观念对表演艺术的压迫，更痛切地感受到文学霸权的存在，它的蛮横无理，以及在这种霸权面前传统戏剧的表演艺术家们试图反抗时的无力。李玉声先生仍然是孤独的，除了在网友那里得到一部分支持以外，同行们鲜有表态。面对文学阐释的压力，并不是所有人都愿意挺身而出反抗这种压力，更准确地说，正是由于人们很少对这种压力的合法性提出质疑，或者是人们只能在心里质疑却很难获得足够的理论勇气将这种质疑转化为一种新的理论表述，才使得文学霸权大行其道。

文学霸权是语言对身体的压迫。我把李玉声的 16 条短信，读成身体对语言的反抗。这是京剧对文学的反抗，京剧表演艺术对文学霸权的反抗。

戏在书外
戏剧文化随笔

"变脸"迷思的终结

"变脸绝技"已经成为川剧的标识,新近有关川剧"变脸"的消息,是有媒体报道说这个据称是"中国戏剧界唯一国家二级机密"的绝技,"目前正被个别贪图钱财的演员,私下向国外传授",它"现已流传到日本、新加坡、德国等地"。报道称,"王道正去韩国、德国、新加坡访问演出,发现当地外国艺人在娱乐场所的舞台上表演川剧变脸"。如果真是这样,这位"变脸王"不应该"痛心"而应该高兴,而且是为中国传统戏剧乃至于中华民族高兴。我们一直感慨于中外文化交流的不对等,"变脸"能够在中华传统文化的对外传播方面起到先导作用,让世界上更多人领略中国文化的魅力,岂不是一件大大的好事。

但事实并非如此简单,"变脸王"还是"痛心"了,他"痛心"的是这一被定为"国家机密"的绝技被某些"贪图钱财"的人"私下"传授给国外学生了。这令人们回想起几年前因香港著名艺员刘德华要学"变脸"引起的轩然大波,这样的"痛心",多少有些让人啼笑皆非。

"变脸"是中国传统戏剧中的许多技巧性表演之一,广泛流传于包括川剧在内的多个剧种中。在长期的发展过程中,中国戏剧艺术家们出于舞台表演时表现人物心情突变或身份改换的需要,创造性地发明了多种多样的在舞台表演中现场变换脸部妆扮的手法,尤其是在南方各剧种中这种手法运用得非常普遍。这些被通称为"变脸"

第四部分
舞台的觉悟

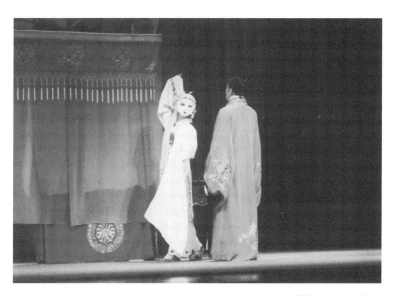

川剧《活捉王魁》中的变脸

的舞台表演技巧各有窍门，大致可以分为两大类，一是改变脸谱，二是变换面具。杜建华主编的《川剧表现手法通览》中介绍了川剧"变脸"的八种手法，可以参照。所谓"改变脸谱"，以"抹脸"为例，它指在舞台上用特殊手法瞬间改变人物的脸谱，通常是演员事先在手心准备好颜料，或利用转身或利用衣袖遮脸的时机往脸上一抹，人物的面部形象就彻底改变，技艺高超者能在一两秒内抹出一个完整的新脸谱。《白蛇传》中"断桥"一折满腔愤怒的青儿要追杀许仙，"三追三赶"中三次抹脸，俊扮的脸形先是变红，再由红变黑、由黑变金，就是范例。所谓"变换面具"，指演员事先在脸上戴上多层叠加的面具，因剧情需要变换形象时，用巧劲将戴在脸上的面具

四川自贡西秦会馆，是戏曲广泛流播的见证者

一层层扯掉，传说老艺人们是用猪尿泡做脸子的，它既薄又软又滑，可以多层紧贴在脸上。现在通行的所谓"变脸"多指这种。

　　无论是脸谱还是面具，都需要按照所扮演人物的社会身份与道德形象来绘形。如果要论及艺术内涵，同样是绘形，脸谱当然要不可比拟地高于面具，脸是戏剧表演人物传递情感的最重要的媒介之一，传统艺人称不会运用面部表情的演员为"死脸子"，而面具就更只能是一张毫无表情与生气的死脸。因此，中国戏剧采用画脸谱的方法而不是戴面具的方法表演，正是为了保持演员运用脸部表情的

第四部分
舞台的觉悟

可能性，不影响表演，这也是它能够有很高的艺术表现力的原因之一。按照这一原理，虽然都需要高难度的技巧，戏剧表演中的各种变脸，抹脸比起扯脸有着更丰富的戏剧性内涵，也更有艺术价值。

因此，"变脸"既非仅见于川剧表演，也并不是仅有现在流行的扯脸一法。确实，近几十年里，由于大量传统剧目无缘在舞台上演出，

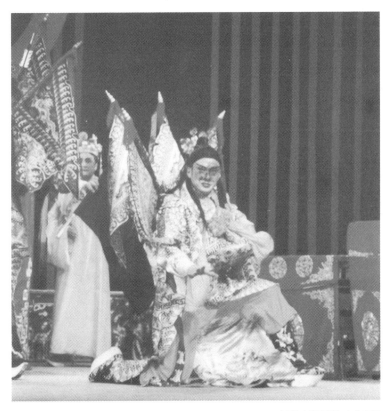

川剧《伐子都》中的变脸

戏在书外
戏剧文化随笔

仍然完好地传承了"变脸"绝技的剧种已经不多，尤其是抹脸技巧更是多已失传。幸赖川剧保持了扯脸的手法，为我们民族戏剧存留下一份宝贵的无形文化财富，而且据说在技术上还有所精进，当然是值得钦佩的。不过也需要说明一点，戏剧表演不是耍猴，单纯拥有某项技术并不因此就成为艺术家，更不见得就能成为优秀艺术家。斤斤计较于能变换多少张脸，以多为胜，而不顾戏剧情节与人物情感表达的需要，就把戏剧艺术变成了纯粹的杂技。我无意贬低"变脸"的艺术价值，但是我们也没有必要把"变脸"过于神化，尤其是不宜将扯脸过于神化，更不要以为"变脸"这一项并不太复杂的技术足以代表川剧的艺术价值。川剧是一个蕴含了丰富的艺术表现手法的整体，它最核心的价值在于其融汇了"昆、高、灯、乱、胡"五大声腔的音乐与数以千

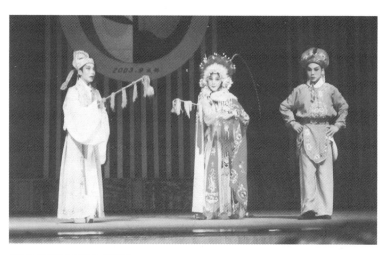

保存在川剧里的昆腔戏《出塞》

计的传统剧目；以其剧目的表演论，大量的生旦戏都用不着"变脸"，它们同样能够甚至更能代表川剧艺术的无穷魅力，川剧历史上伟大的表演艺术家们也很少因"变脸"而成名。

　　因此，看到媒体对"变脸绝技外传"大加渲染，我是不以为然的。每个公民都有保守"国家机密"的义务，假如这"机密"与国家安危相关时更是如此。但是具体说到"变脸"，将它定为"国家机密"，实为多少年来人为地将"变脸"刻意神秘化的结果。其实，既然"变脸王"到处都能看到外国人表演"变脸"，恰恰说明"变脸"绝技确实被过度神化了，而遍地都是的表演，正意味着"变脸"迷思的终结。

　　俗谚"教会徒弟，饿死师傅"，古代社会的艺人们不肯轻易将技艺传人，自有其自我保护的理由在。但在今天，保护"变脸绝技"的理由已经很不充分。即使海外的学生们包括香港的刘德华学会了"变脸"，也不会影响到中国传统艺术的生存与价值，川剧不会因此成为外国的艺术，因为没有人能仅仅靠"变脸"的技巧而成为川剧艺术家。我所在的中国戏曲学院，每年都有很多外国学生来学习京剧表演，真正能够学成的却很少，正由于中国传统戏剧表演是一个内涵丰富复杂的整体，决不是一两招绝技所能代表的。而假如世界各国的戏剧艺术爱好者们因倾慕于"变脸"的奇幻而对中国戏剧产生了浓厚兴趣，进而对中国有了更多的了解，岂不是川剧以及"变脸绝技"的功德一件？

<div style="text-align:right">（《光明日报》2006 年 6 月 11 日）</div>

戏在书外
戏剧文化随笔

易卜生的灵魂飘在中国上空

一

在纪念易卜生逝世 100 周年的日子里，这位伟大的挪威戏剧家的名字又一次为人们反复提及。当然不止于名字，还有他的作品。不仅是那些人们耳熟能详的作品，易卜生多部从未在中国上演过的剧作，也由于找到了一个极合适的理由，被不同的剧团以不同方式搬上舞台。有些用中国古典戏剧的方式上演，其中有些剧作的主人公被改成中国式的名字，有些剧作的场景被搬到中国，也有些是由装扮成金发碧眼模样的中国演员，用中国传统戏剧的声腔音乐演唱。当然最多的演出是话剧，不过多数场合都是以"中国式的话剧"这类特殊的样式演出的，我这里之所以称它们为"中国式的话剧"，是由于这种据说是从西方引进的，尤其是继承了易卜生的艺术理想的演剧形式，事实上却是中国戏剧所特有的洋泾浜。2006 年在中国上演了超过 10 部易卜生作品，它已经使易卜生在中国戏剧舞台上的出现频率，超过了所有其他国外剧作家。

这样一些以易卜生为名义的演出，无论采用何种形式，至少它们似乎都在围绕着易卜生做文章。几乎所有这些演出，都以易卜生的名义出现。中国无疑出现了进入 21 世纪后的第一波易卜生热，某位刚刚到挪威参加了纪念易卜生逝世 100 周年的国际学术研讨会

的学者带回的消息是，在这次世界许多国家的学者参与的大型学术研讨会上，参会最多的除东道主——易卜生的祖国挪威以外，就是中国人。那不是由于中国人口众多，中国参会者的数量之多，远远不是按人口比例所能够解释的。

兼之他的作品大量上演，如果易卜生在天之灵有知，或许他会将中国看成第二故乡。是的，一个世纪以来，易卜生的灵魂一直飘荡在中国上空。从他一开始进入中国，就像是一个神话。但当人们真正需要为纪念易卜生做些什么时，却意外地发现，易卜生在中国的形象以及在不同时代的影响是如此地朦胧不清。今天虽然有许多易卜生的剧作被搬上舞台，然而它们何以被重新演绎，以及戏剧家们将要用什么以号召观众走进剧场，却比以往任何一个时代都含混不清。人们不断地声称我们处于一个丰富多彩的时代，中国戏剧正在向着多元的格局发展，然而在这貌似丰富和多元的环境里，中国的戏剧究竟存在一些什么色彩，却颇费猜度——就像易卜生的形象何以再度在中国频频出镜，除了正值他逝世 100 周年这个纯粹时间上的意义以外，易卜生在今天还能够用什么引起当代中国戏剧家以及观众的兴趣，所有这些本该不存在的问题竟是如此地令人烦恼地存在着。

确实，我们不知道易卜生今天是以什么身份重新出现在中国，因为我们清楚地知道，以往的易卜生并不是以他本来的面目出现在中国，至少不是按挪威人乃至欧洲人所理解的那种面貌出现。而对易卜生的理解，竟然如此夹缠不清地影响着中国的戏剧和整部现当代文学艺术史。

二

易卜生活着的时代,中国人无论是知识分子还是戏剧家,更不用说是普通民众,对他几乎毫无所知。直到他被当成偶像引进到中国,才在极短的时间里,成为新文化运动的一位标志性的追摹对象。1918年出版的《新青年》第5卷第4号上,北京大学的法国文学教

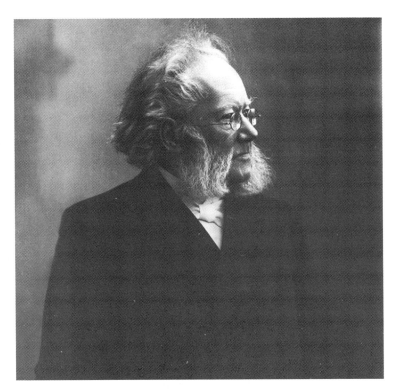

易卜生(Henrik Ibsen,1828—1906)

授宋春舫向国人介绍了一百种近代西方戏剧"第一流"的名著，包括15个国家的56个剧作家，其中易卜生一人的剧作居然占了十种。

相信没有哪个国家，包括挪威本国的戏剧史家会认同对易卜生及其作品的这一评价，但我们都理解，易卜生之在中国出现以及产生影响，最重要的动因在于戏剧之外。这种动因就是被当年的胡适称之为"易卜生主义"的戏剧理念，其因就在于胡适将易卜生的戏剧作品解读成社会问题剧，因而将易卜生看成是一位对社会问题有着特殊且执著关注的剧作家。从这样的角度出发，他觉得易卜生应该具有超乎其他同时代的剧作家，甚至超过世界戏剧史上几乎其他所有剧作家的影响与地位，恰如同宋春舫的介绍一样；至少对于当时的中国人，他的意义是如此非同凡响。

因此我们需要从历史的角度，认真探讨易卜生在中国究竟意味着什么，尤其是他对于中国戏剧究竟意味着什么。易卜生在中国的地位与影响基于胡适所说的"易卜生主义"，但易卜生自己或许并不是一个胡适所说的"易卜生主义者"。由于以胡适为代表的一批激进知识分子对中国新文化运动的引领作用，那些将戏剧作为促进社会发展事业之助力的新知识分子们，在进入戏剧领域时自然而然地以"易卜生主义"为最高的艺术理想，他们的创作正循此方向而行。在这个意义上说，易卜生在中国的影响，更应该看成是胡适所定义的"易卜生主义"对中国的影响，不仅在戏剧领域如此，这一影响还超出了戏剧，波及整个现代文学艺术界。

理解易卜生在中国的影响，还有另外一个特殊的角度。20世纪

70年代末至80年代初的一段时间里,中国戏剧界曾经有过一场"非易卜生主义"戏剧思潮,这可能是近一个世纪里易卜生的名字在中国第一次被当成艺术发展的障碍,然而从这里也不难看到戏剧界已然形成的对"易卜生主义"的认知。在那个时代,一批尚未出道但急于要发出自己声音的青年戏剧爱好者们,坚持认为所谓"易卜生主义"对于当时的戏剧观念的革新与解放是无法忍受的压抑,因而只有兴起一场"非易卜生主义"运动以摆脱"易卜生主义"的统治,中国戏剧才有希望。或许高行健的《车站》(而不是他更知名的《绝对信号》,那仍然是一部具有浓厚的"易卜生主义"色彩的作品)可以看成是"非易卜生主义"运动的代表或成果,《车站》摆脱了具体的社会问题的黏滞,得以约略地触摸到某些人类更深层的生存状态与心理矛盾,但这样一部或许更接近于易卜生的作品,并未真正受到重视;而且它在当时以及后来的戏剧界的影响,也基本局限于一个很小的范围内,局限于作品对"易卜生主义"的对抗。"非易卜生主义"运动中崛起的是一批奇形怪状的心理剧或哲理剧,它们像烟花一样瞬间灿烂后便归于无形。

如果批判与反抗也是一种重视,那么,至少从20世纪初与70年代末这两个主要时期看,易卜生得到了足够多的重视。但我们由此可以更清晰地看到,一个世纪以来对易卜生的理解以及易卜生的遭遇,始终与一种艺术观念密不可分,那就是从所谓的"易卜生主义"延伸而来的"现实主义",或者说是"批判现实主义"。恰恰是由于易卜生被看成是社会批判家,看成是对当时社会中存在的种种

不公与不端现象勇敢与激烈地提出批评的意见领袖，看成是利用戏剧这种"武器"以实现其社会批判功能的政治家或革命者，他才得到尊敬或者被视为障碍。但易卜生之本身，尤其是他作为一位重要的戏剧家，他的作品给戏剧舞台的表演提供的新的张力，以及他对于世道人心的深刻洞察，这些可能于他更为重要的价值，反而被忽略了。

当然我们还必须提及另外一个事实。有一种现象是必须提及的，那就是自20世纪50年代始，尤其是自1957年始，对现实社会的种种问题与弊端的批评，几乎完全不为社会所允许，这就令人怀疑，因所谓"易卜生主义"而获得极高艺术地位的易卜生何以能够继续生存，尤其是强加给他的以戏剧艺术为社会批判工具的那种艺术倾向，何以能够在当时的社会中存在。换言之，易卜生如何能在这样一个对现实社会直接批评的艺术家可能会身陷困境的艺术环境里存在，在这样的社会背景下，人们还如何赞美易卜生并且坚持和继承"易卜生主义"精神？我们看到的情况是，在这个时期，易卜生的地位不仅没有动摇反而更加坚固，因为在这个特殊时期，包括易卜生和西方现代戏剧艺术史在内的人类的几乎全部历史都按照某种新的政治理念给予了重新解释，其中，强加给易卜生的那种所谓"批判现实主义"，就被看成是对"腐朽没落的资本主义"的大胆揭露和批判。由于易卜生被看成是对当时挪威乃至于欧洲兴起的资产阶级思想观念与生活方式的无情揭露与批判者，而并不是被定义为他对本人所处的社会情境以及他所生活的那个时代的人们精神世界之空虚

及危机的批判者，因此他成为反对资本主义社会的无产阶级革命者的同盟，而对易卜生精神的继承，就从"社会批判"悄悄地演变成"对资本主义社会的批判"，至于在资本主义制度下批判资本主义与在一个与资本主义为敌的社会制度下批判资本主义有什么区别，则被有意无意地忽略了。恰由于这样的忽略，"易卜生主义"的内涵从针对权力者的社会批判转化为协助权力者从事的社会批判。这样的批判虽然并未冠名为"易卜生主义"，却仍然堂而皇之地称之为"现实主义"的，被视为易卜生精神的再现与化身。

因此，无论在哪个时代，那种被强加给易卜生的"现实主义"或曰"批判现实主义"，都远远超出了单纯的艺术手法与艺术流派的涵义，都被附加上了更多特定的，甚至远远超越意识形态范畴的内涵。至于这些内涵是什么，则端视不同的时代背景而异。回顾易卜生这个名字、以他命名的"主义"、他的戏剧及其进入中国之后的曲折历程，真可以发太多感慨。在以胡适为代表的一代新文化运动领袖眼里，易卜生是把戏剧艺术当作社会批判的工具的典型代表，而在1949年以后第二代新文化工作者们眼里，易卜生是用戏剧艺术批判资本主义的典型代表。在这里，戏剧从改造社会的工具，到统治者控制社会的工具，易卜生仍然是以戏剧为社会政治批判之手段的艺术工具论的代表人物。同样，20世纪70年代末的"非易卜生主义"思潮，也是在试图让戏剧艺术从工具论的桎梏中解放出来的名义下掀起的，易卜生仍然被误解，而工具论仍然是戏剧生存发展的关键词。

三

因此，正视易卜生在中国的存在，需要指出的不仅仅是这位通过人们的日常生活执著地探索人类现代生存处境的伟大艺术家是如何被曲解为"愤青"式的社会批判家的，如果要探讨中国戏剧界何以在易卜生逝世一个世纪以后仍然对易卜生保持着浓厚兴趣，还必须指出，在中国，易卜生的影响与地位是如何被夸大的。即使就那个被称之为"易卜生主义"的戏剧样式与艺术思潮而言，这种"现实主义"或曰"批判现实主义"在中国的存在与发展，也一直十分可疑。

由易卜生开拓的戏剧道路在中国并非全无所获。无论所谓"易卜生主义"在艺术理论方面有多么苍白与单调，对于中国话剧而言"现实主义"的戏剧原则，都可以因其成功地在中国发展出了北京人民艺术剧院这个形成了自己特殊且成熟的戏剧风格的表演团体而骄傲。但除了这一个几乎没有人会将之归功于易卜生的成就外，易卜生以及那种被归之于他名号下的"现实主义"，在中国的实际影响，实在乏善可陈。将近一个世纪以来，从胡适的《终身大事》直到今天，在中国的任何一个剧院团，几乎从未出现过一个按照"易卜生主义"的理念创作的、能够让剧院团经常演出并成为保留剧目的作品；从所谓"新剧"或曰"文明戏"开端的西方式演剧，在黑暗中摸索了几十年之后，刚刚因有从西方经过专业学习与训练的学者归国而稍通门径，可惜很快因社会政治领域的突变，又回到一批对东方传统戏

剧与西方戏剧的表演均一知半解的社会政治家的管制下，而易卜生剧本的那种曾经对欧洲舞台剧的表演艺术产生过革命性影响的叙述风格，更是鲜有人提及，更未曾对中国的戏剧留下过多少实质性的印记。

更可悲的是，无论在哪个时代，纠缠于易卜生和"易卜生主义"、以模仿西方戏剧为圭臬的话剧创作与表演，都缺乏对戏剧本身的理解，同时也缺乏对戏剧的专业考量。在这个意义上，或许失之于刻薄，但是易卜生在中国的厚遇，确实有些迹近于几代业余戏剧爱好者自以为是的追求。在这些缺乏专业水平的业余戏剧追求的旁边，就是因为拥有五千年文明积淀和一千年技术积淀而高度成熟的传统戏曲；在一定程度上，这迫使从"新剧"开端的这一追求，夸张地放大它们对于社会发展的干预与促进作用，放大它们在20世纪中国文学艺术领域原本微不足道的贡献，以及它们所创作与演出的戏剧在"艺术"领域的特殊价值。

回到今天，念及20世纪70年代末以来新时期的戏剧发展历程，更可以看到对易卜生的纠缠如何扭曲了中国戏剧。如前所述，新时期近30年的戏剧从一开始就以过于夸张的姿态，要让戏剧从政治和社会背景中脱离出来，要营造一个不受社会政治干预的纯粹的艺术世界，而这样的努力，加上现实社会中仍然存在着对于艺术家关注民生疾苦的障碍，终于催生出晚近二十多年里所谓的"形式主义"戏剧——戏剧家们对于舞台呈现的关注，尤其是对于如何通过技术手段营造空洞的戏剧情境的关注，远远超出了对戏剧的情感内涵的

关注。

所有这些现象,使得易卜生的名著《玩偶之家》恰好成为易卜生在中国的存在的隐喻。就像该剧的女主人公娜拉在她那个中产阶级家庭里波澜不惊地生活了多年后,终于开始不满于这个充满虚伪与矫饰的市民习气的环境的庸凡和单调,易卜生的形象在中国被误读了将近半个多世纪之后,人们终于感觉到这种解读的浅薄、荒唐与其中的谎言。然而,20世纪70年代末的青年戏剧爱好者们多少有些情绪化地、像娜拉那样赌气地摔门而去,他们却同样会面临当年鲁迅质疑的那个问题——"娜拉走后怎样?"在将近30年的时间里,中国戏剧一直在试图走出易卜生的阴影,试图离开那个局促得令人窒息且乏味无比的空间,然而由于出走前的动机可疑,出走时的前

易卜生名著《玩偶之家》的演出

景迷茫，出走后的生活困顿，出走的意义也就从空洞渐渐转向滑稽。

确实，在某种意义上说，20世纪70年代末以来的整个新时期，戏剧家们都在努力避免再度落入当年被命名为"易卜生主义"的那种虚假现实主义的窠臼。然而，似乎没有人想到，即使这样的追求更接近于真实的易卜生，然而，另外一个其实同样显而易见的问题被忽略了，那就是，潜心于人类在现代社会的精神困境之探索的易卜生，并未刻意地拒绝对现实社会中存在的种种问题的关注，他只是并没有将自己的目光与精神思索停留于琐屑的现实生活层面。没有对多重意义上的民生疾苦的关怀，没有对人类从物质到精神等多重领域遭遇的种种困难的同情，没有揭示自己以及时代创伤的冲动与勇气，哪里会有真正激动人心的、经得起时间检验的戏剧艺术？

因此，即使易卜生遭遇到种种误解，中国仍然需要易卜生。易卜生已经逝世100周年，即使对易卜生那种有意无意的误解已经成为历史，我们也不能永远满足于做一些空洞的表面文章。易卜生不能老是像魂灵一样飘荡在中国上空，我们需要而且可以和他对话，感受和触摸他特有的精神世界。

(《中国图书评论》2007年第1期)

全本《长生殿》与上昆的意义

2008年5月上旬，在昆曲界久负盛名的上海昆剧团在北京保利剧院连续四晚演出全本《长生殿》。昆曲自明代诞生以来，因其剧本格局庞大篇幅冗长，难以在舞台上展现其全貌，所以多以折子戏行世。至明末清初，折子戏更成为昆曲存世与演出的主要方式。以洪昇的名剧《长生殿》为例，全本长达五十出，仅有十多出留在戏曲舞台上，数百年来罕见其全本演出。观众对传奇作品的戏剧艺术以及宏大的历史文化内容的欣赏，渐渐为纯粹的表演艺术的欣赏所替代，对于像《长生殿》这样深刻而伟大的作品而言，当然是莫大的遗憾。

"可怜一曲《长生殿》，断送功名到白头。"清初一代文人墨客、达官贵人们对《长生殿》趋之若鹜，一场残忍的文字狱使多少人无端受到牵连，而《长生殿》巡演全国的盛况因之中止。上海昆剧团经过三年努力，让这部名剧阔别三百年后基本以其原貌重现北京，不失为一桩壮举。

《长生殿》的全本与国人疏离已久，上演全本昆曲《长生殿》之所以可称为"壮举"，是因为其间困难远远超出一般人的想象。多年来，人们对传统戏剧的继承与发展之间的关系有许多界说，众说纷纭之中，所谓"既要继承也要发展"虽是普遍共识，然而具体到如何继承，如何发展，究竟如何看待继承与发展的关系，其实仍暗含许多不同看法。这里的关键并不在人们所纠缠的表面含义，而在我

们究竟应该用什么样的文化态度对待传统戏曲,对待昆曲,看待像《长生殿》这样的经典剧目。

昆曲代表了中国戏曲从文学、音乐到表演艺术在整体上达到的最高水平,而昆曲《长生殿》又无疑是最优秀的昆曲作品。《长生殿》以唐代皇帝李隆基与妃子杨玉环的爱情悲剧为题材,但是它的格局却远远超出一般意义上的爱情作品,除了始终将这桩特殊的帝妃情爱放置在江山社稷沉沦这个大背景下加以表现,它所达到的人性深度,遍览古今中外的伟大剧作,罕有匹敌。那么,当代人如何面对待这样一部居于中国戏曲文学与表演艺术之巅峰的经典?不得不说,数十年来人们对待传统经典的态度是不够严肃的,专家学者们很随意地用区分精华与糟粕的"辩证"的眼光看待传统戏曲经典,对它们的成就固然不无肯定,但更是从不吝于指出它们存在的许许多多"局限"和"不足"。在很长一个时期里,人们自信满满地认为,既然进入了"新社会"的我们已经掌握了先进的思想武器,同时还掌握了进步的艺术理论,完全可以轻而易举地创作出比传统戏好得多的新作品,至于那些因"创作者时代和阶级的局限"而包含了很多"不足"的古代经典,更可以通过"继承其精华,剔除其糟粕"的外科手术式的改造,使之脱胎换骨,成为更完美的艺术杰作。然而,几十年来的艺术实践得出的结论与之完全相反,不仅大量新的创作以及对传统戏的改造并没有获得令人满意的结果,而且正由于这种大规模的改造,相当多经典剧目不得不离开戏剧舞台,传统所受的重挫,超过了以往任何一个时代。

第四部分
舞台的觉悟

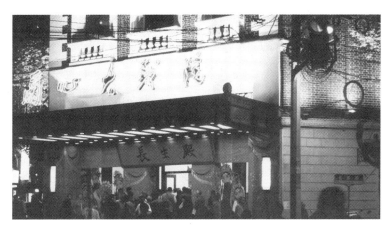

2007年4月30日，全本《长生殿》在上海兰心大戏院首演

　　这种现象在进入新世纪之后出现了重要的改变，随着昆曲作为人类非物质文化遗产代表作的观念越来越深入人心，终于有更多业内外的有识之士开始基于对传统戏剧经典的景仰之心致力于重新修复经典，全本《长生殿》应运而生，我们可以体味到在它背后起着重要支撑作用的对传统经典的崇敬和敬畏。全本昆曲《长生殿》虽然并没有完全将原著五十出原封不动搬上舞台，但基本保持了原著的绝大多数内容，仅仅删减合并了少量场次，当然，还在某些场景中为适应剧场演出的需要做了些许微调。因此，上海昆剧团重新演出的全本《长生殿》之重要，不仅仅是由于它意味着全本《长生殿》在阔别北京三百年后重新回到这座古老城市，更由于它代表了一种我们阔别已久的文化态度重新回到这个社会，回到我们的生活中。持这种曾经稀缺的文化姿态对待经典，我们才有可能看到上昆的《长

生殿》所呈现出的"严守昆曲格范的古典美"。这就是这部需要连演四晚的大戏最闪亮的特点，就是它的魅力之所在。

相对于那些以青春或奢华相号召的昆曲创作，上昆的全本《长生殿》以切合传统风范为核心，把焦点凝聚在昆曲本身，凝聚在昆曲的传统表演格范。如同对珍贵文物的修复必须严格遵循"整旧如旧"的原则，为了让《长生殿》完整地呈现出"严守昆曲格范的古典美"，上海昆剧团的编创人员们小心翼翼地"修复"这部古典戏曲的精粹。然而，真要做到"整旧如旧"并不容易，从事文物修复的专家会告诉我们它比制造一件新品要困难得多。如同文物的修复，最大的困难在于如何高水平地重现文物制作的传统工艺，将经典剧作《长生殿》的全本重新搬上舞台，最大的困难在于如何让那些早就已经失传了的折子以对得起"经典"这个称呼的方式呈现在舞台上。如前所述，全本《长生殿》虽然曾经演出，但已是三百年前的往事，此后至少有三分之二即三十出以上，其舞台呈现方式已经不为人们所知，要复原这部分内容，还要与其余的三分之一融为一体，以免观众察觉出明显的差异，要保存戏剧的完整性，难度之大，恐怕要超过新创剧目。清代以来，虽然《长生殿》全本不复演出，但是其中一些重要折子，如《絮阁》、《密誓》、《惊变》、《埋玉》、《闻铃》、《哭像》、《弹词》等都是昆曲观众熟知的保留剧目，更成为昆曲精美的表演艺术的主要载体，它们的表演样式，已经相对凝固在一个非常高的水平上，生旦净丑各行名家多以能够演出这些折子为荣。以上海昆剧团为例，这些重要折子正是体现蔡正仁、张静娴等昆曲表演

艺术大师之成就的拿手好戏。它们当然是全本《长生殿》不能舍弃的精品，而相对于这些十数出戏而言，要重新寻找那些失传已久的折子的舞台呈现方式，尤其是要让另外那二十多出戏按照昆曲本身固有的表现手法在舞台上展现在观众面前，还必须保证这样的舞台呈现尽可能接近已有的保留剧目的表演水平，那才是真正的挑战。

 昆曲的舞台表演以细腻见长，从排场、唱腔到身段，一颦一笑、一招一式都要用心安顿。用昆曲演出全本《长生殿》这样一部体量超大的作品，编排的工作量可想而知。上昆仅排演这部大戏前后就花费了三年时间，在当今这个浮躁和喧嚣的时代里能用长达三年时间排一部戏，能以编排、演出昆曲所必需的优雅和从容的心态细心打磨一部作品，尤为令人钦佩。联想到近年来国家投入巨额资金用于昆曲保护，然而这些投入的资金主要流向了可用于猎取各种奖项的新剧目创作，真正被用于像上昆重新恢复《长生殿》那样继承昆曲传统的反而只占其中很少一部分，更令人感慨。但我们知道，正由于上海昆剧团如此努力地以传统方式重排这部《长生殿》，其中新排的那些折子是有可能流传下去的，在未来几年里，其中至少有十多出可能成为上昆新的保留剧目，对于剧团而言，对于昆曲而言，没有比这更好的剧目建设方法。如果现存的6个半昆曲剧团都能这样做，三五年之后昆曲的剧目积累会很可观，从清末民初以来昆曲保留剧目日益递减的趋势就有可能出现逆转。用这种方式保护昆曲，才是正道。

 诚然，上昆的全本《长生殿》要在现代剧场环境中展现昆曲经典，

戏在书外
戏剧文化随笔

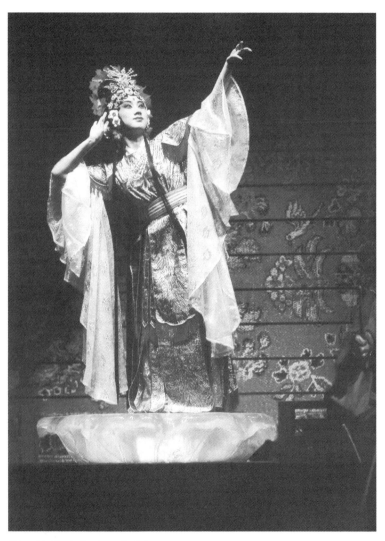

《长生殿》第二本《霓裳羽衣》的演出，沈昳丽饰杨玉环

第四部分
舞台的觉悟

对舞台呈现、表演和演奏都提出了不同的要求。能够既顾及现代剧场观众的欣赏要求，又不背离昆曲的表现原则，是这部全本《长生殿》最成功的尝试。纵观《长生殿》全剧，能做到"本本有戏，出出有戏，人人有戏"，一方面体现了原著作者洪昇的才华异禀，同时也处处体现出沈斌、张铭荣等稔熟昆曲舞台的上昆导演们的不凡功力。全本《长生殿》的成功上演，正是由于上昆拥有这一批 54 年前跨入昆曲艺术大门的表演艺术家，几十年来他们一直是昆曲舞台表演艺术最高水平的代表。他们都是当年由俞振飞任校长的上海戏曲学校昆曲专业的学员，而教他们的老师，几乎清一色是被称为"传"字辈的昆曲大家，当然还加上了俞振飞先生自己这样的名宿。在一个相当长的时期内，他们在昆曲表演领域的专长少有机会展露，更不用说以他们为中心创排一部新作，这些得到"传"字辈亲炙的老艺术家已经退休多年，他们的得意弟子，有些已经步入中年。

这里特别提到他们与"传"字辈的关系，是由于没有"传"字辈，昆曲的承前启后就没有可能。

中国特有的戏曲艺术发源成熟于宋元年间，诞生于明代的昆曲是宋元南戏和元杂剧经无数文人之手精心锻造而成的精致艺术，在世界表演艺术领域，从来没有这样的一门艺术，曾经在剧本文学、音乐呈现与舞台表演三方面的完美结合上，达到如此之契合的程度。由于有了昆曲，中国古老而伟大的文明史写到这一章时，不仅在书写文学方面的辉煌时首先就要，甚至主要是要写昆曲剧本——传奇的成就，在书写音乐与表演方面的辉煌时，也必须以昆曲的表现以

及昆曲取得的成就为主要内容；甚至由于有了昆曲，中国的舞蹈在它发展的路途上就拐了一个弯，明清两代最卓越的舞蹈，已经化入戏曲表演，尤其是昆曲表演中，要写中国舞蹈史，明清两代就只好主要以戏曲的表演为主要内容，而其中最具风范的当然就是昆曲表演。所以，在一个相当长的历史时期内，中华文明在文学艺术领域最重要的创造，几乎完整地凝聚在这个被称为"昆曲"的戏曲剧种里。它代表了中华文明在艺术上曾经达到过的最高水平，因此当之无愧地可以称为中华文明在艺术领域最卓越的代表。

越是完美的艺术就越是难以完整地传承，像昆曲那么完美的艺术，要一代代留传下来，其困难是可想而知的。确实，明末清初李玉的《一捧雪》、《千忠戮》以及洪昇的《长生殿》和孔尚任的《桃花扇》之后，再也没有人能写出如此优秀的昆曲剧本；至于舞台表演，这个雅到极致的剧种是曲高和寡的，以至于在喜爱喧闹的舞台上难以与那些更通俗的剧种竞争，文人和官宦的家班没落了，学昆曲的人要在演艺界生存愈显困难，昆曲的表演水平也就渐渐每况愈下，它能留传到今天纯属侥幸。或者更准确地说，比较接近于鼎盛时期的苏昆之表演风范的昆曲能够留传到今天，纯属侥幸。昆曲在戏曲中地位既高，其影响所及远远超出它所诞生的江浙一带，各地的戏曲演员无不以昆曲为表演艺术之范本，所以几乎像"有井水处皆歌柳词"那样，有戏曲表演的地方就有昆曲的身影。优秀的京剧演员以擅演多出昆曲剧目为表演艺术水平高超的标志，这是我们所熟知的，而在南方的多数地区，有更多地方剧种的优秀演员努力模

仿和学习昆曲，其剧目、唱腔和表演随处可见。昆曲由各不同剧种的戏班传播到各地，但传播的过程同时就是改变的过程，它影响面越广，形态的变异就越大，越来越变得只有昆之名，无昆之实。因此说昆曲到清末时已经濒临失传并非妄言，虽然各地的戏曲演员都在演他们心目中的昆曲。各地被称为"草昆"的昆曲演出之盛，并不能阻止苏州"正昆"的沦落。到清末民初，至少"正昆"一路已经衰微到极点，最后一个"正昆"班社全福班的脚色都已经不齐。幸好有具有强烈文化忧患意识的文人、商人深切感受昆曲行将断流之危，于是有兴办昆曲传习所的义举，昆曲才神奇地获得了接续艺术源流的机会。

想到传习所顺利兴办之偶然，更可以领悟昆曲当年那岌岌可危、命悬一线的处境。1921年苏州昆曲传习所成立，培养了一代"传"字辈演员，"正昆"一脉因此得以保存接续。由"传"字辈艺人毕业后组成的仙霓社，在以后的二十多年里成为独自撑起昆曲大厦的唯一具代表性的戏班；1949年以后，正是因为尚存仙霓社散落在各地的23位"传"字辈艺人继续传艺，昆曲才有保存至今的可能。

"传"字辈是昆曲艺术薪火相传的关键一环，而最集中地得到"传"字辈老艺人真传的，就是1954年成立的由俞振飞担任校长的上海戏曲学校开办的三届昆曲班，1978年成立的上海青年昆剧团就由这个昆曲班毕业的学员们组成，三十年前的青年，现在都已经是六十有余的退休老人——从1954年入学到今天，倏忽已经过去了54年，"上海青年昆剧团"的旧称也不好意思地悄悄更改为今名。昆曲

之传承人，当然不限于上海昆剧团的这批已经入行54年的资深演员，浙江昆剧团的汪世瑜，江苏省昆剧团的张继青，还有北昆、湘昆和苏州昆剧院的多位老艺人，以及在海外的华文漪，都是其中的佼佼者，然而国内目前尚存的6个昆剧团加上温州永嘉的昆曲传习所，却只有上海昆剧团一家，拥有一个包括蔡正仁、岳美缇、计镇华、梁谷音、刘异龙、张静娴等等多位大师在内的阵营整齐的表演团队。

昆曲的传承，家门、剧目、技艺、风格缺一不可。俞平伯先生曾经感慨万分地担忧"昆戏当先昆曲而亡"，就是因为他深知"正昆"之魅力的传承要依赖其完整的剧目的舞台呈现，在于其优秀剧目的传承。现在，大约也只有上海昆剧团有可能以传统昆曲的风范上演全本《长生殿》，能把《牡丹亭》、《荆钗记》、《玉簪记》、《邯郸梦》等大型剧目较完整地呈现在舞台上，而且还能够让今人依稀目睹"正昆"的模样，进而能因其传统表演的纯正与精美吸引观众。"昆"是"戏"，而"戏"是要靠多位演员们在台上相互配合表演的，就像桌子，无论哪只脚短了一截就放不平。在其他的剧团，虽然不敢说"昆戏"已亡，但是四梁八柱早就已经不齐。只要有亲聆"传"字辈传授的老艺人在，昆曲传统折子戏的发掘与舞台呈现的可能性就依然存在，然而演出一台大戏所需要的行当各异并且水平相称的演员，终究是很难凑齐了。于是只能以"青春"相号召，更等而下之的只能依赖奢华的舞台美术——如果观众进入剧场是为了看年轻的帅哥美女，抑或是为了看叶锦添的设计或林兆华的构思，再或者是为了看苏绣，那不是昆曲的光荣，而是它无上的悲哀。

第四部分
舞台的觉悟

这就是上海昆剧团存在的意义，假如说昆曲作为中国传统戏剧、音乐、舞蹈等多门类艺术之结晶，代表了中国表演艺术曾经达到的最高成就，那么，这一中华文明结出的硕果现在的载体，就是曾经得到"传"字辈艺人实授的蔡正仁这一代已经年过六旬的昆曲表演艺术家，而恰好他们又非常集中地聚拢在上海昆剧团。于是，昆曲是否有可能继续以其高水平的风范延续下去，就要看上海昆剧团有无可能最大限度地让尚健在的这一代艺术家的表演水平得以继续，有无可能让他们继续充分展现其表演才华，并且让年青一代尽可能全面地完整地继承他们所拥有的表演技艺。尽管由于历史的原因，本来已经由"传"字辈艺人继承下来的昆曲剧目又有三分之二不幸失传，上海昆剧团拥有的表演传统和上一代相比已经相距很远，但是正如我们最近在北京的舞台上看到的那样，这一份遗产依然足够厚重。

如果说昆曲是无价的国宝，那么，上海昆剧团现在就是这份无价的国宝的守护人。昆曲的薪火相传，上海昆剧团是关键的关键，而这个剧团面对昆曲传统的一举一动，都直接关系着这个代表了我们民族之表演艺术最高成就的剧种的兴衰与未来，也因之直接关系到民族艺术的兴衰与未来。这担子之沉重无法用数字估量，要放到民族文化之传承的大背景下衡量，才能掂出它的分量。

回头说到《长生殿》，我并不认为上昆的这次创作演出称得上十全十美，其中仍然存在可进一步探讨、商榷以至加工提高之处。即使以《埋玉》这一重点场次的表演而言，至少在两个方面令人存疑。

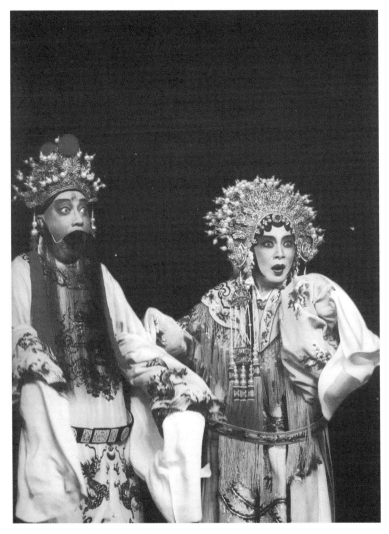

《长生殿》第三本《马嵬惊变》的演出，蔡正仁饰李隆基，张静娴饰杨玉环

第四部分
舞台的觉悟

全本《长生殿》四本，包括《埋玉》在内的第三本由蔡正仁和张静娴两位名满天下的表演艺术家扮演李隆基和杨玉环，我完全相信这出戏是两位艺术家的呕心沥血之作，然而，恰恰由于演员对戏剧人物面临生离死别时的哀恸表演太过繁复乃至于太过直露，反而遮蔽了观众的品味与想象的空间。在一定程度上，它并不切合于昆曲表演以少胜多的含蓄、简约的美学原则。昆曲的含蓄与简约是以对观众的尊重与信任为前提的，虽然我们很难要求现在的观众都拥有传统文人的古典艺术修养以及心境，然而，观众也需要用优秀的作品与表演来引导，只有令人回味无穷的表演才能培养出能欣赏体味杰作的高水平观众。更何况假如昆曲放弃了它含蓄、简约的精致表现，那就不再值得人类为之如此骄傲。

另一方面，《埋玉》这出戏的表演重点过多地放到了渲染这对帝妃相互间的深挚感情上，多少有悖于洪昇创作的初衷。《长生殿》之深刻就在于作者所写的李杨关系根本不是简单、纯洁和浪漫的爱情，他们之间的情感始终混有许多杂质，作者正是通过叙写、揭示他们关系的复杂演进体现出人性的深度。具体到《埋玉》这一场，李隆基最终不得不赐死杨贵妃之所以是人生之大无奈，就在于无奈中除了他对贵妃的不舍，更包含了身为帝王却不能维护自己尊严的挫败感；杨贵妃之所以向唐明皇主动，求死更不能看成简单的为爱献身，在另一方面，她求死还有更丰富的潜台词，那恰恰是她以退为进，以死求生，因为在她心里并不愿相信也不敢相信唐明皇真能舍她而去。因此，假如只是着眼于展现李杨痛别时的情爱主题，《长生殿》

的内涵就失去了大半。事实上李杨爱情只有在杨玉环死后才变得纯洁，正因为脱离了政治、权力以及各种现世的利害关系的羁绊，李杨的关系才有可能向纯洁的爱情演变，这是洪昇对人生最悲观的体验，也是《长生殿》成为超越时空的经典作品的精髓所在。

昆曲全本《长生殿》在北京演出一轮，不知道下次重逢又是何年。上昆在长安大剧院演出《蝴蝶梦》时，舞台上竖着一副对联，上书"此曲只应天上有，人间能得几回闻"，这本来是《长生殿》里用的，刚好，也可以用以为全本《长生殿》在北京演出的写照。

(《艺术评论》2008年第6期)

Afterword

后 记

戏在书外
——戏剧文化随笔

　　1993年底，我因一个偶然的机会，奉命去浙江温岭观摩台州地区首届民间职业剧团调演，由此开始直接接触这个地区大量存在的民间戏剧演出、民间戏班和在这些戏班里谋生的演员们。多年走出书斋的田野调查与研究，对我的研究产生了无法估量的影响，完全改变了我基于经院式的学术背景的研究方向与研究兴趣。我对台州民间戏班8年研究的最终成果，就是2001年出版的专著《草根的力量——台州戏班的田野调查与研究》，因为这部书的出版，促使我继续为不同的杂志撰写多篇相关的文章，为许多高校和科研机构做过相关的学术讲座；若干年后还重新回到台州，写了《草根的力量》的姊妹篇《温岭戏班》。

　　我是在《草根的力量》出版并且产生持久的影响后，才开始渐渐意识到自己的研究历程与理路中发生的变化的。这样的变化自有其渊源可寻。对民间戏班的研究，同时为我对当代戏剧史的研究提供了新的视角，让我对20世纪50年代的"戏改"有了更深切的认识。当然，除了我对民间戏班的田野调查与研究，还有多年来翻阅大量的档案和其他非书文献之所得。再加上在剧场里欣赏实际演出的感悟，让我看到了各地方剧种面临的困境，深深意识到传统的断裂，对传统艺术整体上的存在与传承的深刻危机感同身受。

　　在这个意义上，我的戏剧研究并不完全是从书本出发的，而令我和前辈同行们从思想方法到研究视野均表现出明显差异的，或许恰恰就是我这些从民间、从剧场得到的知识与体会；我对戏剧历史的认知和对现状的把握，我的观念与价值，都与这些来自书斋之外的

后记

经验和书本之外的材料密不可分。

所以我把这本小书命名为"戏在书外"。本书收集了我近年来陆续写的戏剧评论和文化随笔,大约有20篇文章。感谢北京大学出版社谭燕编辑从我近20年发表的数以百计的论文与评论里,选了这些她喜欢的文章,并且把它们分为四部分,奉献给读者。恰好这些文章都与我这些书斋和书本之外的经验和知识相关。有些文章还是很多年前写的,我大致都附上了当时发表的报刊,可惜有个别文章,未能找到出处。

我希望这些文章让读者朋友们亲近中国传统戏剧,对中国戏剧现状有更多的认知,如果能够因此对于戏剧的当代演出产生兴趣,更是我所愿。

戏在书外。戏剧需要直接面对,用心灵感受与触摸。

傅谨

2013 年 9 月